# 企業識別設計

U0050160

新形象出版事業有限公司

# 目錄

# 前言：
# 形象至上的時代來了！

近年來，由於商場國際化、自由化、資訊化及多項開放市場措施的推波助瀾，使得原已高度競爭狀態的工商企業的經營形態和行銷策略，更趨於激烈；因此企業建立獨特之形象成為必然的趨勢。然而OEM（代工）起家的台灣企業往往對「形象」這兩個字感到陌生，總認為只要產量突破就行了；長久下來，台灣自創品牌的售價往往比掛上U.S.A或其它日本品牌來的低廉。在產品日趨「同質化」與銷售通路的差距逐漸縮小後，隨著國民所得的提升、消費能力的大增；消費大眾對企業品牌、服務、品質與形象的認可也更加挑剔了……，這些跡象顯示，建立和維護良好的企業形象，已成為企業經營的重要課題。

## ■CI戰略是企業形象致勝的關鍵

過去，企業界並不重視形象所衍生出來的影響，也鮮有企業在一段固定的時間後進行形象調查，即使是掌握到一些數據，也只當作參考，不會想辦法改善。可是我們都了解，光是商品品質好並不代表一定能賣得好，擁有完善的通路才能讓銷售垂危的夕陽產品起死回生；但是形象良好的產品，卻經常是市場的佼佼者，與獲利率成正比。

● 統一企業舊標誌組合。

● 統一企業新標誌。

您方便的好鄰居
# 7-11便利商店

● 7-ELEVEN24小時的經營方式帶給我們更多的便利。

● 禮坊舊標誌

● 禮坊新標誌。

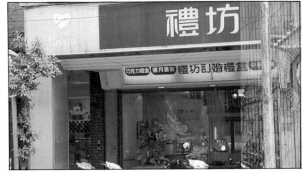

● 禮坊全省統一的店面外觀。

## ■藉由成功的例子來學習提高形象的策略

由於CI戰略的展開，接受者對這些散發出去的情報是如何的反應、如何產生形象的呢？關於此問題，可從幾項報告中及已知結果的例子得到答案；因為結論就是從這些情報中所引起之共同反應而產生的結果。

在此所介紹的是最近形象上昇的例子。例如：統一企業公司由於新CI的導入及7-ELEVEN 24小時便利商店以連鎖店經營方式，帶給了夜貓子的便利，在企業界首當其衝，其形象在同業中亦是遙遙領先。1990年禮坊的業績不斷成長，連鎖店不斷增加，但是舊有的品牌標誌無法賦予品牌新的活力，以及給消費者嶄新的企業形象認知，毅然決定要更改標誌，同期與母公司宏亞的77巧克力並駕齊驅改頭換面，2年後以嶄新的形象出現，成果相當的豐碩。又例如影視界由於有線電視的開放，競爭日趨熱烈，感到此危機的台灣電視公司，以突破的精神及多角化的經營發展在1990年以全新的面貌重新與大眾見面，改變了我們對影視界的刻板印象。

上述之實例分析，已證實國內有愈來愈多的企業編列預算規劃CI，而市場炒得愈熱，將刺激CI從業人員的成長與進步，加速台灣企業國際化及現代化，是一種良性循環，期望不久的未來，在大家共同努力下，台灣企業能夠成為國際間引以為傲的代名詞。

## ■企業形象的訊息傳遞

公司的訊息傳遞，也就是企業情報的傳遞活動；包括宣傳活動，重大事件的報導等「情報本

身」的廣告，以及建築物、商品、運輸車、事務用帳票、票據類、包裝紙、名片、制服等「附屬於物的情報」，乃至於公司員工、股東、經營者、顧客等「附屬於人的情報」。根據企業本身所特有的重點將各類情報統一，以便提高企業訊息傳遞效率的活動，便稱爲CI（企業識別）。

日本曾經克服了兩次世界性的石油危機，經濟也一直在成長中，其理由便是日本能積極地導入新技術來設法降低製作成本，而如何減少訊息傳遞活動的成本，則透過CI來完成。

在形成企業形象的因素中，「廣告」是最重要的部份，所以企業應重視廣告的接觸度。

在了解企業形象於現今社會的重要性後，我們將逐一的爲CIS的理念、流程和設計做系統性的分析，再加上已導入CIS系統的知名企業實戰範例，理論和實務相輔相成，將可助企業走上成功之路，對於企業經營者或對CI有興趣的讀者來說，希望能有所助益。

| 訊息傳遞 | 企業形象 | 企業的銷售額和利潤 |
| --- | --- | --- |
| 情報／<br>廣告、宣傳活動、<br>重大事件的宣傳。<br>物／<br>建築物、商品、<br>運輸車、票據類、<br>包裝紙、名片等。<br>人／<br>股東、公司員工、<br>經營者、顧客等。 | 廣告接觸度<br>↓<br>企業認知度<br>↓<br>企業評價度<br>↓<br>企業形象（狹義） | 銷售金額<br><br>利潤<br><br>股價<br><br>就職應徵數 |

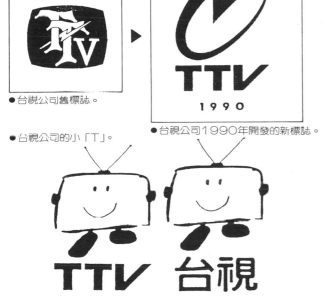

●台視公司舊標誌。

●台視公司的小「T」。

●台視公司1990年開發的新標誌。

企業形象指環繞企業的各層關係者，對企業的印象而言。所謂 **「關係者」**，包括消費者、將來的顧客、現有的顧客、股東、投資者、公司員工、希望就職者、地區居民、金融機構、供應原料的廠商、有關連的企業，新聞雜誌語言、政府、地方公共團體等……，重要的是知識水準不同的人，對一家企業的印象常會不同；各關係者也可能因爲不瞭解企業形態，而對企業產生非常離譜的印象，如何矯枉過正，便是公司訊息傳遞活動的目的。

有人說：「人類依循形象而行動」。公司傳遞出來的企業形象，是消費者購買商品時、投資者購買股票時、希望就職者選擇前往應徵的公司時，足以左右其意識的憑藉。

透過公司的活動傳遞訊息，企業的各層關係者就會對企業產生某種形象觀念。日本日經廣告研究所舉辦「企業形象調查」，便將這種形象觀念加以計量性的統合，藉以把握其活動狀況。根據「企業形象調查」的結果，可獲知企業形象概況，

●百事可樂公司舊標誌。

●百事可樂公司新標誌。

●百事可樂公司將導入新標誌應用於海報設計。

5

# 序言

「人類依循意念的導向而行動」。在已經面臨無可避免的轉型期，企業界究竟該以何種對策來因應呢？在經歷過時代變革所帶來的種種經驗後，仍能夠對公司擬定的企業戰略，產生因應配合的共鳴；這種意念正是「CIS」所涉獵的重點。

CIS最早的雛形，開始於第一次世界大戰以前的歐洲，到了1960年代後，CIS可以說是進入了全盛期；在此階段，國內著實已落後了一大段。就以鄰近的日本而言，在CIS的開發上，雖然較之歐美慢了一、二十年之久；然而在今天的國際舞台上，日本企業正「戰無不勝、攻無不克」的出現於全球各個角落裏，是什麼原因使日本能在一夕之間脫胎換骨呢？這武器正是我們一直忽略的——CIS。

反觀我國，在民國四十年至五十年之間，此時，政府或民間正面臨相當艱辛的時期；因此，CIS的風潮並沒有影響到當時的民間企業；更何況，當時的大企業都在政府的保護政策下；所以企業在不必重視行銷與企業品牌形象的塑造下，產品仍能供不應求；在市場競爭不激烈的情況下，企業體也就不會考慮到CIS引進的需求性。直到民國五十六年時，經營有成的台塑公司，有鑑於企業體系的零亂，加上企業缺乏整體氣勢的表現；因而委請郭叔雄先生，針對台塑企業經營的定位，並結合未來發展的趨向，規劃設計出一套波浪形狀的標誌圖形；台塑公司的這項設計策略，應算是國內最早引進CIS的企業。

到了七十年代，隨著出口大幅成長，國內的經濟實力日漸可觀；好景不長，到了七十年代後期，受到世界能源危機的影響，國內許多製造業紛紛由原來的代工生產方式，轉向仿冒生產，因此引起國外企業強烈的抗議。政府有關機關深感事態嚴重，開始有計劃地輔導國內業者導入CIS的觀念，以建立企業形象，並運用自創品牌來拓展外銷市場。此時，台灣企業的肯尼士、宏碁已活躍了起來，CIS一詞也成了企業界、設計界流行的詞彙。

本書是筆者蒐集國內外有關CIS的理論與實例，加以分類、編集成冊，供國內設計與教學參考用。書中最後所列舉的實例篇，更是享譽國內外許許多多的企業導入實例，長年累積的成果；筆者由衷的希望，本書的內容，能幫助讀者了解CI的存在意義與設計理念。

# 概念篇

# 第一章 CIS的定義

近年來，國內許多公民營企業先後導入CIS設計，而使企業體質脫胎換骨重塑良好的企業形象，獲得社會大眾好評的成功實例，履見不鮮；因此CIS導入實施逐漸成為企業經營層的熱門話題，洞燭機先的企業紛紛展開高度的形象戰略，以迥異的手法，配合著企業經營的方針，冀望透過不同管道以塑造理想的企業形象，將企業形象戰略中由觀念的抽象理念，落實為具體可見的傳達符號，明確地表現企業經營戰略的取向。其機能有如企業制服一般，各具特色又易於識別。

1960年代，美國大規模的企業開始視企業形象為經營戰略的要素，並希望其成為企業傳播的有力手段。進而產生了所謂產業規劃 (Industrial Pesign)、企業設計 (Corporate Desigu)、企業形貌 (Corporate Look)、特殊規劃 (Specifre Desigu)、設計政策 (Design Poicy) 等不同的稱謂，直到近期開始有統一名稱──企業識別 (Corporate Identity)，而經由此研究領域規劃出來的設計系統，即稱之為企業識別系統 (Corporate Identification System) 簡稱CIS。

## ■CIS的特質

CIS可以說是企業體本身產生統一性的識別，亦是企業中營運的競爭動力，其特質如下：

①從市場行銷、設計表現，提昇為經營哲學的具體行動。

②所傳達的對象，不單只有消費群，同時對內外各公司、員工、機關、團體等告知訊息。

③其不單是廣告、宣傳部門的職責，是全體動員、上下階兵的。

④其傳達的訊息媒體，並非專注大眾傳播媒體，而是動員公司有關的所有媒體，如員工等。

⑤是組織性、系統化作業的定期督導管理，而非短期的即興作業。

●於1986年導入新CI的RICOH公司（建築物外觀）。

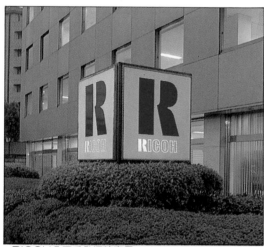

●RICOH公司戶外招牌實景。

●RICOH公司統一的產品外包裝。

●RICOH公司戶外指示標誌。

●RICOH公司車體外觀設計。

Corporate Identity簡稱CI，直譯爲〝企業統一化〞或〝自我同一化〞。若將Identity擴大範圍，可視其如身份證、識別證等，具證明自身的功能或群體歸屬化，一體化的功能並將群組、集團、社會的價值觀和利害關係，當作自己休戚與共的問題。以心理學的觀點來看，是意指他人的行爲、活動、利害關係視爲自己的擴大。

若依上述解釋，CI在企業、員工、消費者其相互之間的因果關係可以下圖表示：

從左圖循環作用的影響，可知CI是企業經營環境中，操縱企業形象的有力手段。而最終的目的，則是爲企業帶來更好的經營成果。

●CI在企業環境中相互的因果關係。

●電話卡、瓶蓋。

●1992年可口可樂公司爲巴賽隆納奧運會所設計的產品包裝。

●可口可樂公司爲奧運會所做的贈獎活動海報。

CIS的定義可綜括如下：「將企業經營理念與精神文化，運用整體傳達系統（特別是視覺傳達系統），將訊息傳給企業體周遭關係者（包括企業內部與社會大眾），使其對企業產生一致的認同感與價值觀。」也就是結合企業經營政策和現代設計觀念的整體運作，刻劃出企業的個性、精神，使大眾產生一致的認同感，而達到促銷目的的設計系統。

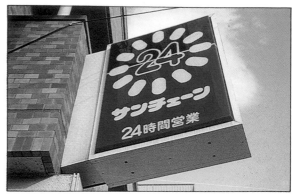
●Sun Chain便利商店的招牌。

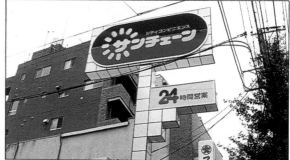
●Sun Chain便利商店的招牌。

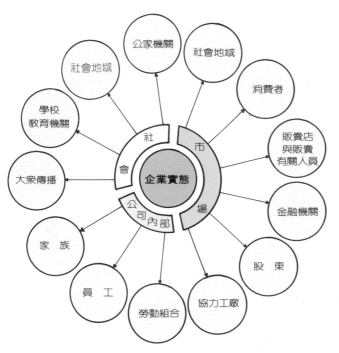
●企業應妥善表現其實際狀況，讓各層面的關係者瞭解企業實態。

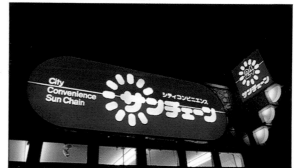
●Sun Chain便利商店的招牌。

●店面佈置效果突出

●標準字體運用。

●Sun Chain公司包裝設計。

# 第二章 CIS三大構成要素

CIS基本上是由下列三項要素所組成：

## (一)理念識別（Mind Identity簡稱MI）

最高決策層次，也是CI的基本精神所在。完整的企業識別系統的建立，端賴企業經營理念的確立，也是系統運作的原動力和實施的基石。企業的經營信條、精神標語、企業風格文化，經營哲學和方針策略等均為理念識別。例如國內統一企業的「開創健康快樂的明天」、宏碁企業的「貢獻智慧、創造未來」、中國信託的「正派經營、欣榮共享」、中國石油的「品質、服務、貢獻」、日本亞細亞航空的「伴君千里共翱翔、亞航世界情最深」，美國麥當勞速食店的「Q.S.C.V品質、服務、清潔、價值」等皆是精神標語和經營理念的具體表徵。

## (二)活動識別（Behaviour Identity簡稱BI）

即透過動態的活動或訓練形式，建立企業形象，它規劃企業內部的組織、管理、教育，以及對社會的一切活動。**對內的活動**如：員工教育、幹部教育（服務態度、應對技巧、電話禮貌及工作精神等）工作環境、員工福利及研究發展項目。偏重其中的過程，而鮮有視覺形象化的具體結果以資辨別。**對外的活動**如：市場調查、公共關係、產品推廣、溝通對策、促銷活動及公益文化活動等。

## (三)視覺識別（Visual Identity簡稱VI）

是靜態的識別符號，也是具體化、視覺化的傳達形式；經由組織化的視覺方案，傳達企業經營的訊息。根據研究，人類所接收的「訊息」經由視覺器官所獲得者約占所有知覺器官（聽覺、味覺、嗅覺、觸覺、及視覺）70%以上。所以這方面所包含的項目最多、層面較廣，而且效果最直接。視覺識別系統又可分為兩大要素：

① 基本要素：企業名稱、企業標誌、品牌標誌、企業標準字、品牌標準字、企業專用印刷字體、企業標準色、輔助色、企業造形、象徵圖案、宣傳標語及口號等。

② 應用要素：事務用品、辦公器具、辦公環境、設備、招牌、指示牌、企業旗幟、看板、媒體版面規劃、建築外觀設計、交通工具、櫥窗、廣告及陳列規劃等。

由上述要素，配合蓬勃發展的視覺傳播媒體開發，透過視覺符號的設計系統以傳達企業精神與經營理念，是為建立企業知名度與塑造企業形象的最有效方法。

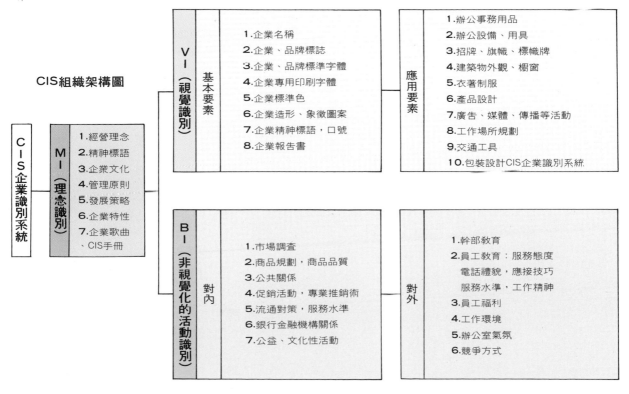

CIS組織架構圖

由上述企業識別系統組織表說明可知，MI理念識別是企業實施CI的徵結所在，經由此一思想整體系擴及動態的企業活動，與靜態的視覺傳達設計來創造獨特性、統一性的企業形象。

透過設計規劃，CIS塑造了公司市場形象的策略性及戰術性溝通計劃，以設計的符號透過傳達媒體而到達接受群（社會大眾）的心目中，進而產生引發注意→產生興趣→產生欲望→強迫記憶→採取行動的聯鎖反應，達成促銷的作用。

### ■完整、獨特的符碼系統——SCMR

塑造良好企業形象最快速、最便捷的方式，便是在「企業傳播行銷系統」（Corporte Integrated Markeeing Communication System）的SCMR模式（Source → Code → Media→ Receiver）中，建立一套完整、獨特的符碼（Coing）系統，以供社會大眾的認同與識別，如下圖：

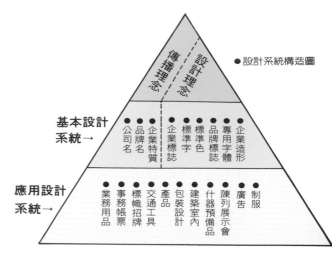

●設計系統構造圖

傳播理念　設計理念

基本設計系統→　公司名　品牌名　企業特質　企業標誌　標準字　標準色　品牌標誌　專用字體　企業造形

應用設計系統→　業務用品　事務帳票　標幟招牌　交通工具　產品　包裝設計　建築室內　什器預備品　陳列展示會　廣告　制服

在此，引介日本CI專業設計公司PAOS於1975年爲東洋工業（MAZDA）所規劃的企業識別系統；右圖可看出視覺傳達符號在企業情報媒體的重要性，以及針對各種傳達路徑所規劃出具有系統化、統一性的表現形式，當能感受到視覺識別規劃在企業識別系統中的決定地位。

### ■實行CI究竟對企業有何意義？

一般來說，如果建立了良好的形象，可獲致三種回饋效果：

①**認同效果**：對於良好形象產生的認同作用，將會促進產品的銷售；所推出的活動、廣告……也比較容易獲得接受。

②**暖和效果**：企業發生負面評價時，往往會因爲良好的形象而將損害降至最低限度；相反地，一個犯了錯的「壞人」較易受到誇大其辭的責難。

③**競爭效果**：顧客對形象良好的企業產品，總會優先考慮採用，因此，這類公司常能擊敗競爭對手、奪得先機。

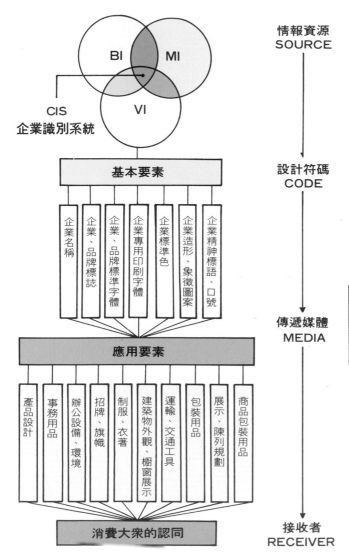

情報資源 SOURCE

BI　MI

CIS
企業識別系統

VI

基本要素

設計符碼 CODE

企業名稱 | 企業、品牌標誌 | 企業、品牌標準字體 | 企業專用印刷字體 | 企業標準色 | 企業造形、象徵圖案 | 企業精神標語、口號

應用要素

傳遞媒體 MEDIA

產品設計 | 事務用品 | 辦公設備、環境 | 招牌、旗幟 | 制服、衣著 | 建築物外觀、櫥窗展示 | 運輸、交通工具 | 包裝用品 | 展示、陳列規劃 | 商品包裝用品

消費大眾的認同

接收者 RECEIVER

●塑造良好企業形象最快速、最便捷的方式——SCMR模式。

●中外製藥公司在產品包裝設計上廣泛的延伸標誌設計。

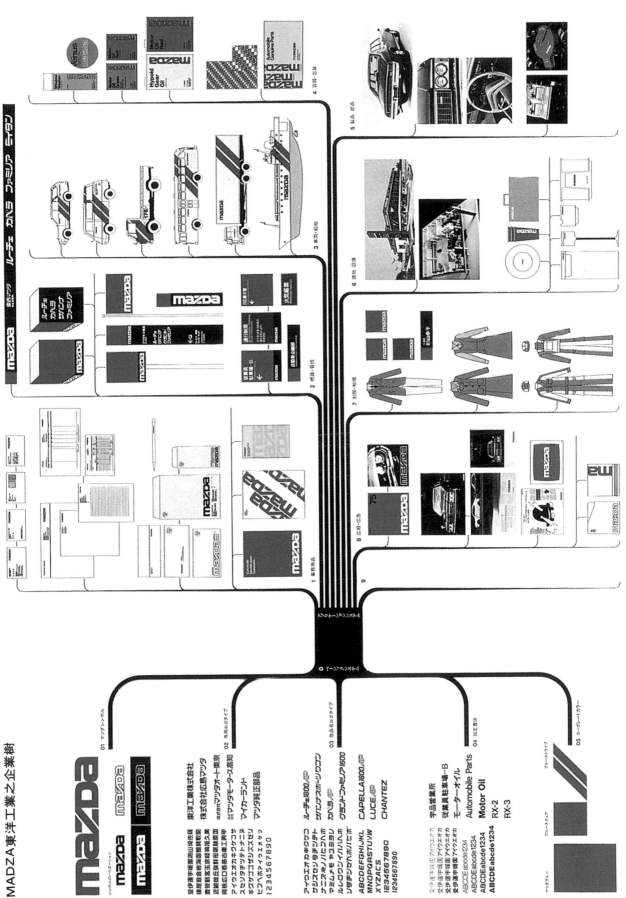

MADZA東洋工業之企業樹

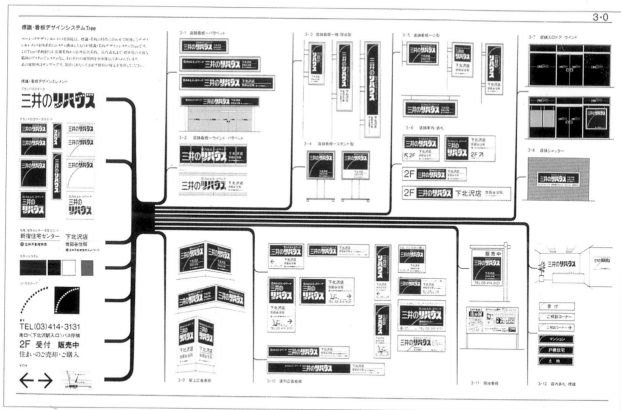

▲▼日本三井銀行企業樹與基本要素展開運用

# 企劃篇

# 第四章 CIS發展的背景

CIS (Corporate Identification System)企業識別系統的雛形,最早開始於第一次世界大戰以前的歐洲,德國有家「AEG」全國性電器公司,將設計師所設計的商標,應用在系列電器產品之上,展開了這種統一企業形象組織化、系統化的設計型態。

## ■希特勒是CIS的首要實行者

第一次世界大戰之後,希特勒運用了CI強而有力的說服力,重建德國的新氣象;由於當時的德國國勢衰微,國家信心極待恢復,為了使人民對國家再度燃起希望,希特勒藉著鞏固其政權的力量經由制服、旗幟、儀式、口號、甚至肢體活動……等識別工具,營造出儡人的活動和儀式。進而將新聞、教育、生產活動、文藝……囊括在其思想控制之下,建立了德國的新形象。

在符號設計上,他首先建立「卍」字記號,象徵亞利安人 (Aryan) 的幸運符號;在色彩上以棕、黑、紅、白色為主,廣泛運用在各類制服、旗幟、建築之上、充份表達當時「新德國」的意識形態。在肢體語音動作上,伸直舉起手臂,歡呼表示效忠的代表 "Heil Hitler",但終因帝國

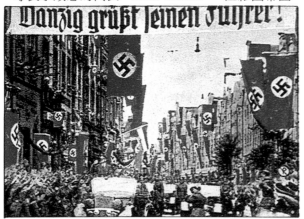

● 二次大戰,街道上象徵納粹符號和色彩的識別系統。

殘酷的征服本質,而無法成功。這是值得一提的例子。

## ■CIS的導入先例

另外1933〜1940年間,英國「工業設計協會」會長法蘭克·皮克 (Frank pick) 在其身兼倫敦交通營業集團副總裁的任期間,負責規劃了倫敦地下鐵的設計任務;當時聘請設計師改良活字印刷體「Typography」的設計,以便各視覺媒體的統一。

值得一提的是英國倫敦地下鐵的規劃實例,由於設計師馬克奈·可法 (Macknight Knufer)、愛德華·包典 (Edward Budden)、貝蒂·史

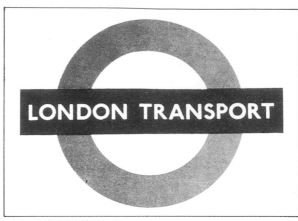

● 英國倫敦地下鐵的標誌。

維威克 (Petty Swenwiek) 設計了聞名於世的地下鐵系列海報型態,為倫敦樹立了獨特的景觀設計;加上德國包浩斯運動創始者華爾特·格羅佩斯 (Walter Gropias),以及現代雕刻泰斗亨利·摩爾 (Henry Moore) 等多位藝術家的周密規劃與全力的投注,使得倫敦地下鐵的建築景觀及運輸機能等設計型態,成為全世界首屈一指的經典之作,是首先實踐「設計政策」的模範。

到了二次大戰後,國際景氣復甦、工商企業界發展日漸蓬勃,為順應時代潮流在同業中出類拔萃,經營者更急於突破瓶頸,追求新的經營目標;漸漸的,CI理念於是得以在成熟的發展環境中孕育而生。1950年代開始,歐美先進的各大企業紛紛引進CIS,做為企業經營之新策略。1956年美國IBM公司導入CI,以制度建全、自信、永遠走在電腦科技尖端的經營理念,加上當時負責規劃的IBM總經理艾略特·諾依斯 (E.Noyes) 全力支持之下,讓IBM「前衛、科技、智慧」的形象成功的傳達,至今仍然毅立不搖,是為CIS開發成功最典型的首例。而後到了1960年代後,CI可以說是進入了全盛時期。

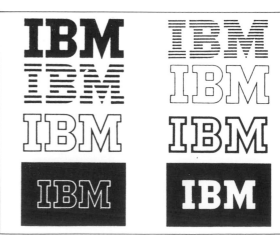

● IBM公司現代的識別符號之變體設計

再如，1970年有「美國國民共有之財產」之稱的可口可樂公司（Coca-cola），以新穎的企業標誌爲核心，展開了CIS全面性的戰略，帶來視覺強烈的震憾，令人耳目一新。由於導入過程財力、人力、物力委實難以計數，相對的，可口可樂在世界各地的飲料市場，所擁有的市場佔有率及優良的形象，也是有目共睹的事實。

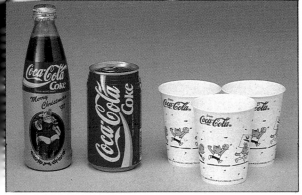

●可口可樂公司產品包裝。

●舊標誌。　　　　　　　●新標誌。

時代在變，由於市場競爭日益激烈，對經營者而言，開發市場、促銷產品、服務顧客，以求最大的經濟利益，是企業最重要的活動。如何使這些新產品在競爭激烈的市場中致勝，CIS的規劃已成爲歐美、日本等國重要的企業經營策略。負責IBM的CIS設計顧問諾依斯在美國時代雜誌訪談中說：「公司一貫性設計系統，顯然是企業經營管理的整體政策中，不可或缺的一環。」而德國名設計師華富甘・史密特（Wolsgang Schmiteed）的著作「視覺程序：企業識別的發展」亦說明了公司形象的重要性，因此CIS的產生不僅是因應市場的外在壓力，同時也是內部自覺的需求。

到了1960年代開始至今，歐美CI可以說是進入了全盛時期，其中聞名於世的案例如美國的CBS、3M、PAN、AM、MOBIC、RCA、德國BRAUN家電、義大利的FIAT汽車、英國的LUCAS汽車、航空、法國ELF石油公司等均爲企業經營與視覺設計掀起了旋風、帶動了新高潮。

1980年代，美國現在的CI概況如何呢？如站在美國招牌文化的觀點來探究，很明顯的，CI正往提高官能感覺的方向發展；也就是美國的CI正朝著視覺環境快適化前進。

●美國泛美（PAN AM）航空公司地勤維護情景。

## ■日本CI的發展

在日本，因爲受到二次世界大戰戰敗整建工作的影響，使得CI觀念的引進與企業經營者接受的情況，較美國晚了一、二十年。而眞正在日本形成風潮的，應屬東洋工業MAZDA汽車開發的CIS系統，樹立了日本第一個導入企業識別系統的典範。1970年代初期，日本仍延續美國的風格，運用統一的商標、印刷字體來強調視覺的美化，但只限於VI（視覺識別系統）的活動中。1970年代末期，日本企業的CI活動步入第二階段，工商企業認爲只是講求形象改造商品的設計美感，仍無法順應時代變革，因此也嘗試導入企業理念和經營方針。1980年代初，日本企業日漸茁壯，已注意到運用企業理念重塑員工意識的方式，來帶動企業改革。1980年代末期，由於企業產品的同質化，極需靠新形象和新產品來和同業區隔，或吸引更多的優秀人才投入。

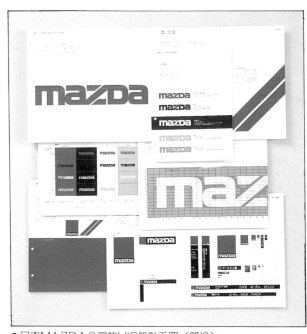

●日本MAZDA公司的VIS設計手冊（部份）。

近年來，隨著CI條理日明，日本CI熱潮不止，1977年日經廣告研究所的一項調查中發現，546家股票上市公司中，直接或間接引入CI的比例達44.3%。由此得知，導入CIS為企業戰略的有力手段，更是增進企業競爭力必然的趨勢。

近期日本由於許多企業紛紛導入CIS，這些知名企業如KIRIN麒麟啤酒、Asics亞瑟士體育用品、Daiei大榮百貨、ISETAN伊勢丹百貨、MATSUYA松屋百貨等均如雨後春筍般湧現出來，不但具有美國視覺媒體的特色更兼備了具系統性的經營理念。

●宏碁早先的標誌。

●宏碁的新標誌。

●日本PAOS專業設計公司設計提案的實況。

值得一提的是日本CI專業設計公司—PAOS於1988年成立之後，帶動了日本企業的經營策略與傳播導向。其中對於MATSNYA松屋百貨及小岩井乳業的營業額成長上幫助頗大，因此，小岩井乳業的老闆為了感激PAOS，每年贈送收入的固定百分比給PAOS，PAOS不但受理日本各大企業的CI規劃、製作，還編著DWCOMAS和企業設計系統等相關書籍，引起企業界、設計界對CI的重視。因此，推行CI、建立共通性的情報系統，勢必成為企業界的共同需求。

●PAOS公司使用完全電腦化的CIS設計作業。

## ■國內CI的發展

反觀國內台灣，最早引用CI是執台灣企業牛耳的台塑關係企業，1957年由當時海外學成返國的設計家郭叔雄先生進行規劃，配合台塑企業的經營需求而設計出波浪形標誌，將所有關係企業標誌結合起來，象徵整個企業體系綿延不斷地蓬勃發展之外，並表現出台塑企業塑膠材料的可塑性；這個「多角經營的設計政策」的表現形式，可隨著企業體系的發展、擴大，自由地增加、組合。今日的台塑企業由七個關係企業，發展至十一個關係企業，由此可見，企業經營者王永慶先生的開明作風與接受新知的態度，與郭叔雄先生規劃的台塑設計政策委實居功厥偉。

隨後，味全公司因食品業務快速擴展，新產品不斷開發，並開始邁入國際市場，原有的雙鳳標誌已不能滿足企業的經營內容與發展實態的需求；於是聘請日本設計師大智浩為設計顧問，經過週密的市場調查與分析，設計出象徵五味俱全W字造形的五圓標誌，廣泛的運用於店面設計和產品上，達到視覺的統一化、系統化，成為台灣CI發展的典範。

十年後，為了因應時代需求，更對原有的CI計劃重新檢討，提出修訂檢討來彌補缺失，將原有標準字體線修改為弧角、增強食品美味入口的圓潤特性。

爾後，大同企業、和成窯業、聲寶公司、光男企業及普騰電器的建弘電子，或因振奮企業信心，或因應時代趨勢、或因企業經營方式的改變，皆紛紛在適當時機導入CIS，成為同業儕同側目的焦點。

另外，外貿協會為了輔導外銷商品改善產品形象，協助業者拓展國際市場，成立產品設計處。服務性質包括產品開發、外貿資訊、設計資詢、包裝設計、優良設計選拔展覽以及各類設計講座……等。近年來，並積極協助廠商建立CIS，促使台灣CI時代的來臨。

然而，視覺型CI仍然是現今台灣CI的主流之一，最主要原因是成效最顯著，短期（一年）內即可完成，所花費用比較少，相形之下風險較低，非常適合台灣的企業形態。

CI的推廣與落實，也是企業發展CI成功與否的重要關鍵，一般來說可以分內外兩部份來說，內部著重於CI觀念與共識的教育、再配合適當的

●台塑關係企業為「多角經營的設計政策」所設計的標誌。

活動，凝聚員工的團結意念，如此自然會強化效率、減少很多負面情況的發生；外部的推廣往往必須借重廣告與公關的手法，廣告可以快速的告知企業革新的意念，也可以傳達商品的訊息，公關則可以拉近企業與消費者之間的距離，強化信賴度與忠誠度，並且利用公益活動直接建立良好的企業形象。

今天不論是企業形象、品牌形象、展覽識別，還是連鎖識別，也不管是規劃整體視覺設計、行為設計，還是利用廣告公開建立形象，都必須先有指導方針與策略，才不會失去準頭、引導至不正確的方向。

有很多台灣企業不論是產品或是銷售，都執世界牛耳，例如玩具、成衣、皮鞋、自行車到電腦週邊無一不令人刮目相看，但這些產品在市場上，多半以低價傾銷，形象之差從「致命的吸引力」電影中，女主角那把打不開的雨傘，被嘲諷為Made in Taiwan就可知嚴重性了。

因此，洞燭機先的企業便紛紛展開企業形象

戰略的規劃工作：

有的從產品廣告、企業廣告著手，有的從員工教育著手，有的從企業公共關係著手，有的從CIS著手……，希望透過不同的管道來塑造良好的企業形象。

這其中尤以CIS "Corporate Identity System" 的開發與引進最受矚目，透過CIS，企業形象戰略由概念性的抽象理念落實為具體可見的傳達符號，明確地表現出企業經營理念與品質戰略的取向。因為消費者直接接觸的是商品，企業的知名度若不高，根本很難讓全世界的消費者去了解企業文化；事實上，既便是知名度高如IBM電腦、可口可樂、富士軟片，你也不太清楚他們的企業文化，所以站在國際行銷的立場來說，建立良好的企業形象識別系統，遠比建立良好的企業形象來的重要

事實上，台灣的企業界算是非常勇敢的走出第一步，早年，台灣有關CI的資訊非常缺乏，沒有一家專業公司可以信賴，即使有，也因為所經歷的案子時間都不長，無法評估成效；但是仍然有許多企業毅然決然地踏上這條路，時至今日，絕大多數導入CI的企業，都有了豐碩的成效。

●味全公司的標誌設計。

# 第四章 CIS產生的原因

7-ELEVEN登陸台灣之前，大多數人購買民生用品還停留在雜貨店的階段，當時在街頭巷尾的雜貨店的確帶給人們非常大的方便。7-ELEVEM開業之後，一切都改觀了，整齊明亮的購物環境及二十四小時全年無休的營業服務，的的確確「是您方便的好鄰居」。在短短的十三年內7-ELEVEM發展到七〇五家，營業額也突破一百五十億（1992年資料）。

環繞在企業周圍的關係者，包括消費者或顧客、使用者、股東、投資者、金融關係業者、政府、地方自治團體、地區居民、原料供應者等等，各式各樣的關係者。除了這些直接和企業相關的團體外，企業的關係者甚至包括它競爭對手、希望就職者、預估之潛在顧客等等和企業間相關的團體、數量實在很多。

▼▲傳統與現在的便利商店。

為了讓上述各式各樣的人，對企業實態抱持正確的認識、企業應統一標誌、標準字；或對外採用一定規格的廣告招牌，這就是CI的外觀形象。事實上，光由此種外觀統一的形態，並不能真正的了解CI，企業的外觀形象是在適合企業經營理念的情況下決定，是企業決定其個性形態後統一營運的事實

CI是企業對內、對外塑造形象的工具。隨著企業規模的逐漸擴大，企業內外所接觸的人也愈來愈多，如果得不到這些人的擁護，企業就很難持續地成長發展。

因此，企業為了適應新時代消費型態的需求，採取因應的措施以致力確保長期營運的利益，合併、改組、擴充的經營策略隨之產生。另外，企業經營策略改變的過程中，容易造成消費者的疑惑，甚至企業內部員工的不解，為了敞開疑慮、消弭困擾，並擺脫日益老大的衰舊枷鎖，適時實施CIS以塑造企業新形象，是為了改變企業的最佳手段。

以下，我們再從企業內部自覺的因素與外在市場經營的壓力兩方面加以詳細說明：

## ㈠企業內部自覺的因素：

隨著商業日益發達，在自由化及國際化的腳步下，市場戰況瞬息萬變，具有前瞻性的企業應主動地開括市場佔有率，然而，企業本身的自省、自覺常為利潤、業積所沖淡。終究企業經營的成功與否，與企業內部人的教育、事的運作、物的管理等組織與制度的問題等人事物息息相關。

以下即就CIS對於企業內部的重要性，說明如下：

①能提升企業形象與知名度：社會大眾對於有計劃的企業識別系統，較容易產生組織健全，制度完善的認同感與信任感。而透過組織化、系統化、統一化的CIS，將有助於企業形象的建立與知名度的提升。

②能吸收人才，提高生產力：企業能否吸收優秀人才，以確保生產力的提升與持續，避免人事異動頻繁均有賴於企業形象的良窳。CIS的建立，確可以收到社會大眾的認同與信任效果。

●企業透過CIS的建立可提高企業形象與知名度。

③**增強金融關係機構、股東的好感與信心**：識別系統的開發完全，使企業組織完善，制度健全的形象漸駐人心。不僅增強顧客的好感，同時也增強金融機構的好感、股東的信心。

●日本晴海ACER展示會場。

④**能塑造良好組織氣候、激勵員工士氣**：CIS的視覺計劃，如制服、辦公環境的設計、企業標誌、商標等，都具有包裝的功能，給人耳目一新、朝氣蓬勃的感覺，自然能夠激勵員工士氣，提高作業績效。（圖）（麥當勞）

●良好的組織及環境可激勵員工士氣（麥當勞速食店）。

⑤**號召關係企業，加強歸屬感與向心力**：企業形象好，一切順勢而為；形象不佳，經營有如逆水行舟。建立CIS（企業識別系統），正是塑造企業形象最具體而有效的方法。因而CIS組織化、系統化、統一化的特質在團結關係企業、加強各公司歸屬感與向心力，齊為企業體的成功發展而效力。

國產實業集團
GOLDSUN GROUP
●形象良好的企業可號召關係企業，加強歸屬感。

⑥**能使公司營業額大幅成長**：一個企業有了知名度，而且信譽優良，客戶必然會慕名而來，營業額自然會大幅提升，相反的知名度不高或形象不好的企業，其銷售員所做的努力勢必事倍功半。有計劃的系統性情報訊息，間接的提昇企業形象，並會推動消費者購買的意念及對企業的認同，相對的公司營業成績自然會提高，而此點正是CI計劃中最重要的主題。

⑦**統一設計形式，節省製作成本**：由於CIS建立及標準手冊（Mannal）的編訂之後，各關係企業或公司各部門可遵循統一的設計形式，應用在所需的設計項目上，一方面可達視覺識別的統一效益，再者也可節省成本，減少設計時間的無謂浪費。

⑧**方便內部管理**：擁有多角化經營的企業，在面對與日俱增的新產品和各種應用設計，需要製作一套良好且方便作業的管理系統。CIS的設計統合，使得一切走上規格化、系統化、簡化管理系統的作業流程。透過CIS可縮短新人訓練、教育與適應作業的時間。

⑨**提高廣告效果**：以廣告傳播效果公式而言，廣告效果：量（廣告費）×質（廣告表現品質），亦即企業情報的訊息，若出現的頻率與強度充分，則廣告效果必然提昇；CIS系統中的視覺統一性、系統性要素計劃，可加強傳達訊息的頻率與強度、產生倍增的擴散效果。

⑩**容易募集資金**：由於社會競爭激烈，許多企業紛紛朝多元化、國際化路線邁進，如果企業形象良好，一旦公司需要長、短期資金時，許多社會上的投資機構和金融機構，就會願意參與投資經營；而且股票在證券市場的價格勢必上揚，因此資金的募集將更為容易。再者，當公司已發展成國際企業時，更容易吸引國際性的投資機構。

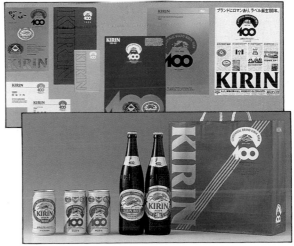
●統一設計形式可節省製作成本，方便管理（麒麟啤酒）。

## ㈡企業外在的經營壓力

　　現今企業外在的市場經營，由於來自同業直接對立的競爭壓力、消費大眾的購買習慣、材料成本的控制運用等各方壓力，使得企業所面對的經營環境極為繁瑣艱困，其中最令企業感到挑戰的，至少包括下列幾項：

①**競爭的挑戰**：在商場上，經營的戰略與戰術運用可說無所不用其極。企業想在新時代中處於不敗之地，勢必要採用周密的策略，企業在面對此種趨勢，唯有靠強而有力的非價格競爭，如商譽、信用等，才能樹立獨特的經營理念，脫穎而出。

②**成本的挑戰**：由於經濟快速的成長，物價指數相對高漲，物料成本相對的提高；降低成本，低價銷售已使得競爭同業在生產品質上趨於同質化；因此企業必須積極增強企業形象，來取得顧客的信賴感、認同性。

③**時間的挑戰**：企業在面臨產業結構的改變與轉型時，也面臨時間的考驗；能日久彌堅的企業，必定是最終的成功者。推動企業活性化，改善企業體質，方能孕釀出能進軍市場和通用於世界的企業文化，以求繼續生存。

④**消費主義的挑戰**：產品日趨同質化，消費者的眼光與要求，隨著各種媒體的資訊傳播而逐漸嚴苛。消費主義的抬頭使得企業必需面對此種壓力，自省企業經營的理念，為社會的回饋與福祉盡心，以創造良好的形象。

⑤**傳播的挑戰**：資訊管道日趨發達的今日社會中，顧客的消費趨向，受到各種大量傳播媒體的資訊、氾濫的廣告、零亂的表現產生消費時的干擾作用；掌握秩序性、統一性、獨特性的傳播訊息，方能塑造良好的企業形象；有效的傳達企業理念。

⑥**社會責任的挑戰**：隨著媒體的報導和消費主義的抬頭，企業必需面對大眾的需求和社會責任的壓力，而重新檢討企業經營的理念；如何善盡社會責任、回饋消費大眾、積極致力於社會福祉，來創造良好形象成了重要的課題。

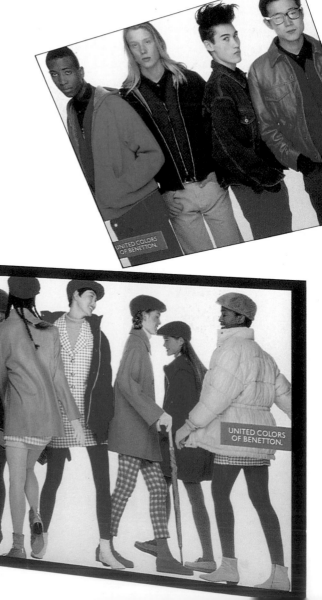

●企業在面臨多方的挑戰下，唯有靠強而有力的非價格競爭才能樹立獨特的經營理念，脫穎而出。

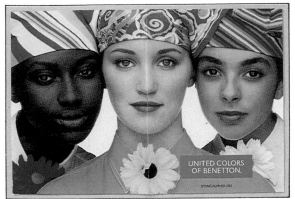

●班尼頓公司的平面廣告。

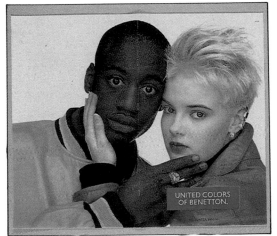

●平面廣告。

●雜誌稿。

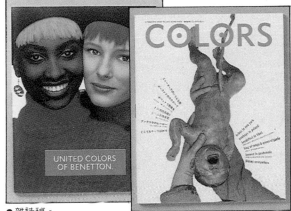

●雜誌稿。　　　　　　　　　　　●雜誌稿。

基於上述的外在壓力,迫使各企業必須調整其經營策略與行銷方式,並極積主動的改善內部員工教育制度等人為因素;然而由於科技的進步,商品均趨於「同質化」,企業為了建立差異性的外貌,在競爭市場中獨樹一格,就必須有效的運用CIS,以增加差異化的競爭力。

再者,由於世界經濟景氣低彌,帶來一連串的生產頓挫、活動衰竭、需求量縮減,企業的戰略被迫由「市場的擴大」轉變為「佔有率的擴大」,因此具有前瞻性的企業,應體認經濟不景氣時,發揮企業衝力,以所謂經濟不景氣時就是CIS實施的絕佳時機的說法,面對不景氣的衝擊,此時實施CI戰略的作法,不但能促使「佔有率」的擴大,並有提高士氣,促進員工向心力的實際助益。較之企業因經濟不景氣而消減廣告預算、企業活動的保守作風,實在具有前瞻性、積極性。

### ■企業形象戰略的重點

以下是近10年間企業形象調查結果之分析,企業在建立形象期間需注意的要點,如下:

(1)企業形象的形成過程是長期性的,極少在短期之內發生變化。日本角川書店則是一個較特殊的例子,在極短的時間內就創造飛躍性的成功,建立「善於宣傳廣告」的形象。其他如日本西武百貨和國內的統一企業等等,都是經過長期的努力才使公司的形象轉好,逐日擴大經營市場的。

(2)除了廣告,公開的宣傳活動企業形象之塑造,也有其不可輕忽的效用。例如熱心於宣傳活動的新力公司等,都能一直維持良好的形象評價。

(3)企業利用廣告宣傳,可提供經過選擇的企業情報。如果透過大眾傳播媒體,傳達企業的獨立災害或事故,將會產生何種效果?例如:發生公害、有缺點的商品、瀆職、竊盜等事件時,雖然公司往往會依照美國的處理方式來處置,但不可避免的,這些事件必然會損傷該公司的企業形象。當然,最好的辦法便是避免這種事態的發生,一旦發生了,也不能逃避,而應勇於改過,儘速面對社會大眾,展現企業實態並傳達出正直的形象,然後再想辦法擬出因禍得福的對策;有時,雖然發生了對公司不利的事件,卻反而提高了公司的知名度,增加被評價的機率。原本知名度不高的公司發生事件後,由於報紙的大肆宣傳,不管被報導的內容是好是壞,都增加了讓消費者評價的機會。

(4)企業形象之消長必須考慮公司與競爭對手間的相對活動。例如：公司極力推行強力的形象戰略時，如果競爭對手實施了更強勁的戰略，則雙方的宣傳效果就會互相砥消，即宣傳廣告的效果不大，如果其中一方能掌握先機，在對方尚未採取行動時率先推動，成果會較顯著。

(5)對企業形象作項目的因素分析時，大致可將之分為外觀形象、市場形象及技術形象，這三者也代表過去、現在、未來的形象。

(6)企業形象常可分為一流評價和二流以下的評價。對金融機構來說，主要的評價項目是外觀形象，而賣場、經銷商是市場形象，製造廠商則是技術形象。

(7)關於社會責任形象方面，一般消費者的意識並不強烈，不及大眾傳播重視的程度。實際上，平日即能感受到企業的社會責任形象者，並不常見。

(8)如果從廣告費的回收效果來衡量企業形象時，由於廣告費的回收效果是根據銷售金額的比率來計算，所以可能會輸給競爭對手。此時，企業排名在第二位以下的廠商，就會領悟到企業形象之塑造與經營戰略本身，根本不可分離。著名的資生堂化粧品、富士照相軟片工業公司、家庭電化產品的松下電氣公司等等，在第二次大戰之前的知名度並不高，甚至在大戰結束後到1950年代半期，這些公司在同業間的排名都不是第一；然而，這些公司後來能躋身排名第一的高知名度行列，主要的理由是這些公司在某一段期間，大力施行了飛躍性的戰略。例如：資生堂在1952～1953年設立專門銷售部門，富士軟片也在1958～1959年增加投資，松下電器在1965年時，一一設立顧問和零售業。能夠位居某業界的冠軍，對公司的企業形象十分有利，那些排名在前的企業，其廣告活動之效果大於排名在後的企業，因此排名不高的企業，其企業形象和企業戰略之間應當建立密切的關連，才能發揮良好的效果。

(10)如果企業大力推行的飛躍工作失敗了，就會有倒閉的危險。因此，安全的企業形象戰略也就是市場分配戰略，須以某場作為焦點，先確立企業的位置；例如花王「清潔」形象或精工錶「時間」形象之廣告宣傳戰略，對排名在後的企業而言，範圍太廣泛，並不適合；形象評價不高的企業，最好只針對年輕人或一個地區；例如：以北部地區為廣告訴求重點，或針對某種生活形式，以分類的小市場為目標。

●資生堂化粧品公司標誌的演變。

●雜誌稿。

●資生堂化粧品公司（雜誌稿）。

●報紙稿。

# 第五章 如何開發及導入CIS？

## (一)導入CIS的動機

企業導入CIS的理由很多，綜合世界上多項實例，大致有下列幾項：①經營不振②腐化、落伍時代的形象③進軍國際市場④變更企業名稱⑤更換的新經營者改變經營方針⑥導入新的市場戰略⑦設立新企業合併成企業集團⑧創業週年紀念⑨消除負面印象，統一企業實態與企業形象⑩擴大經營內容、朝多角化經營……等。

當然也有其它特殊理由者，近來許多企業認為與其維持標誌或登記註冊商標，莫過於適應時代潮流；有這種觀念的企業經營者愈來愈多，以致產生了上述幾項動機，尤其是有鑑於「進軍國際市場」者愈來愈多。現代資訊與科技發達，資本、市場、技術愈傾向國際化，日本企業亦不例外，如：東洋工業公司慣用的ⓜ標誌（MAZADA的M），結果在國外被誤唸為hn；久保田鐵工公司的標誌「久保田」，若以葡萄牙語發音，剛好是「小姐的便溺」，因此在國際商場上便不能使用此標誌。

●台灣電視於公司成立28週年時導入CIS。

導入CI的動機中，於創業週年紀念時實施的最多。企業發展到某種程度時，將創立至今的歷史作總合，也可以說是再出發的情形下導入CI，改變新氣氛和建立新形象。例如：「Mobil」石油公司為紀念創立一百週年而導入CI，即「Mobil the second century」活動。尤其在創業週年紀念上當天公佈，可使與會貴賓對企業經營加強信賴感，並增進員工向心力與工作氣氛。

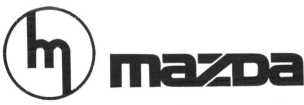

●東洋工業舊標誌。　　●東洋工業新標誌。

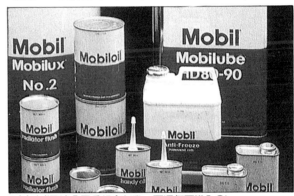

●Mobil石油公司為紀念創業一百週年而導入CI。

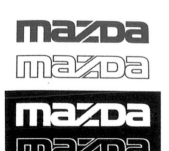

1933年

●美孚（Mobil）石油公司的符號演進。

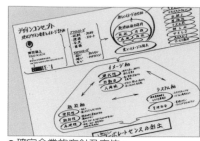

●需經過各要素的調查分析來製作提案。　●需要與企業高層人員共同決策、討論。　●確定企業的方針及定位。

●東京海上火災保險公司標誌的基本組合。

# (二)CIS目標的設定

　　一般而言，若某企業從事CI開發設計者，詢問關於CI導入的問題或產生工作上之依賴時，大致上需要事先依照以下四個步驟整理，方可作好開發導入計劃：

　　**第一步驟整合現狀和設計標準化：**保留原本象徵其企業的基本設計要素（縱使要改變也須達到精密化程度），進而從事以整合現狀及導入標準化系統目的的CIS開發。此時成為標準化的對象是「具有象徵性的各要素」和有關「展開使用的基準」，即在儘量利用現狀的原則下，屬於導入有體系的方法之階段。

　　**第二步驟變更基本設計要素，導入視覺系統：**是對目前使用中的企業標誌或標準字等基本設計要素，在認為不適當的狀況下，膽大心細地將訊息傳達中心的基本設計要素，改變為合於新條件所需。同時在視覺性的展開上，開發出有體系的要求和管理結構；而導入設計手冊（Manual）的統一性方法，即是從名片、事務帳票類的小物品，至大建築等有關的識別物為目標，且必須使基本要素在應用要素展開時有相乘累積效果的條件下設計策劃，導入社會大眾意識之中的技法。

　　此時所追求的企業新標誌，並非內向、文章性的形象，而是活潑的「市場利器」。本步驟是配合企業所需求的新條件，開發及導入以「標誌」為中心的統一性系統，其對象大致集中於視覺性

方面，目前較知名的企業所導入的CI，大都屬於此類型。

　　**第三步驟導入企業訊息傳達系統：**不僅在企業方面，甚至包括訊息傳達相關的問題，均自企業內部到企業體制各方面重新檢討，而建立新系統；具體性來說，是將訊息傳達相關問題從處理階段提升為開發的目標。企業多具有較長遠的眼光，因此從事產品開發和技術的同時也開發情報訊息，對生產管理或品質管理施行情報管理，做根本地革新檢討企業內的訊息傳達觀念和系統，就是本階段所要進行的工作。在管理問題上，例如西屋公司（Westing House）設計中心、奧利只蒂公司（Olivetti）、文化、設計、宣傳、廣告局等作法事例，他們均不是線型訊息傳達或設計組織，而是直接採用與最高峯聯絡的方式。傳達公司訊息戰略、標誌戰略或前衛性設計等，均需由全公司的縱、橫方向考慮，這些項目才是本階段的作業主軸。簡單的說，能夠適應高度發達情報化時代的「企業情報價值」，並組織性地創造出來，這才是本階段的主要作業。

　　**第四步驟導入文化戰略程序：**是將企業的訊息傳達問題，不以傳遞方法考慮，而改由「價值性傳遞的創造」著手。

　　通常企業多以經濟機構自我看待，而以這種觀念為基準，想要建立思考和行動的理論，這當然不是錯誤的作法。可是關於訊息傳達或形象問

題，若處處都以「經濟」爲優先，容易產生短視性的理論，使偉大行動的方針產生錯誤，或疏忽無法定量化的部分，結果發生意想不到的失敗。因此將企業本身視爲文化機構，要從各方面檢討，以創造性的戰略，爲企業行動、商品等制訂更高文化度爲目標的層次；當然對內就需將企業統一性從新的觀點檢討，對外提高企業形象，滿足長期性追求利潤的要求。就「經營市場」而言，應走向「文化市場」，才是此階段的目標。

以上四點，可一步一步的進行，也可以同時開發；其目標設定，在企業CI開發目標或內容的決定上有密切關係。

● 日本象印公司的標誌。

● 由試作的方式進而決選出能代表企業的標誌。

● CI開發的基本方針。

● 設計提案的現況。

● 任何要素的產生是需要不斷比較、篩選的。

CI即是能把具體性的開發內容，依照企業的意思設定，是相當有彈性的對象，即使沒有導入這種戰略，也不會使企業立刻陷入危機。只是現代包括企業全體的形象對策或訊息傳達系統化對應，屬於有效發揮機能的時代，其結果可以從許多成功的例子得到證明。我們觀察美、日兩國的情況即能得知，在同業中，導入CI或具備高精密度CI系統的企業，大都在營業額上獲得成功，這就是鐵證。統一性的問題，基本上和企業存在的本質有密切關係，並非是受它勸告或隨時代潮流才著手去做，也不是企業的表面裝飾；這是和企業本身，也可以說是從企業內部感覺到需要的情況下所產生。因此在企業實態和企業形象間，必須有積極性的相依存；許多成功的CI實例，大致上也是如此；著重眼前成效而導入CI，其投資效率必定不好。由此可見CI並不是設計處理和訊息傳達對應的對症療法，而須視爲一種「預防醫學」。

●東京海上火災保險公司之標誌與標準字的組合。

●TV（CF廣告）。

●雜誌稿。

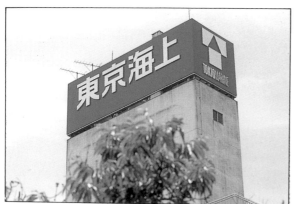

●戶外招牌。

●事務用品。

●雜誌稿。

第1階段——Identity的分析與評價　　第2階段——基本Identity要素的開發　　第3階段——Identity系統的開發　　第4階段——管理方法的開發

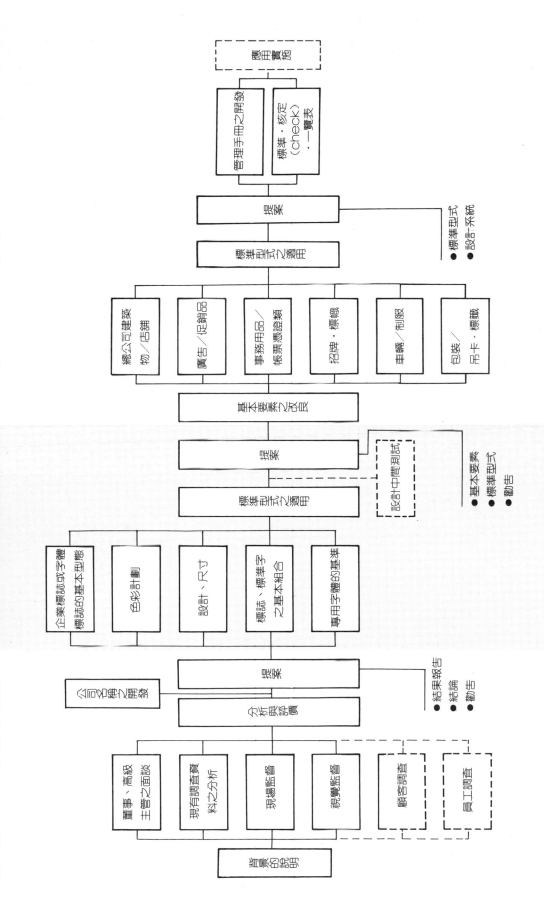

● 由於事前週詳的企劃與分析評估才能使□企業識別系統落實開發。

# 第六章 CIS開發作業程序

CIS開發作業與實施程序，大體上可分為三個階段：(1)企業實態調查與分析階段(2)設計開發階段(3)實施管理階段

## ㈠企業實態調查與分析

### （方向確定）

包括：企業歷史、資料檢討、因襲與習性調查、公司外界調查、語言及視覺傳達分析訊息、推薦、提案。

在CIS的開發作業之前，對於企業現存實態的調查工作，可從企業內部與外部兩方面著手：

①**企業內部的調查**：包括企業經營理念、營運方針、產品開發策略、組織結構、員工調查、現有CI調查等，均需逐一的檢討、研判、分析、整理出企業經營的理想定位。對於企業內部的調查與分析，主要是與高階層主管人員的溝通，應秉持共同發掘問題與互相信賴的信念為基礎，將企業經營的現狀、內部的組織、營運的方針……等正負面問題深入的探討，以做為開發設計的正確導向。

②**企業外部的層面調查**：其著重於競爭企業的情報資料之蒐集與分析，再者，消費市場環境

| | 定量調查 | 定性調查 |
|---|---|---|
| **外部環境調查** | 一般對象的形象調查<br>活動對象的形象調查 | 對集團的訪問<br>打聽消息<br>聽取意見 |
| **內部環境調查** | 公司員工的形象調查<br>公司內風土調查 | 與高級主管面談<br>與主管面談<br>項目調查<br>視覺的審查 |

● 事前調查體系。

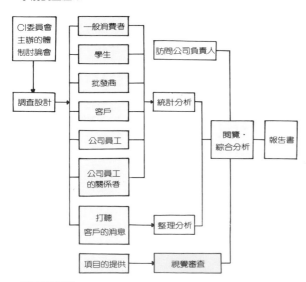

● 調查流程圖。

與產品對象等資料的研究與運用，均為此階段的調查重點；如此方能針對現有的缺失，開發完整的規劃作業；從如何設定企業經營的目標、戰略的設計與形象的表現，到創造企業體本身的有利環境。

企業實態調查的主要內容可分為，下列幾個要項：

(1)社會大眾對公司的印象如何？

(2)公司目前的市場競爭力如何？

(3)和公司保持往來的相關企業，最希望公司提供的服務為何？對公司的活動有何意見？

(4)公司的高級主管對公司未來的發展有何計劃？目的為何？

(5)和其他同業的企業活動比較起來，公司的企業形象中最重要的項目為何？

(6)公司對外界發送的情報項目中，在訊息傳遞方面最有利的是什麼？

(7)社會大眾對公司形象的評估，是否與公司的市場佔有率相符合？

(8)公司的企業形象有何缺點？未來應塑造出何種形象？

(9)哪些地區對公司的評價好？哪些地區的評價較不好？理由為何？

（D%）　檔案45　銷售市場佔有率

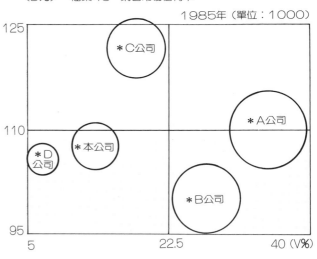

● 企業定位分析圖。

③**企業形象調查**：準備開始實行CI前，最重要的事項是調查並了解自己公司的潛在銷售力與企業形象。在形象方面，如果公司比競爭對手差，則應想辦法來取勝，若有缺失則應儘速彌補。企業形象是公司的潛在業績，如果本身的企業形象比競爭對手好，但實際的營運成果卻沒有反映出這種優勢，則必有某種不良因素，應儘快採取對策。

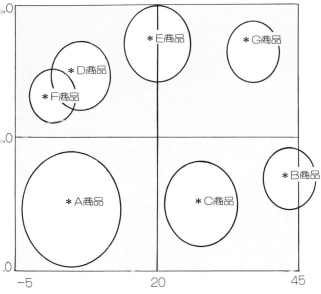

前年比　商品定位分析圖（1998年12月）　　　（毛利）

* E商品
* G商品
* D商品
* F商品
* A商品
* C商品
* B商品

-5　　　　　　20　　　　　　45

● 商品定位分析圖。　　　　　　　　　市場佔有率

在此我們要考慮二個問題①如何測定代表潛在業績的企業形象？②如何以一句話來表達「形象」的內涵和它所予人的印象？目前世界各國企業銷售業績的測定和衡量，都是以金額的多寡來表示，但企業形象就沒有這種共用的測定尺寸，當然無法以金額來表達。

對公司而言，競爭對象如何定位？競爭對手的定義為何？企業活動本來就是一種競爭，一般優秀的企業和優秀企業家不會對自己公司和競爭對手間的實力差距，做出錯誤的判斷。

如上述，企業實力由其競爭雙方的相互關係來決定，而形象又藉雙方面的相對關係而衍生。至於競爭對手的定義，有的很簡單就能確定，但也有無法下定義的公司；例如：公司A與B都生產相同的商品，但B公司同時又為C公司生產同一種產品，而產生OEM（代工）公司；對那些多角化經營、事業部門錯綜複雜的企業來說，其競爭對手的定義，有的很簡單，有的複雜而不易下結論了；像這種企業，也許需要調查公司標誌，各事業部門及每一種有關的商標形象，才能對它們有更進一步的認識，和其它競爭對手，包括不久的將來，可能會成為競爭對象的公司。

假如競爭對象已經明確，便可開始進行CI事前調查的開發作業。如上所示，為一般性調查系統，調查對象依公司的行業、種類、企業內容而有所異。而企業生產的產品以一般消費者為對象時，地區性居民就成為調查對象；如果包含代理商或毫無關係者，此階層的人也成為受訪者。大

致上，企業形象的調查對象都有2個以上的管道、二個以上的地區或地點。

調查工作應同時對全體受訪對象進行，才會得到最接近事實的結果。由於調查工作的經費有限，所以調查系統的制定、調查對象的選定、調查設計的方針，應根據現實的正確推論，選擇具有代表性、重點的項目來進行。

問卷中企業形象好壞的比較，競爭對象的測定，包含如下數項：「你最信賴的公司是哪一家？」、「你最喜歡的公司是那一家？」、「你會買那一家的股票？」諸如此類的問題。根據問卷調查的結果，進一步分析公司與其它競爭對手的企業形象之差異，或知名度的高低。

④企業商標形象的調查：企業標誌和標準字體皆是訊息傳達活動的核心，其基本設計要素所產生的感覺，一般企業幾乎沒有這方面形象調查的資料。但是企業標誌無論在徽章、名片或其它要素常被應用，可見它具有相當重要的機能。事實上，從造形心理學方面調查企業標誌形象時，往往會發現與現有企業實態過分離譜的設計，但是企業本身在沒有發現的情形下，仍蠻不在乎的繼續使用。

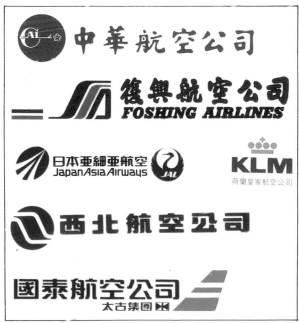

● 各航空公司之商標。

● 大榮公司以往所使用的標誌。

● 大榮公司經過各方調查分析後所產生的新標誌。

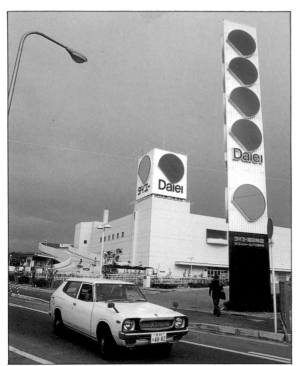

●大榮公司的戶外招牌。

●大榮公司（廣告塔）。

●大榮公司（店面外觀）。

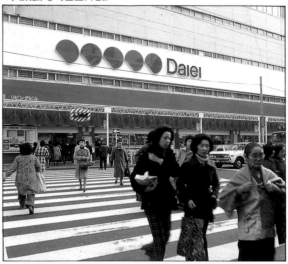

●大榮公司（店面外觀）。

上圖是日本第一家綜合販賣業的大榮百貨，先在日本西部為經營中心，在全國主要都市有超過一百家以上的關係機構，這些機構均將此標誌設定於屋頂上的廣告塔，非常醒目。之後公司決定導入CI，調查工作中有標誌、標準字體等形象調查。在營業中心的關西地區，當地居民「你看到這些標誌，會想起那一種行業？」的問題回答，大致上是「超級市場」；在當時尚沒有大榮店舖的北海道地區，則有輸送業、電機工程、販賣石油產品、火災警報器……等完全與販賣業沒有關係的回答。由此可見，開發活動很久的地區，居民大致上一見到此標誌，很自然就會想到超級市場；和此公司沒關係的地區，則純粹根據造形心理回答。從此調查即知，大榮公司以往使用的標誌，原本就和販賣業的性格有段距離，因此，原有的標誌是不當的標誌。

另外，有關標誌形象調查結果，可舉一例說明；日本東京銀座的松屋百貨店非常著名，當初導入CI時，曾經把日本主要百貨公司的標誌送到紐約，並對當地幾位設計師和一般人做問卷調查。所回答幾乎都是「車工業」，松屋百貨這才發現、日本人早已習慣的對百貨產生固有性形象。屬於核心的現行企業標誌，多使用於百貨店宣傳服裝或現代風格的日常用品；可是從調查結果才得知這種造形確實十分離譜，其原有的CI概念當然也被新CI概念瓦解。

●松屋百貨的舊標誌（左）與新標誌（右）。

上述CIS開發作業前的準備工作，其目的均在於由企業內部以迄市場外在的整體環境中，透過各項調查資料，進行企業診斷，以尋求足以完整的企業形象之特質所在。

⑤**應用設計項目調查**：在其它調查作業中，應用項目蒐集分析是必要的。日本企業界易犯的CI混亂因素，大致是基本要素太多，同時在展開應用項目設計前也缺乏系統。企業識別系統的統一性是CI導入的核心部分，包括每一個人所能想到與企業有關的項目，皆成為形象構成的一部分，且必須能產生這些要素在視覺累積效果的設計構造。因此，每一應用項目的功用與位置均應一目瞭然，而後應由總系統中的一個要素來發揮其機能；在這種目的下，將目前各項目重新檢討、整理，此即為應用項目的分析。

代表企業的標誌雖然有很多的設計，但是它單獨存在的場合很少。標誌具有生命的場合，一定是處於各別應用項目中被展開時（請參閱大榮公司CIS Tree）；因此應用性設計系統是很重要的，正如CI的手足一般。這些項目在日常企業活動中，每天所發揮機能、頻率也很驚人。

實施前，應做好各項目的核對表，如同戶籍簿一般；每一商品皆得附帶各項目的核對卡，並記錄要件，保持毫不遲滯浪費，可以多重的準備勢態，這些準備作業也是應用項目的蒐集分析。

⑥**調查的要項**：經高層主管正式准許CI開發計劃後，首先的具體性作業項目就是調查。總結前面CI開發的主要調查工作有如下要項：

(1)形象調查（企業內部、顧客、消費者、一般……）
(2)分析基本設計項目的意見。
(3)分析應用設計項目的現狀。
(4)聽取高階主管的說明及言行紀錄分析。
(5)聽取企業內部各部門負責人的意見。
(6)聽取企業以外有關人員的意見（如大眾傳播工作人員、廣告代理商等）。
(7)進行其它有競爭關係的企業及市場CI狀況分析。
(8)預測經營環境的情況。
(9)分析基礎資料，一般資料。

調查對象的主要項目如上所述，但是依行業種類、業務狀態、內容、市場、地區、經營環境等，有時也會追加一些調查工作。若是具有某種程度的大規模企業，同時也要做一般性企業形象的調查，並將資料保存，以便日後可利用；也別忘記對企業本身內部員工進行形象調查。

一般而言，員工對所屬公司的形象會有偏差；其特色是對公司形象極端的認同，極微的缺點又極端好感；有時基於愛護公司之故，評價多半不會客觀，而牽強於好的方向。

有關消費市場與特定對象的分析研究，是開

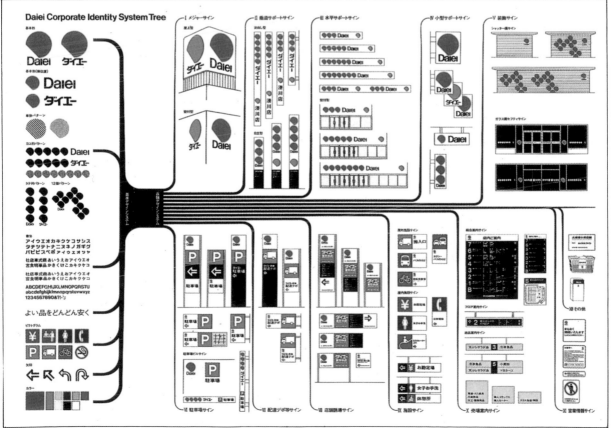

●大榮百貨公司企業樹。

發作業前調查工作的重要層面；尋找出消費者對於企業體現有的產品評價與服務，具有何種程度的企業形象。由依市場需求與未來走向設定因應的戰略，其中需兼顧競爭企業戰略與形象定位，分析研判經營問題，採取應變的措施，創造有利的經營環境。將上述企業內部、外部、企業、形象及應用系統各項的調查結果，作成具體的建議方案，經由企業經營取得高階層認可，並確定提案中的CIS可行性；開發作業的第二階段——設計系統的開發、即可正式進行。

●小岩井乳業公司的包裝設計。

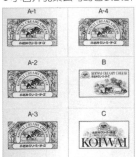

●產品包裝設計。

## ㈡設計系統開發作業

### ■ 設計開發流程的概要

從設計概念決定基本設計要素、系統的過程，大致上可同小岩井的實例，不過這僅屬於食品業，尤其是乳製品類的例子；大企業內容複雜，規模大，因此就不像小岩井般簡單。

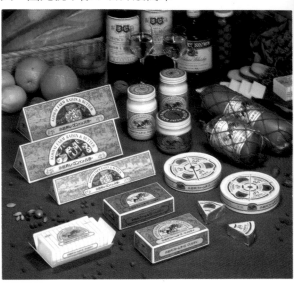

```
                    ①設計概念
                       ↓
                    ②設計理想化
A.使用條件    →     ③過濾
                       ↓
                    ④基本設計要素精緻化・整備
                       ↓
B.項目條件    →     ⑤應用設計・整製整備
                       ↓
C.設計手冊條件 →    ⑥設計規範手冊
```

為了往後的說明，在此先簡單介紹從設計概念到開發設計系統最後階段指南書作業的流程（參考圖表）。

圖表的「①設計概念」部分應該簡潔而富有象徵性，關於這點在前面已有多次分析。在此要說明的是，成為設計概念背景的訊息傳達概念與形象構成條件等，對決定設計和運用有何關係。

有了幾件候補設計案件之後，當然需經過③的過濾工程；設立此過濾項目的目的，在於網羅往後所使用的典型例子。其核對重點在大榮百貨有72項，松屋公司則有47項。項目中有很多基本性的設計，有的是檢討企業本身業務細節部分，例如：「能提出商標登記」為基本項目？「冬季服飾如何？」、「新鮮食品如何」等是企業業務的細節要件，藉以檢討企業本身各項條件，確認其利害得失。

最後被選出的標誌或標準字體，被稱為「④基本設計要素」，然後從事設計要素精緻化作業，

開發各應用項目的單項設計。在此階段處理應用項目的分類重心，是重要問題，尚需整理每一項目的材質、機能、庫存量、發貨等。

　　應用項目的分類，依「行業種類」和「業務實態」分類重心的處理法而異，其要點應與日後的業務順利連合；所謂日後的業務就是實施CI的導入、維持管理等。設計手冊體系問題也要經過詳細考慮，譬如說，設計手冊以加減方式的十進分類法推進，那麼附上代號時，分類項目自然需要9種以內。

　　由下表可了解，設計系統也是為了配合企業需求，因此依企業或業務內容而不相同。

　　CI計畫是一種以企業形象為主，徹底掌握視覺上設計系統的一種技法。因此，以往所作的調查、企劃，最終若不能以視覺開發計劃的方式來表現，將會失去意義，如果在視覺上的成效不佳，那麼以前的一切努力終屬徒勞而前功盡棄。

## ■企業基本設計要素種類的認知

　　在CI開發計畫上，首先從企業的第一識別要素上著手，也就是以基本要素的開發為先。其各自的定義及考慮的要點如下：

| ①基本設計要素 | 內容包括有：公司名稱、標準字、企業標誌、商標和標準色等，能表達公司的統一性基本設計要素，係藉由各種項目訊息的傳達，而標出企業的所在位置、責任、及差別化。 |
| --- | --- |
| ②公司章 | 用於識別公司員工的項目，例如：徽章、員工識別證、名片、旗幟等。 |
| ③文具類 | 在訊息傳遞的過程中，此類業務用品，應用公司專用信封、信箋……等具有增進企業信譽的功效。 |
| ④帳票類 | 以公司名稱來辦理手續所需的帳票以及用紙、帳票樣式。 |
| ⑤交通用具類 | 運用公司所標示的設計，使業務用車或運貨車，均有標示公司的名稱或商品名稱，藉以做為活動廣告之用。 |
| ⑥推銷用具 | 直接訴求消費者，推銷產品如：印刷物、說明書、其他用具等。 |
| ⑦招牌·標籤類 | 利用公共設施和建築物為裝置對象，在戶外設置路標來指示出公司的位置和路線或加深公司本身的商品名稱等，做為廣告宣傳的項目之一。 |
| ⑧大眾傳播的廣告 | 運用新聞、雜誌、電視、收音機等大眾傳播系統所做一系列宣傳廣告。 |
| ⑩包裝用品類 | 屬於本公司商品的各類包裝用品。 |
| ⑪制服 | 公司員工的統一業務用制服等。 |
| ⑫ 其他 | 不屬於上述各項的對外標示物。 |

●設計要素的種類。

①企業標誌：通常是指公司的標章或代表企業的標誌，對有營業商品的公司而言，是指商品上的標誌圖樣；代表企業全體的企業標誌，有抽象性的企業標誌、具體性的標誌、字體標誌等表現型式來設計。企業的標誌是否須帶有任何特性，是屬於總概念的企劃階段中提案表決的工作。

②企業名稱標準字：通常是指公司的正式名稱，以中文及英文兩種標準文字定名。有全銜表示，或者省略「股份有限公司」、「有限公司」的情況出現。即依企業的使用場合來決定略稱和通稱的命名方式。

③品牌標準字：足以代表本公司產品的品牌，原則上是以中文及英文二種來設定。

④企業的標準色：用來象徵公司的指定色彩，通常使用1～3種色彩為主。也有採用多種顏色的色彩體系，可以考慮讓這種藉以傳達公司氣氛的色彩頻繁出現，或利用輔助色彩製造更佳的氣氛。

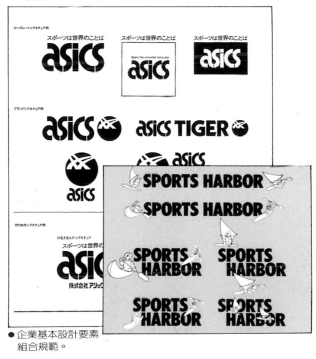

●企業基本設計要素組合規範。

●標誌、標準字與色彩之組合使用規定。

⑤**企業標語**：對外宣傳公司的特長、業務、思想等要點的短句，與公司名稱標準字、企業品牌標準字等附帶組合活用的情形也很多。

⑥**專用字體**：公司所使用的主要文字（中文、英文）、數字等專用字體，選定創作的專用字體，規定做為主要品牌、商品名、公司名稱及對內對外宣傳、廣告的文字；選擇主要廣告和促銷等對外印刷情報所使用的字體，並規定為宣傳用的字體。

## ■基本設計系統的組合用法

CI的企業標準通常如以下所設定的商標系統，或是設計系統；因此，必須確定基本的設計要素，謀求視覺設計形象的統一及標準化。這種系統通常規定於基本設計手冊：

①**商標的形式**：以企業標誌和基本設計要素兩者合併組合，產生變化來使用，通常規定範圍以外標誌的展開運用，是不被承認的。而所謂的標準原型是固定的、不變的；輪廓、線條等須擴大縮小的情況規定要完善。

②**商標和公司名稱**：規定企業商標和公司名稱的組合用法，大部份的規定，均有法定的表現方式或略稱的方式。

③**商標和標語**：規定商標以及標語的組合用法。

④**商標、公司名稱和標語**：即企業商標和公司名稱、標語的組合用法，規定多種企業標準字共用的型式之組合狀況。

⑤**商標用法的審定敘述**：企業商標和其他要素的應用規定，不進行規定以外的使用狀況。

⑥**標準色使用系統**：規定主要的企業商標和標準字之企業標準色運用情況，及其它企業標準色的運用方法；需遵守不採用指定之外的色彩要素之規定。

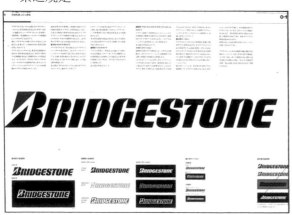

●普利斯通輪胎公司商標標準色的使用規定。

⑦**專用字體**：規定中、英文專用字體的應用方法。

⑧**商標、公司名稱和地址的識別系統**：規定企業商標、公司名稱（法定的識別）及產品商標的組合用法。

⑨**公司名稱和公司所在地的識別系統**：規定公司名稱（法定的識別方法），及公司所在地的組合用法。亦可將企業商標的組合規定穿插於其間，以另一方法來識別公司所在地是必要的。

●公司名稱與公司所在地的組合使用規範（永豐餘企業）。

## ■企業的應用設計系統

以企業的標準而言，其區分設計系統及品牌應用設計，並將企業的標準物作為運用時的優先考慮對象；如下列所示：

①**公司徽章類**：公司全體人員使用的徽章、名片、公司的旗幟。

②**文具類**：公司使用的文件、信封以及便條、其他文具類。

③**帳票樣式類**：公司統一使用的事務用帳票樣式。

④**車輛・運輸工具**：公司共同使用之車輛、交通工具、運輸工具。

●MAZDA汽車公司之車體外觀設計。

⑤**服裝**：公司各部門人員的制服。

⑥**企業廣告、宣傳及徵才廣告**：公司所作的企業廣告及宣傳等的視覺傳播、公司內徵聘新人的廣告相關事項。

## ■關於品牌設計要素及企業識別

　　一般而言，公司商品的訊息傳遞（廣告、促銷、招牌、包裝等）是指品牌對外的傳達情報。

　　而品牌傳達的情報設計系統又區分為基本及應用要素二種。與品牌有關的設計要素，也與企業的設計要素相同，都把「應用」的概念列為優先。以下是以企業為準的規定，舉例如下：

(1)品牌標誌（Brand Symbol）。

(2)品牌名稱標準字。

(3)品牌標準色。

(4)品牌標語。

(5)品牌造型。

(6)其它附加的品牌要素。

　　另外標誌、標準字或設計體系與品牌類別（Brand Level）的關係，可依下列參考。

● 企業標誌和品牌標誌的標誌與標準字體之組合。

● 企業標誌和品牌標準字之組合。

● 品牌的項目彼此間的標誌、標準字體之組合。

## 小岩井乳業株式会社
**KOIWAI DAIRY PRODUCTS CO.,LTD.**
● 公司名稱標準字體。

## 小岩井ファーム
● 產品標準字體。

● 企業標誌（基本型）。

● 企業標誌的展開變化圖例。

● 企業標誌的展開變化圖例。

● 企業標誌的展開變化圖例。

● 企業標誌的展開變化圖例。

● 企業標誌的展開變化圖例。

● 運用於公司品牌產品包裝設計上的標誌。

## ■CI設計系統的開發方式

　　關於CI的設計開發包含以下三要點：

(1)設計開發委託方式的選擇。

(2)設計作業的分配方式。

(3)設計開發的程序。

　　有關以上三點，負責設計者應該對CI做最適當的解釋及經營、管理。一般而言，CI的設計開發可以參考下列方式，各種方式有各自的特長、優缺點：

● CI設計案以總委託方式委託設計（PAOS專業設計公司）。

### (1)設計開發的委託方式

①**總括委託方式**：設立CI諮詢處，受委託的公司在責任範圍內，以設計開發為條件，接受CI計劃的委託；經由公司內部的設計者，或外界的設計家來擔任實際的設計開發作業。為了公平起見，設計者的姓名通常不公佈，但一般也有公佈姓名的。也可以考慮指名設計競賽的方式。總括委託方式的優點，在於受託的公司將設計開發作業提前進行；所以，可因熟悉該企業的立場進而目標一致的作業；如果因為受委託的公司能力未熟練時，設計者作出的成果有限，這時，可以考慮以什麼方式利用外界設計家，一起彌補以上缺點。

②**指名委託方式**：預先指名特定的設計者。舉凡整理設計及要委託的事項，全部依賴設計公司。當企業的CI目標能與設計家的特性完美搭配時，就能得到很好的設計成果；而且若能活用在指名設計比賽中，有實際表現的設計家，更能增進成本的設計開發。但是，指名設計者的特性與該企業之目標無法配合時，有可能因為太偏於設計者的感覺而導致失敗。還有，也會產生因過分遷就設計者的時間，而影響效果、期限問題等之缺點。

③**指名設計競賽方式**：預先指名優秀之設計者，極可能會入選的設計者，出示同一個設計開發條件，再要求設計者提出作品方案比較。

　　指名設計競賽有以下的優點：

a. 能獲得多數設計者的意見，設計層面更廣泛，並且能夠從不偏頗的設計結果中，選定最適合的企劃。

b. 在多數實力競爭激烈的條件之下，更能得到設計者的最佳作品。

指名設計競賽的缺點：

a. 對於沒有入選的作品，也必須給予酌量設計費；因此，這種方式必將花費更高的設計費用。

b. 想要讓知名度高的設計家參與，就必須要提高設計費；知名度愈高的企業愈能夠打動設計家參與的意願。因此，這種方式對中小企業來說未必合適。

c. 必須預先向設計家說明CI計劃以及調查結果，所以極有可能洩露企業祕密。

d. 參加設計競賽的設計家們，必須依照規定的條件來設計作品。因此，對於企業問題的掌握、調查結果的理解、設計開發的經過背景、以及企業的特質等情報，無法深入去瞭解。所以，協調者居間的協調能力強弱與否，將可能影響設計家的設計結果。

④ **公開設計競賽方式**：不指名特定的設計者，或募集設計集團參與；此方式能獲取較便宜、多樣化的設計構想。但從CI的觀點而言，這種方式較不容易取得高品質的企劃案。而且以公開招募的方式，將CI概念傳達給參加者似乎不太合適，將會影響CI設計的開發方式、結果。設計體系的構築，必然由設計者或設計集團來擔任，這對CI設計開發方式而言，是不合適的手段。

## （2）設計開發的作業分擔方式

在CI上應開發的項目，可區分為以下幾種，由一個設計者獨自一人來擔當整個設計作業，或由一人監督下的設計集團擔當設計作業亦可；也可考慮由不同的設計者、或設計集團分別負責設計作業。

① **基本設計要素及基本設計系統**：標誌要素與企業標誌等是為CI設計的核心要素。通常設計者、設計集團會把「基本設計要素」、「基本設計系統」視為同一單元設計，也有分開來個別設計的情形。

② **應用設計系統**：關於基本設計系統、固定的設計系統、標誌系統的個別應用標準設計系統，都有必要存在。通常由一位設計者或集團進行開發作業，如果作業規模龐大，可由其他設計集團共同分擔，此時基本設計系統的整合管理就很重要了。

③ **應用設計**：應用設計可分為二大類「企業應用項目」和「非企業的品牌（促銷）應用項目」。通常「企業應用項目」的基本設計是由設計家或集團負責，因此，隨著作業規模愈大，CI設計開發的規定範圍就愈廣。

「非企業的品牌應用」項目很多，短期內無法全部開發完成，因此，CI設計開發可以任意選擇由同一個設計者或集團長期配合服務；所以，設計者或集團個別的轉交作業情形很多。

● 國際電信電話公司的新標誌是由設計競賽中贏得圖案。

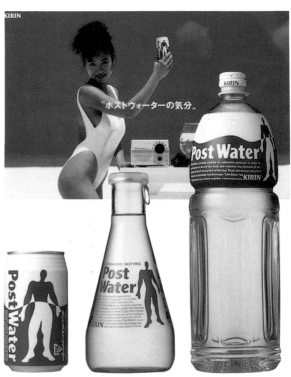

● 因企業大量的開發新產品故將設計作業分擔的方式頗為常見。（麒麟公司的新產品）。

## (3)CI設計系統開發的程序

CI設計開發的步驟，可依下列所述的程序進行：

①製作「設計開發委託書」：在委託設計者或設計公司時，為了要明確傳達CI設計開發目標、主旨、要點時，必須製作一份委託書。

②設計開發要領的說明，依調查結果訂定新方針：對委託的設計家提出「設計開發委託書」，並說明之。將以前所作的調查結果，以及研究過程中所整理出的必要情報，都要提供給設計者參考；從調查資料中，無法感受到企業公司的風氣、辦公室氣氛；也無法體驗瞭解商品的製造過程及流通過程等，因此，設計家有必要到現場實地的拜訪、參觀體驗。

③標誌要素概念及草圖的探討：設計者根據「設計開發委託書」的基本條件（最優先的基本設計要素），來探討、擬定標誌設計概念。再從構想出來的多數設計方案中，挑選幾個代表性的標誌草圖。

④標誌設計案的展現：選定代表性的標誌設計方案，然後再製作出能夠反映設計方案的應用效果資料（展示板、幻燈片等）。

一般而言，我們選用基本要素之標誌、標準字的設計標準，及主要的企業體內應用項目範例來做廣告計劃書。若認為有必要的場合，再製作印刷設計樣本，由設計者推薦亦可。

⑤選擇設計案及設計者測試：當廣告主無法直接決定採用那一個作品才能完美表達時，或者想要確認設計案的效果，都可以進行測試。可挑選外界主要的關係者及相關的設計者，舉行設計案測試；同時，也對公司內部職員進行意見調查。

a.作測試時，所謂的外界主要關係者，是指一般的消費者、或交易對象等公司的主要訊息傳遞對象。挑選調查採樣對象，測試關係者對其設計方面的回答，因為一般狀況偏於保守，故需特別留意。

b.相關設計是指平面設計的設計人員，根據審查而選定在造形性、美的價值反應相當良好的作品。參考測試後的結果，從入選的作品中決定出優良的作品而採用之。

⑥標誌設計要素精緻化：經過上述程序選定的設計案，尚且處在構思草圖的階段，因此，必須更進一步將此草圖精緻化。其通常包含下列作業程序：

●標準字體的修正、定案（精緻化）。

●設計前的分析、討論是必要的程序之一。

●產品包裝的設計提案。

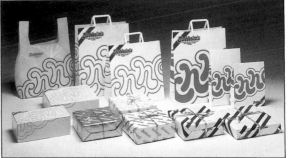

●Jachheim's公司產品包裝設計。

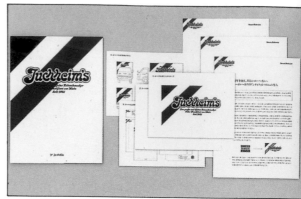

●Jachhein's公司的應用設計手冊。

●Jachhein's公司經過選定、精緻化作業後所產生的標準字與象徵圖案基本設計組合。

a.比例的精緻化、造型上的潤飾。

b.重新展開識別系統中,標誌、標準字的設計檢討、設計系統的探討。

c.標誌在應用上最大、最小狀況的核對。應用素材間相互關係的檢討以利開發視覺效果更佳的設計。

⑦**展現基本要素和系統的提案**:其它設計要素的開發可和標誌要素精緻化同時進行,或者是等精緻化後再來設計開發。將標誌要素及其它基本設計要素間之關係,及要素之用法規定範例完成,並提出企劃案。

⑧**基本設計系統的構築/基本設計手冊的編輯**:根據上述檢討結果所做的基本修正,基本設計系統以「基本設計手冊」的方式編輯。
這種基本設計手冊是將來設計開發作業的基礎過程,因此,有必要在最初階段就完成;最好是能夠同時利用多數設計部門來配合。

⑩**企業標準應用系統項目之提案**:進行代表性的企業標準應用系統項目之提案開發設計。

企業的標準應用項目因公司不同而各異,分為名片、文具類、公司的招牌及事務用帳票種類等。此外,預先開發這些應用設計時,應確認這些項目必要記載要領是很重要的。有關必要記載要領則由企業單位授權之指示書來表示,相互確認其內容後再開始作業;根據企業識別系統,實有必要在此階段建立應用設計系統提案的開發,以及做出決定。

⑩**一般應用項目的設計開發**:除了上述階段所開發設計的項目之外,也應按照開發應用計劃,來進行一般的應用設計項目設計開發;在應用設計開發上,必須依據指示書上記載的項目進行事項注意確認。

⑪**進行測試、打樣**:在設計的開發階段中,特別是看起來沒有問題,但實際上新設計若用於印刷品或立體物品上,將會產生素材、場所、位置、背景等關係之再現性、確認性及識別性等問題;如此一來便不得不將新計劃、設計重新修改。尤其是立體物或成形識別物,問題一旦發生其風險就會變大,為避免成品發生風險,製作數量的多寡等問題,一件高成本作品的項目,更需要進行打樣,以確認其識別效果。

⑫**開始新設計的應用**:根據新的設計,做出基本的實際製作物。

⑬**應用設計手冊的編輯**:將應用設計系統,或應用設計的雛型編輯成冊,有助於將來設計管理的工作。

## (4)設計系統的開發和管理

理想的企業形象是由有個性的經營者與員工們,經由整合性活動而達成,可是若一切都只靠人執行,是無法做到的;尤其在擁有成千上萬員工的大企業公司,要全體員工言行一致,幾乎是不可能的。為了配合現實及更有系統性的解決問題,必須導入企業設計系統;通常企業所導入的CI系統中,企業設計系統是主要的重心部份,關於此系統,前面已說明;從名片等事務品已至廣告塔等大型物等,只要是屬於企業的項目,均需要設定標準化的視覺整合,如此才能於形成企業形象時,發揮最大效益。

·由於本章篇幅的限制,茲將設計系統的開發和管理,於本書第十八章裡有更詳細的敘述,請讀者們翻閱128頁內文的說明。

# 設計篇

# 第七章 視覺識別開發作業

本篇針對企業識別(CI)計劃中的主要部分——視覺識別 VI 要素和設計,來進行檢討。設計前的調查結果可以得到很多訊息,當然包括有關商標和公司名稱識別等重要情報。識別要素是企業的基本訊息,不管是新成立的企業或是一些存有明顯問題的企業,都要重視這類情報。有些企業總是認為自己公司的標誌和公司名稱沒有瑕疵;雖然如此,但仍需調查現有的識別系統具有何種程度的競爭力;同時,也應了解自己員工對現有企業識別的看法如何。以這些資料為基礎,進而策劃將來的經營策略,確保充分的競爭力。

如果調查結果顯示,原本使用的企業識別幾乎沒有競爭力,或者缺乏權威性、代表性時,不如變更商標和公司名稱較適宜。如果是有力的企業識別,長期使用下來應該會得到很高的評價;假如情形相反,則顯示其間必定存有某種缺失。

所謂企業的基本設計要素,包含如圖所示各種項目。其中最重要的識別要素是公司名稱和企業標誌。公司名稱是第一人稱,足以影響企業活動結果的優劣,對員工的紀律、士氣也會產生影響。

公司名稱是藉文字來表現的識別要素,而企業標誌則是藉圖案來表現的識別要素,兩者的關係相當於人的左腦和右腦的機能關係;以前的企業界,大多對這二者的訊息不重視。例如:公司名稱沒有標準字或連企業標誌都沒有,類似這種情況確實不少。由此可見,這些企業人士認為公司的企業商標可有可無,更遺憾的是,當時的企業界也缺乏這方面的優秀設計作品。

▼宏碁關係企業
①基本要素設計

●字體標誌與標準字。

宏碁關係企業

●公司名標準字。

 宏碁關係企業

宏碁關係企業
The Acer Group

●基本要素的組合。

| ■基本設計要素 | ■對外帳票類 | 其他附加的要素 |
|---|---|---|
| | | 印鑑類 |
| 公司名稱標準字 | 訂單、受購單 | 公司旗幟 |
| 企業標誌・專用字體 | 估價單、帳單 | 名片 |
| 企業造型 | 各類申請表、送貨單 | 公司專用筆記本 |
| 商品名稱標準字 | 各種事務用帳票 | 一般表格用信封 |
| 共同的制服 | 契約書類 | 航空用表格類郵簡 |
| 企業特質 | | 備忘記錄便條紙 |
| | ■符號類 | 文件類送給單 |
| ■公司證件類 | | 郵用信封、人名信封 |
| | 公司名稱招牌 | 公司專用袋 |
| 徽章 (Badge) | 建築物外觀、招牌 | 介紹信用紙 |
| 臂章 | 室外照明、霓虹燈、各種照明設備 | 其他用途之文具 |
| 名牌 | 大門・入口指示・室內參觀指示 | 各種通知、確認書、明細表 |
| 識別證 | 櫥窗展示 | 委託單類 |
| | 活動式招牌 | 票據、支票簿 |
| ■文具類 | | 收據 |
| | ■交通工具外觀識別 | 各種標示版 |
| 主管專用便條紙 | | 百葉窗指示板 |
| 傳達消息專用紙 | 業務用車、載運用車 | 路標招牌 |
| 公司專用便條紙 | 宣傳廣告用車 | 指示用的各種商標 |
| 業務用原稿用紙 | 貨車 (Wagon)・巴士類 | 紀念性建築物 (Monument) |
| 各種商談專用便條紙 | 各類貨車 (Truck) | 建築物外觀標準 |
| 固定信封 | | 商業用標準招牌 |
| 申請表用信封 | ■SP類 | 經銷商用各類項目 |
| 航空信封 | | |
| 小型信封 | 廣告宣傳單 (Leaflet) | |
| | 商品目錄、業務明細表 | |

●透過視覺設計參考明細表,可了解視覺識別設計（VI）參考的方向與設計的種類。

②符號類與SP類設計

▲公司旗幟與告示標誌
◄公司名稱招牌與建築物外觀招牌
▼室內參觀指示牌

③交通工具外觀識別設計

## ■視覺設計參考項目明細表

　　以下所列的是設計參考的項目明細表，在設計視覺系統的同時，如果參考了明細表，相信會進行得更順利。同時，也有必要針對此表所列出的部分和參考資料相互比較判斷；另外，在情報收集的分類上也可以參考此表來進行資料的蒐集。

| | | |
|---|---|---|
| 堆高機（Fork Lift）‧吉普車‧車輛 | 各種包裝紙 | 公司一覽表 |
| 其它車機器類 | 各種商品設計‧徽章（Emblem） | 各種促銷用視聽軟體 |
| 展示會中各攤位的參觀指示 | | 記者發表會用資料袋 |
| 展示會用的各種顯示裝置、 | **■制服‧服裝** | 各種POP類 |
| 銷售促銷企劃書、提案表 | | 收音機廣告、有聲廣告類 |
| 廣告海報 | 男性制服（夏季‧冬季） | 電視廣告‧CF片尾圖案 |
| 銷售展覽手冊、技術資料類 | 女性制服 | 其它有聲廣告 |
| 消費者使用教材、說明書 | 男性工作服 | 包裝用的封緘‧黏貼商標‧膠帶 |
| 郵寄廣告方式（Direct Mail） | 女性工作服 | 專用的包裝材料的包裝標準 |
| 目錄（Calendar） | 研究員用作業服等 | 各種商品容器（本體‧瓶蓋） |
| 資料袋 | 有公司商標的外套‧傘 | 各種商品標籤、外觀 |
| 各種新產品類（Novelty） | | 臂章 |
| 季節問候卡 | **■其他的出版物、印刷物** | 鋼盔（Helmet）‧工作帽 |
| | | 領結‧手帕 |
| **■大眾傳播廣告方式** | PR雜誌‧紙 | 領帶別針‧領帶 |
| | 股票 | 其它的便服（棒球隊制服、T恤等） |
| 一般報紙廣告 | 年度報告書 | 公司自辦報刊 |
| 一般雜誌廣告 | 調查資料‧調查報告 | 各種出版物‧公司簡史等 |
| 各種專門雜誌廣告 | | 公司狀況 |
| 各種不同對象的媒體廣告 | **■待客用項目** | 獎狀‧感謝狀 |
| | | 專用食用類 |
| **■商品及包裝類** | 洽商的櫃台 | 坐墊 |
| | 接待客戶用傢俱‧用具 | 煙灰缸 |
| 商品包裝 | 標準的室內裝飾項目（時鐘、壁飾等） | 工廠實習者用的各類事物 |
| 包裝箱‧木箱‧小箱等 | 客戶用文具類 | 背包‧包袱巾 |
| 各種通知書 | PR（Public Redations）（公關）雜誌 | |
| | 等促銷宣傳物 | |

# 第八章 名稱的決定
### （企業命名、品牌命名、商品命名）

中國人自古以來對於命名即非常的重視。在企業成立或產品即將行銷於市場前，「命名」是一件很重要的工作；但是如果以市場行銷的角度來看時，中國人重視的命名焦點常失去了理性的解析；只求字義吉利，而不顧消費者的反應，或者求諸於江湖術士，任取筆劃吉祥的名字。「命名」假如不合時宜，對於企業形象的建立或營運成長，都將是一大阻力；所以，在企業形象建立時，好的「命名」可說已使企業踏出成功的第一步。俗語說的好：「好的開始，是成功的一半」。

在今日多樣化的社會型態中，舊時的命名方式在面對同類企業的競爭時，已趨於劣勢；所以，在命名的策略上，不得不走更客觀更理性的市場分析，使消費者產生心理認同的共識，進而肯定企業形象而認同品牌，消費商品。命名對於中國人而言，重要性已不再話下，打從新生命的誕生，父母對於子女未來的期望，往往可由姓名的字意與字音中，略知一二。

企業或是商品，在命名的過程中，考慮的因素非常多；舉例來說，在國內數一數二的味全食品公司，為了多角化的經營，而將原「和泰化學工業公司」，更改為「味全食品工業股份有限公司」。另外，日本的資生堂、先鋒牌電器也有著另一段的命名來源；資生堂的創始人之一——福原有信，在1872年時，於中國的易經中，挑選了「至哉坤元，萬物資生」，這也是資生堂的名稱起源。還有，先鋒牌電器音響，原名為「福音電機製作所」，後改名為バイオニ了，中譯為「先鋒牌」。

由以上得知，企業在建立企業識別系統時，第一要素就是「命名」；在命名過程中，首先是企業體系的分析探討；了解本身的角色後；再進一步的告訴消費者，使消費大眾產生形象的認同；最後，則是將你要做什麼？提供什麼？或企業優點展現於大眾傳播之下。有了以上三點的認識，我們便可深入的研擬企業「命名」的策略了；在

● 名稱來源於中國易經一書的「資生堂」企業。

● 先鋒牌的名稱是中譯音。

作業中，依語音、語意來做創意的方針。

在企業命名或商品命名時，為了解消費群對企業名及商品的認識，市場的調查分析是必須做的工作。調查時可依1.商品知名度2.同類型的商品比較3.消費群的分析4.購買的數量5.購買的頻率6.購買的目的與作用7.對商品價值的分析8.購買地點9.消費時間10.購買商品的主要因素11.使用競爭名牌的主要原因12.對商品的未來建議。有了以上的數據分析，如果能再針對競爭產品的廣告表現加以研擬對策，相信不難擬出完整的命名策略來。

至於命名的要訣，根據美國聯邦商標協會，多年來的研究，發覺好的命名必須具備1.簡潔2.好唸3.好記4.好聯想5.好寫等。而在命名的類別上，大致上可分四大類：1.企業名2.品牌名3.企業字體商標名4.商品名。

### ■企業名稱來源

①以自然界的名詞或形容詞命名：例如，太陽堂、皇冠牌、玉兔牌、味全、國泰、新一點靈等。

②以數字代號為命名：例如，康得600、三商。

● 味全企業的標誌具有五味（Ｗ）的意義存在。

● 國賓、震旦、黑松、統一企業等企業名稱，皆擁有好的命名條件。

新一點靈B12

愛的連鎖 三商百貨

Pierre Cardin

新力牌
SONY

● 企業或品牌名稱的來源是多方面的。

③提示產品內容或功能的命名：例如，傷風克感冒藥、美吾髮、順風牌電扇。

④以姓氏、名字為命名：例如，王安電腦、長庚醫院、皮爾卡登。

⑤由外語之語音、語意轉譯：例如，BENZ—賓士汽車、ACCORD—雅哥汽車。

⑥由英文字首組合命名：例如，IBM電腦、DHL國際快遞、KHS功學社。

⑦地名或國名命名：例如，新加坡航空、中華航空公司、中國石油公司、南非航空公司。

⑧英文字母併音組合命名：SONY—新力牌、KODAK—柯達、PROTON—普騰。

　　另外，因應市場銷售對象，命名也有明顯的區分性別與年齡，如歐蕾，適合自主性的現代女性；而豪門、賓漢則是男性的專用品。

■成功命名具備的原則

一、名稱符合定位：在命名時，符合定位的名稱會使消費者產生良好的聯想，一個與所販賣商品南轅北轍的企業名，消費者較不容易記憶。例如「國產汽車」，最初以銷售裕隆汽車為主，但現在則改售進口車，所以「國產」與定位格格不入。

二、名稱不會有負面影響：中國字因為同音異字多，所以在命名時，要注意字義背後的雙關語，是否會對企業體產生不良的影響；而行銷國外的名稱，也需考慮到其它語系的涵意。

三、名稱要簡單易讀：這是最基本的條件，取個名字若是大多數的消費者都不會讀，效果就會大打折扣了。例如帥「靚」皮鞋就必須在招牌上加上注音「ㄐㄧㄥˋ」，否則就有很多人不會唸。

四、名稱筆劃差異小：站在設計者的立場來說，筆劃相差太大，組合起來的編排都不會好看。

五、名稱要能註冊通過：站在法律的觀點，除了重複之外，有些名稱是不能註冊的；所以，再好的名稱若無法通過註冊這一關，努力都是枉然的。名稱是自創品牌的重要資產，如SANYO、CASIO、IBM、ASICS等世界名牌，任你出再高的價錢也無法買到。

SANYO
CASIO
IBM ®
aSICS TIGER

● 暢銷全球的品牌，花再高的價錢也難買到名稱。

▼名稱註冊程序表

# 第九章 標誌造形設計

## ㈠標誌的意義與特性

　　所謂企業**標誌**（商標），是指企業、產品透過造形單純、意義明確的統一視覺符號，將企業的經營理念、經營內容、企業文化、企業規模、以及產品的特性等要素，傳遞給社會大眾，提供識別與認同。所以，標誌除了具有區分企業體系的一般功能外，更可提高消費大眾對公司與商品的信賴感。依國內商標法第四條規定：「商標以圖案為標準，所用之文字、圖形、記號或其聯合式樣，要特別顯著；應指定顏色、商標之名稱，還得帶入圖樣」。商標與商品關係密切，但是商標與商號卻有其不同的意義；商號是商人用以表彰營業所的名稱，一個榮業主體只能一個商號。商標的使用則是商品的標誌，原則上是一商品或同類商品使用一個或數個標誌。另外，在我國的商標法規中，根據商標性質的不同，有**正商標**（專用商標）、**聯合商標**、**防護商標**與**服務標章**四大類：

1. **正商標**：首先註冊的商標。例如「捷安特」自行車。

2. **聯合商標**：為擴大保護正商標權益而設立的。申請人以若干相近於正商標的「文字或圖案標誌」，指定使用於同類商品的商標。例如「捷特」「安特」自行車。

3. **防護商標**：申請人將與正商標相同的標誌，使

●亞瑟士的新標誌具有重整原公司品牌的功能。

●最早登記具有法律效力的商標—1876年。

●1976年創刊的商標雜誌（TRADE MARKS JOUR-NAL）封面。

用於不同類而性質相同或近似之商品商標。例如「捷安特」機車。

**4.服務標章**：表彰服務的標誌，服務標章的註冊與保護，準用商標法的規定。

在今日工商社會中，企業標誌所扮演的角色，具有品牌識別、商品區分的功能，並建立企業形象的作用。因此，在企業創立之初，當務之急的事，乃在於設計符合企業經營理念或產品內容的標誌。而組織建全、制度完善的企業體系，更會針對企業標誌的獨特功能，規劃以標誌爲中心，以表達完整的「企業形象」識別系統。「企業形象」——乃指消費大眾，對企業整體的認知、分析、理性判斷的統稱，而企業本身業績的成長、社會責任、公關與宣傳，若是能和CI活動互相配合，對於整體的企業形象提昇，將會有所助益。我們都知道命名的重要性；但是，識別符號、造形、企業經營精神、理念、產品內容、企業組織、產銷策略、視覺識別特徵等也皆是影響企業CI成功與否的因素。

在企業識別系統的視覺要素中，使用最爲廣泛、出現頻率最高、影響最深遠的，首推企業標誌。標誌不僅具有發動所有視覺設計要素的主導力量，更是整合所有視覺設計要素的核心，最重要的是，標誌在消費者的心目中是企業、品牌的同一物。

由上說明，我們可以瞭解到標誌之功能與意義，它是：

①表彰商品之標誌。

②標誌是文字、圖形、記號或指定色彩構成之標誌。

③標誌的圖形顯著。

④標誌可不斷的出現於商品或包裝上，提昇品牌的知名度，加深消費者的印象。

⑤標誌經註冊後，享有商標專用權。

商標代表公司符號，商標概念的建立基礎則在於「企業整體範圍的認知」上，透過經驗上、知識上、想法上、認同感上而產生交集，並凝結成特定的象徵符號，產生獨特風格的企業商標特性。

**■企業標誌的特性**

①**識別性**：識別性是企業標誌的基本功能，企業標誌因爲設計的風格獨特、造形的要素活潑、表達的內容廣泛、構成的原理眾多；因此，唯有經過全盤性的規劃與設計，產生的視覺符號，才能呈現企業獨特的風格與強烈的視覺焦點，所以標誌的識別性，實在不容懷疑。因此，最具企業認知、識別等傳達機能的設計要素是爲標誌。

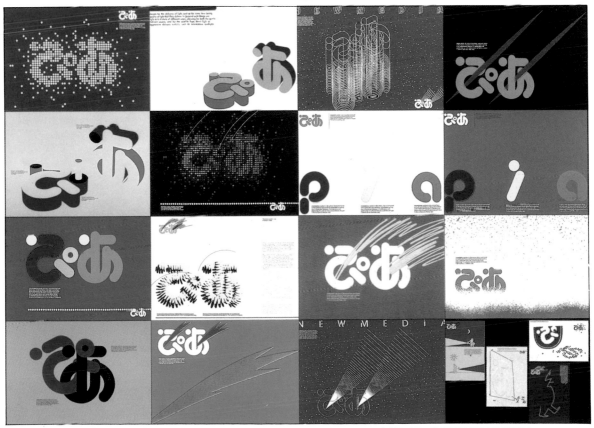

●藉由標誌的展開運用，可將企業標誌的基本功能—識別性做完整的表達。圖爲日本的情報雜誌展開運用後的變體字。

47

②**同一性**：標誌代表著企業的經營理念、經營內容、企業文化、企業規模、產生特性，是企業抽象精神的具體表徵。因此，消費大眾對於標誌的認同常轉化為對企業的認同。標準樣式一經確定的標誌，絕不容隨意的更改，否則會降低消費者對企業的信心；進而產生負面的印象。

③**領導性**：標誌是為企業識別傳播的要素核心，亦是企業發動訊息的主導力量；在企業識別系統的各個要素展開計劃中，標誌是必要的構成要素，且居於重要的地位。因此，標誌在企業經營的展開中，具有擴展市場與競爭力的領導性。

④**造形性**：企業進行標誌的開發設計時，設計的題材來源豐富，舉凡中英文字體、具象圖案、抽象符號等，只要加以表現，標誌的造形便格外顯得活潑而生動。標誌造形的成功與否，不僅決定了標誌傳達企業情報的效力，更影響了消費者對企業形象的認同與商品品質的信心。

⑤**延展性**：標誌是企業識別系統中，使用最為廣泛、影響最深遠的視覺傳達要素。為了適切的配合各傳播體的合宜效果與表現，標誌可以針對傳播媒體，根據印刷方式、施工技術、品質材料、應用項目的不同，製作各種對應性與延展性的變體字設計。如彩色黑白、陰陽片、空心體、放大縮小，甚至如具象圖形的企業造形般的活潑生動；或如象徵圖案般的展開運用，而以上諸點皆是標誌所具有的延展性機能。

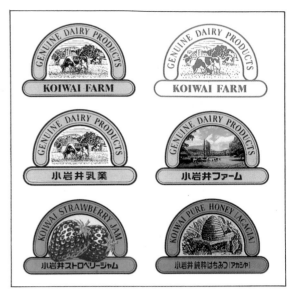

●日本的小岩井乳業採用同一造形不同圖案的標誌設計。

⑥**系統性**：企業標誌確定之後，應隨即展開標誌的繪製作業，其中包括標誌與其它基本要素的規定；為未來企業展開運用的規劃預作準備，並達到系統化、規格化、標準化的管理方法；使人員流通不定的企業體系，能保持一定的設計水準與作業效率。另外，可運用強而有力的企業標誌統合各關係企業，進而採用同一標誌不同色系或同一造形不同圖案的方式，強化關係企業的精神。

⑦**時代性**：面對急遽改變的生活型態，快速發展的工商活動，流行風尚的導向等，標誌面臨的時代意識，也需時時檢討；保留舊標誌的精神或部分形象，增加創新的造形，以求取兼顧特質的標誌。一般來說，標誌的改變約十年為一期，而其背後代表著企業勇於創造、追求卓越的精神。

標誌除了具備上述的識別性、同一性、領導性、造形性、延展性、系統性、時代性之外，標

● 1988 年漢城奧運吉祥物—虎多利。

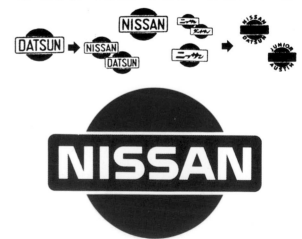

●基本上，標誌設計以十年為一週期。圖為日產汽車的標誌演變史。

誌更可為優良的產品建立權威；而傑出的標誌，亦會令消費者增加產品的信賴。所以，新創的企業、品牌，更應慎重的進行企業標誌的開發設計，並經由整體規劃的經營理念以及全面性的傳播系統作業，塑造出標誌的權威性與形象。

## (二)標誌的設計分類

企業標誌設計，源自於自然形象、物像、文字的表徵，其題材豐富、表現手法寬廣；加上各組合要素的殊多變化，使得企業標誌擁有生動、多變的外貌。為了使設計出的企業標誌，具有企業形象的表徵，並認識其中的表現形式與構成原理；本節將試著為現有的標誌加以分類，從設計的題材形式與造形要素兩方面加以敘述，透過簡要的說明，介紹各種標誌設計的特色。

● 自然物像也是企業標誌設計的來源。圖為電話公司的標誌。

### ■企業名稱與品牌名稱的關係

標誌是一個透過視覺形象而傳遞訊息的簡單符號，在分類介紹企業標誌的種類之前，必須先了解企業與品牌的關係。一般企業與品牌間存有兩種不同的情形：1.**企業名稱＝品牌名稱**。企業規模龐大、組織健全、知名度高的企業，大都使用此一模式，以提昇品牌的水準。2.**企業名稱≠**

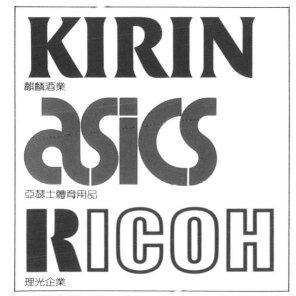
麒麟酒業
亞瑟士體育用品
理光企業
● 企業與品牌使用同一名稱。

**品牌名稱**。許多知名的企業，基於現代企業經營策略與市場行銷的重大改變，依據誇國性的經營、市場佔有率的擴張、多角化的經營、企業的保護作用等而使用此種市場行銷的方式。眾所皆知的日本松下電器，便為了不同市場的需要，而使用了均與企業名稱不同的兩種標誌；有美國、加拿大地區使用的品牌→Panasonic與美、加以外地區使用的品牌→National；松下電器的此種競銷策略，完全都是為了市場行銷而另立品牌的結果。

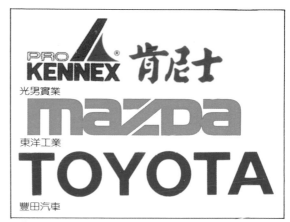
光男實業
東洋工業
豐田汽車
● 企業與品牌使用不同名稱。

▼ 松下電器

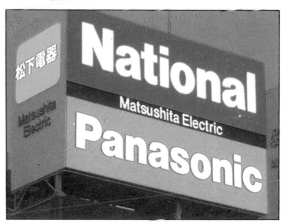
● 為了市場行銷的需要，松下電器使用了兩種品牌名稱。

● 基於多角化的經營、市場佔有率的擴張；企業乃在品牌之下，依消費者的需求，而出產同系列不同商品名的產品。圖為Panasonic的畫王彩視。

49

對於企業名稱與品牌名稱不成等號的企業體而言，在著手進行標誌設計之前，通常會將標誌設計的形式，分成四大類：

①企業和品牌、標誌截然不同、刻意強調品牌差異性。

②企業名稱與企業標誌、色彩同一化。

③企業標誌、企業造形同一化，但色彩不同。

④企業標誌部分相同，部分差異化。

●百事可樂公司，採用不同品牌的戰略，以擴大飲料市場的佔有率。

●東洋工業的mazda，以同一造形、不同色彩來區別企業與品牌的關係。

## ■標誌設計的造形分類

　　單從視覺的觀點來看，眼前的物體幾乎都是平面性的。我們詳知，一切的物體都是由點所串連而成，如果能由此觀點引發而出；不管是抽象、具象或是組合構成，「點」已提供了我們對標誌造形設計的創意點。標誌設計的造形要素大約可分點、線、面、立體、綜合等五大類。因為各個造形要素本身具備獨特的造形意義；所以，經由造形的特性，更可借助標誌設計的表現，來強化企業經營理念的說服力，或傳達產品的特質。

　　因此，在著手進行標誌設計的開發作業時，若能事先瞭解企業的特性、設計表現的重點，方能預先規劃適合整體傳播設計的標誌，發揮企業標誌獨特的風格。

　　以下茲就點、線、面、立體、綜合等創意要素加以詳述：

①**以點為造形的標誌設計**：點是基礎造形要素中一切形態的基本單位，點本身極富延展性，除了規則性的構圖外，也可用偶然或不規則的方式處理；規則性的運用，方式有1.以點為中心位置，間隔相等，做點的大小變化。2.以點之中心位置間隔，為有計劃性的規則；例如各種級數的比值，但點的大小不變。3.點之中心位

●以線為造形的標誌設計／直線、曲線構成。

●以點為造形的標誌設計／點有大小、疏密變化、位置均勻。

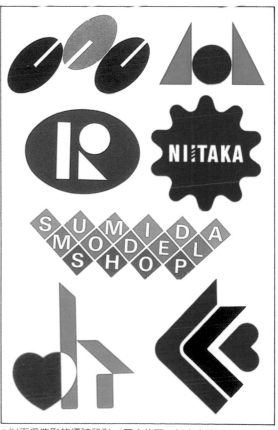

●以面為造形的標誌設計／獨立的面、加文字的面。

置間隔及大小均不變，但可改變點的明度。理想的點是圓形，經由並列、串連成線成面再堆積成立體。對於高科技的電腦、資訊、電信等行業，在標誌的設計上，點扮演了鋒頭甚健的角色。

②**以線爲造形的標誌設計**：線是一切造形的代表，經由本身可發展出以直線、曲線爲主的兩大系統。線以「長度」爲其造形特性，並具有長短、粗細、寬窄的彈性變化。直線具有方向的指引，速度感的表現等；曲線則表現了轉折、彎曲、柔軟等特性。歐普藝術後，線反轉的對比效果，強烈的刺激了視覺感官的震憾。從此，在標誌設計的表現上，線的組合熱絡了起來。

③**以面爲造形的標誌設計**：面是二次元的造形要素，經由點擴大、線延伸、線寬度增大而形成積極的面，亦能經由點密集、線集合、線圍繞而形成消極的面。當然，也是標誌設計中，造形最爲豐富的設計來源，它可以是圓形、三角形、長方形、多角形……等幾何圖形；也可以是凹凸有緻的具象圖案。在標誌設計的應用上，面常做爲背景、外框，以襯托文字、圖案的角色。

●綜合各種造形要素的標誌設計。

④**以立體爲造形的標誌設計**：立體造形除了在形、色等構成因素與平面造形相似外，其最大的不同處，乃在於立體是透過透視原理將造形轉化爲三度空間之幻象表現；促使原本單純的標誌造形，產生具立體空間的實在感與壓迫性。利用立體做爲標誌設計的造形來源，大都歸納爲下列兩種情形：1.利用標誌設計本身的題材（文字、圖案），經轉折、交錯、組合而構成立體感。2.在標誌設計的主題之側面，增加陰影形成厚度，使其產生立體感。

⑤**綜合造形的標誌設計**：爲了增加標誌設計的多樣化，強化圖案造形的表現力；設計標誌時，可綜合多種造形要素，繪製生動活潑的造形與強烈對比的效果。

■**標誌設計的形式與題材分類**

企業標誌設計的形式與題材應用，是決定標誌精神之所在，名稱一經決定，造形要素、表現方法與構成原理方能如企劃般展開。否則，計劃不週、題材不符企業形象的標誌，在設計之初便會導致設計方向不定，致使整個設計作業事倍功半；即使最後標誌開發成功，也難符合企業經營的實態。

企業標誌題材的設計主要可以分爲**圖形**標誌和**文字**標誌等兩大類，以下就以企業標誌設計的

●以立體爲造形的標誌設計／圖案、文字、陰影構成。

形式加以分類說明：

①**以企業、品牌名稱為題材**：直接以傳達企業情報訊息的訴求，亦是近年來標誌設計的新趨向──「字體標誌」；一般在字體標誌的全名中，其中一字常設計成具有獨特的差異性，以強化視覺的衝擊性，是設計的重點。如新力牌（SONY）、RCA、Canon等。

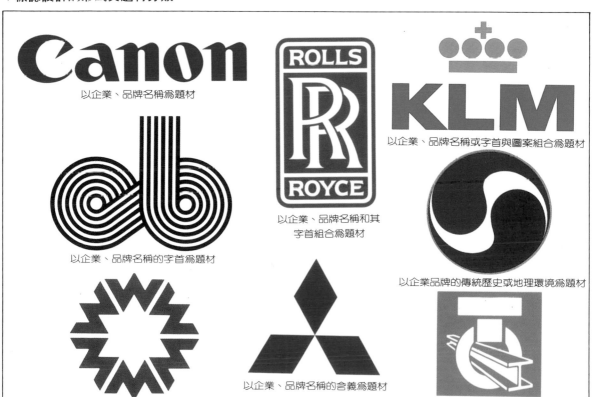

● 一般的字體標誌中，其中的一個字會具有獨特的差異性。

②**以企業、品牌名稱的字首為題材**：從企業或品牌名稱中擇取單一字體的字首，作為標誌設計的造形題材。因為造形單純，設計形式趨向活潑多樣。如Ocrlikon─Buhrle的OB標誌。

③**以企業、品牌名稱和其字首組合為題材**：此種設計的方針，在於兼顧字首強烈造形的衝擊力與字體訴求之說明性，期望將二者之優點發揮

▼ 標誌設計的形式與題材分類

的淋漓盡致，達到相乘倍率的成效。如麥當勞M字標誌ROLLS的R字標誌。

④**以企業文化、經營理念為題材**：將企業文化與理念相結合以傳達整體企業形象，用具象化的圖案或抽象化的符號將內涵意義具體的表現出來，喚起消費大眾的注視與共鳴。如震旦行三角形A字標誌、Wormald Intl的W字。

⑤**以企業、品牌名稱的含義為題材**：依照企業、品牌名稱的字面意義，將文字轉變為具象化的圖案造形，可具有看圖識物的功效。如雪印乳品的雪花、三菱汽車的菱形標誌。

⑥**以企業、品牌名稱或字首與圖案組合為題材**：此種設計形式是文字標誌與圖形標誌的綜合，具備了圖案表現與文字說明的優點，有「圖文合一」的同步效果。如義美食品、荷蘭航空。

⑦**以企業品牌的傳統歷史或地理環境為題材**：刻意強調企業名稱具有傳統歷史意義或獨特的地域環境，誘導消費者產生認同或對異域產生新鮮感等，是具有強烈的故事性與說明性的設計形式。設計時常以寫實的造形或卡通化的圖案將造形標誌化。如肯德基炸雞、大韓航空等。

⑧**以企業經營內容、商品造形為題材**：依據企業經營內容、產品造形作寫實性的設計形態，可直接說明經營種類、服務性質、產品特色等說明作用。如香雞城、Pein─Salzgitter。

## ㈢標誌的創設

標誌的創設是自由而不受拘限的。誠如各位所知，每個企業都擁有獨特的形態及形象；並以標誌作為市場競爭的先鋒，再爭取企業成長的業績。但是，如何設計出一個不論縮小至5厘米或放大成數十公分皆能呈現同種風貌的標誌，才是問題所在。換言之，當設計者在開發一個標誌時，務必特別留心放大或縮小後是否能「原形重現」的問題。而如果想設計出一個令人印象深刻的標誌，則必須在造形上及圖形上多下功夫，並留心「再現」的處理。

設計標誌時，應事先對設計對象—**企業體**深入瞭解；不過，有時客戶會希望設計者以自身的立場自由創作，並任由各種角度設計標誌。在這種情況下，設計者必須擁有豐富的想像力及無窮的創意，否則不但容易技窮，作品也可能會不受青睞呢！

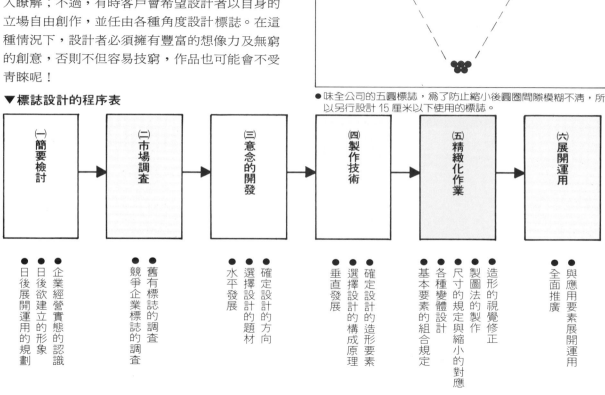

●味全公司的五圓標誌，為了防止縮小後圓圈間隙模糊不清，所以另行設計 15 厘米以下使用的標誌。

### ▼標誌設計的程序表

| ㈠簡要檢討 | ㈡市場調查 | ㈢意念的開發 | ㈣製作技術 | ㈤精緻化作業 | ㈥展開運用 |
|---|---|---|---|---|---|
| ●日後展開運用的規劃 ●日後欲建立的形象 ●企業經營實態的認識 | ●競爭企業標誌的調查 ●舊有標誌的調查 | ●水平發展 ●選擇設計的題材 ●確定設計的方向 | ●垂直發展 ●選擇設計的構成原理 ●確定設計的造形要素 | ●基本要素的組合規定 ●各種變體設計 ●尺寸的規定與縮小的對應 ●製圖法的製作 ●造形的視覺修正 | ●全面推廣 ●與應用要素展開運用 |

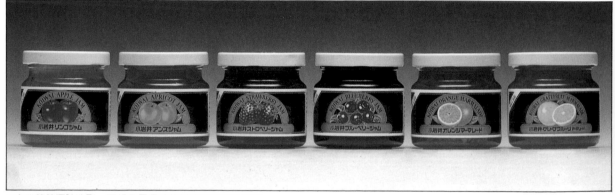

●企業藉著標誌造形，可將商品迅速的推廣於消費大眾中。

● 在標誌創設過程中，需事先預估日後媒體運用的需求，以掌握最大的經濟效益。

## ■創設的程序

在進行企業標誌的正式設計前，必須對企業體有深入的瞭解，因此對於下列的事項，需先加以確認：

(1)企業的經營理念和未來的預期發展？

(2)企業產品的特色、經營內容、服務性質？

(3)企業經營的規模和市場佔有率？

(4)企業的知名度？

(5)企業經營者的期待和員工的共識？

另外，在設計之初尚需檢討的事項如下：

(1)作單一企業或關係企業的標誌？

(2)是創新標誌還是將原有標誌加以修正？

(3)是否作為企業識別系統的基本要素？

(4)預估日後媒體運用的需求？

將上述企業經營實態與標誌展開運用的細節，作了全盤性的瞭解之後，方能整理出設計的意念與表現的重點。再來，就可以正式的進入企業標誌設計的程序。

## ■構思與意念開發

若要創作出具有獨特美感及持久性的標誌造形，光是單純的構思或創意是不夠的。還必須從各個角度進行檢討，並不斷地加入新構思，將企業的規模、品牌的印象、經營的內容、產品的特色、技術的層面、服務的性質……等特性反覆的加以分析，再從標誌設計的題材中，選擇適切的要素，作為標誌設計的基礎。

● 宏碁基本要素組合

● 宏碁企業標誌的意念開發過程。

另外，因為標誌使用目的及用途不同，其性質及內容等會產生極顯著的差異，自然地創作出的標誌亦會予人不同的感受。在標誌設計開發之初，一個優秀的創作者，必須儘量摒棄無意義的呈現，將標誌呈現簡潔、俐落的視覺感受。因此，開發時最好能將焦點鎖定在必要的元素上，並以簡潔的線條來表達設計構思，進而製作出好記、容易留下深刻印象的標誌。

## ■造形的製作

當標誌設計的構思與意念產生大量的創意作品時，可從中選擇具有企業精神、表達經營實態的意念標誌，並進行垂直或水平的發展。而此階段標誌設計的作業重點為：

(1)確定標誌設計的造形要素。

(2)選擇適切合宜的構成原理。

依前面所述，對於標誌設計的造形要素加以分類，可得到：點、線、面、立體、綜合等五種造形要素的表現。每個造形要素都有其獨特的意義與特性，選擇何種造形要素，以作為標誌設計垂直發展的基礎，對於後期的企業識別系統亦有深遠的影響。以下的標誌發展實例，說明了標誌設計從構思至意念開發，選擇題材，以迄造形的製作技術，開發作業，都有明晰的程序介紹。

### ▼日本小岩井乳業標誌設計實例：

小岩井乳業的 CI 是由日本 CI 專業公司 PAOS所規劃設計，在開發作業中，決定以廣大而聞名的小岩井農場來作為標誌設計的題材；而此次標誌作業的重點設計，乃在於造形要素的設定。最後的三個提案為：①方形外框②半圓形外框③橢圓形外框。同樣採取以面為圖案背景的造形要素，在整個視覺傳達設計的系統作業上，竟然出現截然不同的面貌；檢討的結果，最後的定案者為第二個提案；半圓形外框造形獨特，有別於一般常見的圓形、方形，極富強烈的識別性。另外，在品牌標誌的正面斜角上，再加上以往頗獲好評的「Koiw ai formed since 1891」等字樣，來強調產品的高級感。

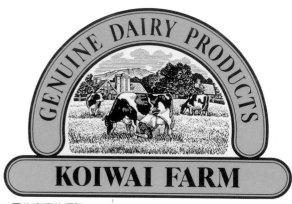

●最後定案的標誌。

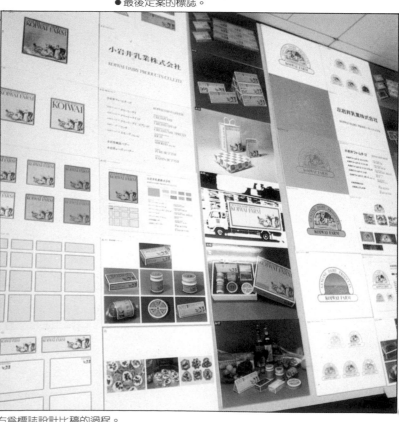

●左為日本小岩井乳業標誌設計的三個提案；右為標誌設計比稿的過程。

## ■造形的細部修正

當標誌造形確定之後，應隨即展開標誌精緻化的細部修正，使標誌達到造形的完整。標誌細部的修正作業，至少應包括：

(1)造形的視覺修正。
(2)造形製圖法的製作。
(3)造形縮小對應與運用尺寸的規定。
(4)變體設計。

因爲標誌造形中的文字、圖案，雖然由製圖儀器製作能符合數據的尺度，但是與人類心靈的感應，總是有若干程度的差距；再加上審美的主觀判斷，進行標準造形細部的視覺修正，是必須的事。

### ▼日本BAN DAI玩具公司

日本BAN DAI玩具公司乃是由8家分公司合併的企業體，新的標誌符號，是由3名設計師以合作的方式來進行標誌設計。其標誌設計開發的目標，包括如何使廣大之人群了解公司種類及從事何種商業活動；最後，決定採用左下角第五個提案。以二段方式表現出BAN DAI，來傳達一般人快樂方針展開的圖案變化。最後，再將標準字體更改爲一段式。

●BAN DAI最後定案的標誌。

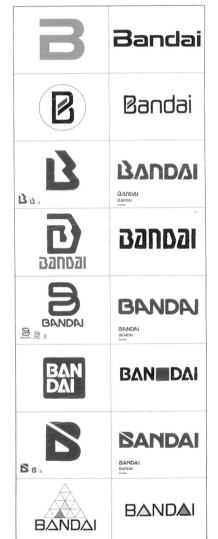
●三名設計師所設計的8個提案。

●BAN DAI所生產的玩具。

## (四)精緻化的標誌繪製

　　完成了標誌設計後，整個企業識別系統的核心與雛型便正式的誕生了。為了使標誌的日後運用更加完善、週詳，需要制定一套日後應用的施行細節檢討作業，以避免日後雜亂無章、漫無節制地使用，致使標誌產生了變形、差異的現象。針對標誌日後運用的需要，所進行的標誌精緻化作業，其目的在於建立系統化、標準化等使用的權威；使各種媒體設計的應用，均能遵循既定的規範，展開標誌全方位的應用，再透過各種傳播媒體不斷的出現，發揮標誌最大的力量，讓企業經營的精神傳達地更為深遠、明確。

　　正因為標誌是企業的表徵，是所有企業識別系統要素的核心；所以，精緻化的標誌繪製作業更顯得不可或缺。因為，不按常理的設計與不正確的使用，容易造成社會大眾的誤解，使得擴散不已的標誌印象產生負面的效果，對於企業的形象與社會的共識、認知削弱了不少的力量。

　　正如前面所敍述的，標誌精緻化的項目至少包含了五點要項：1.標誌造形的視覺修正。2.製圖法的製作。3.運用尺寸的規定與縮小的對應。4.變體設計。「視覺修正」前面已予詳述過，本節則針對後面的四點，將精緻化的標誌繪製作業與規劃重點，加以敍述。

### ■標誌製圖法的作業

　　在一般尺寸較小的標誌使用上，尤其是印刷媒體，為了求取標誌正確比例的再現，通常都是以精緻的樣本剪貼完成，或者使用正片以作為製版用；但上述的方式，並不適合於大型的廣告看板；為了使一般的招牌、標幟牌、建築外觀等大型標誌應用設計的場合，也能如樣本或正片般反應正確比例；所以，必須製作手繪稿以符合需要。因此，製作標誌的製圖法是為一種可行的解決方式。

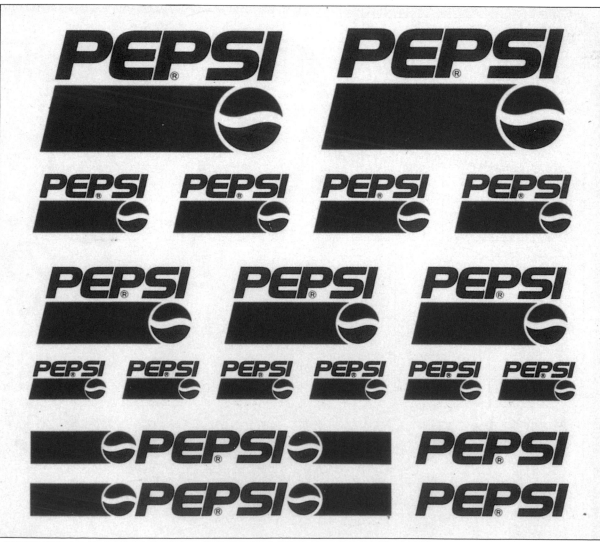

●為了避免標誌產生變形或應用上的困擾，一般識別手冊都會印刷大小不一的企業標誌，以方便小型印刷物的使用；圖為百事可樂企業標誌。

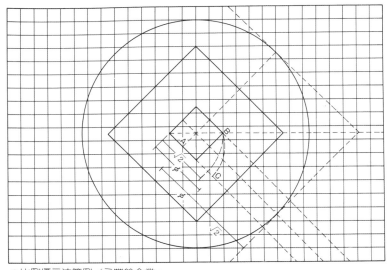

●比例標示法範例／永豐餘企業。

●永豐餘企業標誌的標準色。

標誌製圖法的重點，主要是將數值化的分析，應用於圖形或文字上；在製作大型廣告物時，可很容易的呈現正確比例，而不出現差異化的標誌。一般標誌製圖法大略有如下的三種表現方式：

①**比例標示法**：以圖案造形整體的尺寸，作爲標示各部份比例關係的基本要素。

②**方格標示法**：在正方形的邊線上，施予同比例的格子，將標誌配置於上，使線條寬度、空間位置的關係一目瞭然。

③**圓弧、角度標示法**：爲了使圖案造形與線條的弧度和角度正確的顯現出來，將圓規、量角器標示在正確的位置上，是爲輔助說明的最有效方法。

雖然標誌的製圖法只有上述的三種方式；但是，綜合的使用也是允許的，只要將尺寸明確的標示，再以數值化爲前提，使各單位尺寸能快速換算，即可得最方便的作業程序。

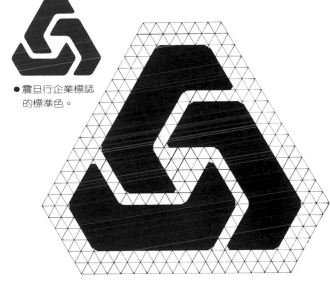

●震旦行企業標誌的標準色。

●方格標式法範例／震旦行企業。

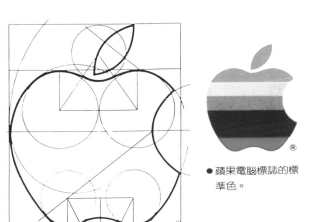

●蘋果電腦標誌的標準色。

●圓弧、角度標示法範例／蘋果電腦。

●圓弧、角度標示法範例。

●中油企業標誌與標準色。

## ■標誌運用尺寸的規定與縮小的對應

在企業識別系統展開運用中，標誌應用尺寸規定與縮小的對應，應予以特別的規定。因為標誌出現的機率與應用的範圍，較其它識別系統要素多而廣；所以，對於標誌展開運用的細節，要有一套嚴謹的規定，以確保標誌的設計理念與完整造形。

在企業體的業務用品上，標誌常常需要縮小使用；若是在信封、信紙、名片、標籤上使用一般的縮小標誌，那麼標誌常會出現模糊難辨的現象，對於企業形象的塑造，會產生不良的作用；因此，為了確保標誌縮小、放大後的視覺具統一的效果，必需針對標誌運用的大小尺寸另訂一套詳細的尺寸規則。另外，標誌縮小後的線條修正及造形調整等相關性的變體設計，也必須預先製作，以便隨時應用於縮小的媒體上。

除了上述的縮小尺寸規定與相關性的變體設計外，為了避免標誌縮小時，產生不易識別的缺點；在標誌設計之初，首先應注意下列的要點：

(1)圖案、線條的粗細變化不宜太大，力求造形空間的統一。

(2)設計時，採取單純、明快的圖案、線條，避免複雜的圖形與瑣碎的紋樣出現。

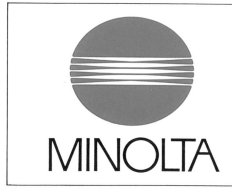

●日本美樂達相機的企業標誌，縮小後細線常會糾結在一起；為了適應各種場合，乃重新設計了二種修正型的企業標誌。

●布旗。

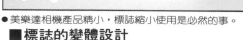

●美樂達相機產品精小，標誌縮小使用是必然的事。

## ■標誌的變體設計

為了加強消費者對企業形象的認同，標誌出現於媒體的頻率便增高，其中又以印刷物的出現居多。因為印刷製版先天上作業程序的限制，所

以，需製作各種標誌變體設計，以適合各種印刷物的印刷技術。

在製作標誌的變體設計時，首先必須要有不損及原有標誌設計理念與標準樣式的原則；但可靈活的運用變體設計的延展性。基本上，一般變體設計的表現形式，大約有如下幾種：

①彩色與黑白的變體設計。
②正片與負片的變體設計。
③線條粗細變化的變體設計。
④空心體、線條、紋樣的變體設計。

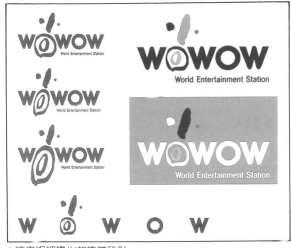
● 線條粗細變化的變體設計。

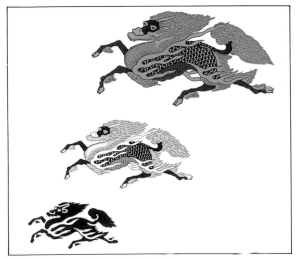
● 彩色與黑白、線條粗細的變體設計。

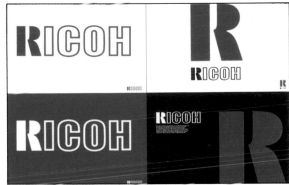
● 正負片、反白效果的變體設計。

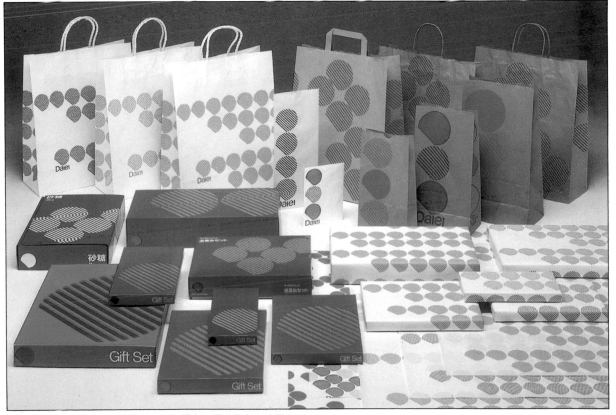
● 標誌的展開運用，最常出現於包裝紙袋上。圖為日本大榮百貨的包裝袋。

## (五)影響標誌形象的因素

### ■風俗民情對標誌的影響

　　隨著國際市場的開拓，外國人士的觀感和意見愈來愈受到企業界的重視了。在台灣家喻戶曉的標誌、標準字，未必能得到外國人的青睞；施行於台灣的CI，很難爲國外所採用，因爲國外CI設計者不太瞭解以台灣人爲對象的CI。許多台灣的企業常常重金禮聘國外著名的設計家，爲台灣企業設計標準字或標誌，卻仍然發生設計作品不適合台灣本土企業。顯然的，台灣人不瞭解外國人的觀感，而外國人也不清楚台灣人的習性；所以，對某些作品的「感覺」當然會不一樣。

　　負責百事可樂CI計劃的T‧丹尼埃‧成松先生，他認爲「商標能表現出企業的性格」；所以，在日本，他曾經發表了如下的言論：「現在社會的複雜程序，可由繁雜的情報傳遞反應出來。一般人對不易瞭解的情報，多半缺乏探索的耐心及時間，所以現代的訊息傳遞應以簡易明快爲主。例如，銀行所使用的標誌，必須具有安定感，才能予人「安全、有保障」的印象。Security Pacific銀行，Manhattan銀行，華盛頓銀行等，都採用具有安定感的標誌，也表現出「流通」、「成長」的意涵，使一般人都能由標誌中，領會金融業的基本性格。」

Security銀行的標誌　　　　華南銀行的標誌

　　而日本人對於這類美國銀行的標誌，有何感覺呢？有專家曾做過這方面的調查報告。根據調查結果，美國人公認的優秀作品，在日本的評價卻出乎意料的低。大多數的人並認爲那是某電器公司的標誌。正如心理學權威雲克教授所說的：「唯有集合潛意識，商標才可超越國家、人類、人種的界限，而產生共同感。」

| | 60得分點 | 40得分點 | 30得分點 |
|---|---|---|---|
| 具象圖案 | （月亮）（獅子）イトーヨーカドー（十字）（KANEBO鈴）（心形） | （梯形） | （指紋圓形） |
| 文字＋圖案 | | 富士通 Wacoal G（星） 大阪ガス ∽ NKK SEIYU ナショナル SEIBU西武 | （大）トヨタ NISSAN |
| 抽象符號 | O | ✤ | |
| 字體標誌 | | | NEC |

●日本企業標誌喜好程度調查表（日經廣告研究社調查報告）。

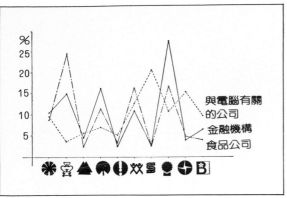

● 風俗習慣的不同，使日本人對美國銀行的標誌產生了大異其趣的調查結果。

前文曾經提及，設計抽象化的標誌與標準字，是為將來多角化經營所做的準備。抽象化的標誌和標準字之應用範圍很廣，只要加入各式的情報之後，就可轉成某些特定業務的標誌、標準字。在日本著名的第一勸業銀行，他的心形標誌很具現代感，雖然一些到日本觀光的外國人，常會對日本朋友說：「為什麼日本的銀行會採用心

形圖案做為標誌呢？心形和銀行的基本業務有什麼關係呢？」但是，一般的日本人仍然認為這個心形標誌足以傳遞出銀行的形象。甚至於日本的研究報告也指出，第一勸業銀行的標誌很有親切感，廣泛獲得社會人士的讚美。

不久前，日本經濟新聞社和日經廣告研究所合作，以日本知名企業的標誌為對象，根據受訪者的意見，選出具有親切感的標誌，再由視覺設計研究所加以分析(參考以下圖表)；對於和日本走的很近的台灣來說，這是一份難得的參考資料。

◀日本勸業銀行的「♥」形標誌，設計。

| 20得分點 | | 10分得分點 | |
|---|---|---|---|
| | | | |
| | | | |
| | | | |
| SONY.<br>SHARP | | | |

## ■具有「親切感」的標誌

對台灣企業而言，「親切感」的標誌形象常是足以影響業績的要素。根據調查，那些「具有親切感」的標誌多半擁有具體、單純、明快的特質。而一般人對於常見的事物，自然的也會產生親切感；例如，花王公司的新月形標誌，得到78%的肯定，因為「月亮」是人們常見且甚為喜愛的事物之一。

對於常見的人、事、物，其實又有「令人厭惡」、「覺得親切」的區別。例如，看到兒童會令人產生親切感，看到可惡的男人就令人覺得討厭；鴿子令人產生親切感，而老鷹則讓人厭惡。普遍來說，構圖或色彩複雜的標誌，得到的喜好度普遍偏低，當然其中也有少數例外。日本第一勸業銀行的心形造形，外形雖然單純，但民眾對它的評價甚高。一般而言，線條稍為粗大、形狀單純、曲線平滑的標誌，必較具有「親切感」。

●花王企業的「月亮」標誌，深獲大眾喜愛。

## ▼具有親切感的標誌設計

# (六)標誌的演變與時代性

在企業形象方面，先調查現狀及考慮經營戰略的整合性後，再策定今後的形象表現；這是一種追求「合理性」的作業方式。根據這種結論，那麼開發卓越的計劃就是一種追求「感性」的作業方式。就此觀點而言，CI計劃中的基本要素設計，便是透過追求「合理性」到「感性」的方式，來達到質的轉變。

企業標誌是企業經營哲學、生產技術、商品內容的象徵，更是消費者心目中企業、品牌的同一物。為了掌握時代精神與領導流行，世界各大知名的企業，莫不有將原來標誌加以修正、變更的例子；各大企業不顧好不容易建立的企業形象與市場佔有率，毅然的放棄了過時、僵化的視覺造形（標誌），這其中代表了企業經營與情報傳達的多重意義：

(1)採取視覺衝擊性的強力訴求，以促進產品競爭力，誘導消費者的購買力。

(2)明確的告示企業經營者不斷創新突破、超越巔峰的理念。

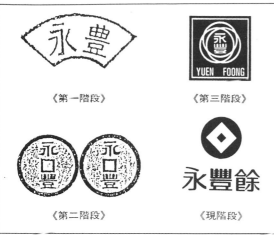

《第一階段》 《第三階段》

《第二階段》 《現階段》

● 永豐餘企業標誌的演變。

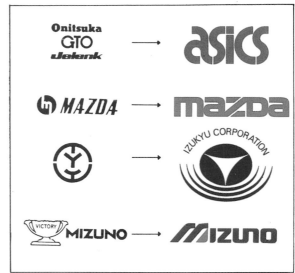

● 日本知名企業標誌變更的實例。

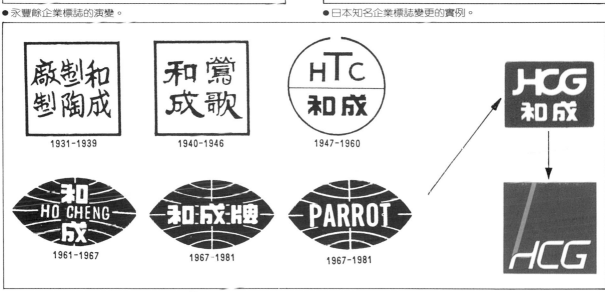

1931-1939　　1940-1946　　1947-1960

1961-1967　　1967-1981　　1967-1981

● 和成衛浴標誌的演變，由近兩次的修止設計中，可看出企業極欲邁入國際的趨勢。

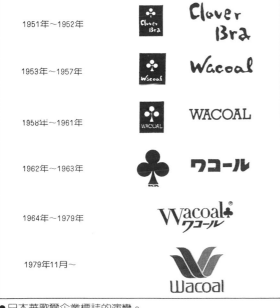

| 1951年～1952年 | Clover Bra |
| 1953年～1957年 | Wacoal |
| 1958年～1961年 | WACOAL |
| 1962年～1963年 | ワコール |
| 1964年～1979年 | Wacoal ワコール |
| 1979年11月～ | Wacoal |

● 日本華歌爾企業標誌的演變。

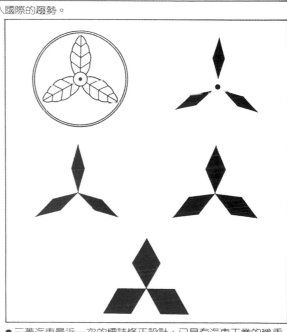

● 三菱汽車最近一次的標誌修正設計，已具有汽車工業的穩重厚實。

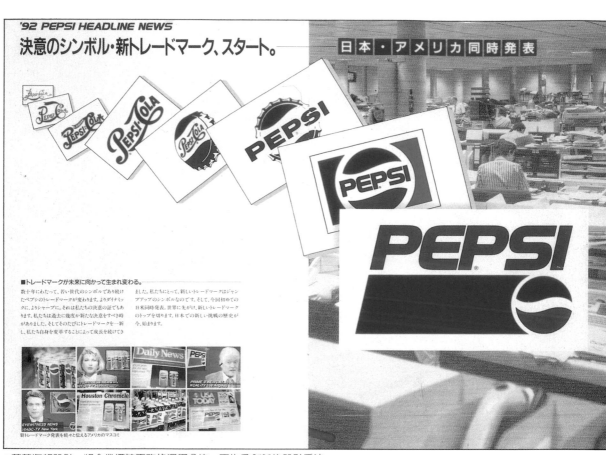

●藉著海報設計，將企業標誌更改的過程公佈，不失爲創新的設計手法。

▼百事可樂企業標誌的演進：

　　全球可樂市場兩大巨人之一的百事可樂，自 1889 年首次採用書寫的花樣字體作標誌以來，至 1992 年爲止，其間共歷經了八次的修正；前四次維持一貫的花體字設計形式；到了第五次的修正時，已將字體設計成正面的字形，是百事可樂標誌設計上的一大突破，也塑造了強烈、醒目的視覺衝擊；更與競爭的企業體—可口可樂公司，做了明顯的標誌區別。第六次修正並將瓶蓋外形簡化爲單純的圓形；到了 1992 年，字體已獨立於方形的飾框外，具有現代圓弧的設計風味。

●鋁泊包裝設計。

●海報設計。

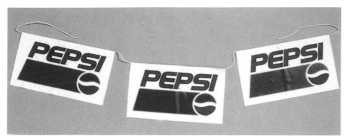

●POP設計。

●紙袋設計。

●Ｔ恤設計。

●毛巾設計。 ●贈品設計。

綜合知名企業更改的實例，分析變更設計與修正方向的原因，可獲得如下的結論。

①**副商標的建立**：為了經營上的需求而予以更改。

②**微小變化**：為了順應時代潮流，而保留舊有標誌部份的體材、形式。

③**內部改組而重新設計**：人事變動或股份移轉，由原公司予以重新組合。

④**公司改名而重新設計**：為了經營策略的變化，改名以因應實際上的需要。

企業標誌在面對時代潮流轉換與消費市場的競爭時，適度地加以修正，實有其必要性。因為現代化的標誌應力求造形簡潔、明確，以獲得消費者對企業品牌最終認同與信賴。

# 第十章 標準字的設計
## (一)具說明性的標準字

　　所謂的標準字，即在企業識別系統中，能由文字書體說明某種內容的一種特殊文字設計。標準字體必須要能使人馬上了解企業、商品或行銷的印象，既使用於各種媒體，也會產生良好的效果。

　　標準字是企業識別系統中基本設計要素之一，因為設計型式多、運用廣，在視覺識別（VI）中幾乎無所不在；其出現的頻率較之企業標誌有過之而無不及。近年來，由於字體標誌、標準字

● Acer源自於拉丁文的「acer」，具有主動、敏銳、能幹、犀利、強勁、靈巧的意義；而「ace」也有贏家之意。

● 因為字體本身具備有說明性，近年來，字體標誌已有取代圖形標誌的趨勢。

本身具說明性，可直接讓消費者達到認知、識別的目的，因此其取代圖形標誌有日趨顯著的趨勢。正因為如此，標準字的設計與其在企業識別

# 美爽爽化粧品
# 美爽爽化粧品
# 資生堂蜂蜜香皂
# 資生堂蜂蜜香皂

● 雖然中文標準字大都源自於印刷體，但只要經過精心設計的標準字體，與一般照相打字的印刷體仍有極大的差異。如美爽爽化粧品與資生堂蜂蜜香皂，與原照相字體在造形外觀上已有不同之處。

中的地位，應特別的受到重視。

　　基本上，標準字是一般印刷體的變體字。標準字與一般印刷體最大不同之處，除了造形的不同之外，乃在於文字配置的關係。一般的印刷體有一定的字間或行間，因此其設計的重點乃著重於字的組合與排列，即所謂的「即成文字」。而標準字設計的出發點乃根據企業品牌的名稱、活動的內容或主題精心創作的；所以對於字間的距離、線條的粗細、筆劃的配置、統一的造形要素，均作了極完整的規劃與嚴謹的設計。尤其是文字間的配置關係，在經過視覺調整與修正後；平衡的畫面與和諧的結構，較之普通「即成文字」組合的鬆散現象，是無法比擬的。

### ■企業標準字的特性

①**合於企業的特質**：在設計標準字前，應先就企業經營的內容和產品的特質，及行銷對象的不同、字形的風格差異，將同性質之企業或商品

名之標準字，先做字形區隔尺度的分析，以分辨字體在視覺中可介入之風格和造形，這些都是企業標準字設計前應考慮到的。

SANYO

PHILIPS

EPSON

● 一般電器用品的標準字，筆劃大都具備厚重之感。

②**視覺辨識效果要強**：企業標準字的設計重點在識讀，除了創作巧妙的字形外，也要考慮字體筆劃的一致性，這是非常重要的。

新光花園廣場

聯強國際

● 設計中文標準字時，必須注意筆劃的一致性。

③**字體造形風格要合宜**：字體造形猶如人的面貌，很容易使消費大眾對企業形態和產品特質有深刻的印象；所以，在字體創作時，可先做字體屬性的分類，例如剛性字體、中性字體、柔性字體、斜形字體等，通常一般以中性字體最為常見。以下茲就字體做屬性的分析：**1.剛性字體**→建設、合金、機器、電器較為常見。**2.柔性字體**→化粧品、服飾、食品業較多。**3.斜形字體**→通常以交通業、旅遊業較為常見。除了屬性分類外，在創作時，必須掌握字形的創新、親切感和造形之美感；最後，視覺上的調整、筆劃及字體造形的統一，都是需注意的重點。

● 汽車工業標準字大都以剛性字體為主。

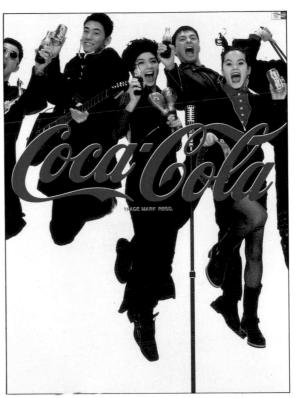

● 食品業適合使用柔性字體。

● 斜形字體具有速度感，適合於交通業。

④**具延展性**：企業標準字完成前，必須考慮到媒體上的運用，如放大、縮小、反白、套色、線形鏤空字、立體字、斜體、變形等。運用上的考慮，有助於字體整體的表現和空間的運用，但是都以不失標準字原有的設計風貌為主。

● 日本BBS出版公司的變體設計。

● 蕃茄銀行的變體設計。

⑤**企業字體系統化**：企業集團有著龐大的企業組
　織；所以，字形上的設計，必須考慮企業的便
　利和管理，使之合於企業形象的明確性和視覺
　系統化；在企業視覺識別的應用上，這是有必
　要性的。

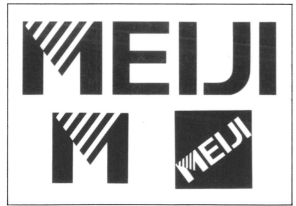

● 明治乳業公司以字體標誌為核心，展開基本要素的運用。

### ■具前瞻性的標準字

　　由上述標準字特性的分析，我們已對創設的
標準字有更深一層的認識；針對中國傳統禮聘書
法名家揮毫書寫的字體，以作為企業或品牌的標
準字，在此也一併的予以討論；若以今日企業情
報傳達和字體造形美感而言，書法字體的魅力所
在是一般印刷字體所難以匹比的；例如，線條的
流動性、飛百的效果、筆墨趣味、傳統文化特質、
豐富情趣的審美性。但是，處在國際化的環境影
響下，企業經營的策略與消費市場的走向若還是
與舊日同步；那麼，企業只有走向被淘汰之路。
所以，在講求明確、便捷、快速的生活型態時，
企業情報傳達訊息的走向，應是取明確化、系統
化等強而有力的視覺符號。

● ACT公司利用字首的差異性做字首的變體設計。

　　在企業流行企業識別的影響下，書法字體的
標準字所面臨的諸多問題已一一浮現；例如，書
法字體背後的文化背景難以適切的表達企業國際
化的經營理念；同一書寫體出現於不同的關係企
業，識別性不佳；書法體的標準字，不適合生產
尖端科技的企業；字體自由書寫，筆法即興而
成，易讀性不高；造形雖活潑，字體結構卻極不
規則，延展性也不高；與識別體系中的其它要素
組合，不易達成和諧、統一的字體組合，尤其是
與英文字體組合並列時，系統性更不佳。雖然書
法體有上述諸點的缺失；但是，若將之運用於中
國傳統的行業或具有民族特性的產品時，又能發
揮特有的文化風格。因此，標準字的設計與選擇，

美答 慈 福特 來禮 野狼

肯尼士 麗嬰房 沙威隆

遠東百貨 中華 彩色金龍

●直到今天，台灣仍有爲數衆多的企業、品牌以書法字體來做爲標準字體。

▲日本JBS電視的WOWOW 所設計的基本筆劃規範。

Amusement Supplier

ABCDEFGHiJKLMNOPQRSTUVWXYZ
abcdefghijklmnopqrstuvwxyz
1234567890

ABCDEFGHiJKLMNOPQRSTUVWXYZ
abcdefghijklmnopqrstuvwxyz
1234567890

ぴあ株式会社

pia co.,ltd.

應經過周詳的計劃、嚴謹的作業，再滿足企業經營理念與情報傳達爲前提下，創作具有獨特風格的企業標準字體。

在設計標準字時，設計者與企業體應同時抱著前瞻性的心態，爲了達到造形統一、筆劃統一、架構統一的製作管理，應另行製定「基本筆劃規範」範本，當新進人員或未來字體欠缺時，即可遵循既定的造形、結構，而組合或創作新的字體來。

## ㈡標準字的設計型式

在多元化的社會裡,每個人的意見、感受都必須得到應有的尊重;這種時代潮流,使企業內部的構造也產生了變革。現代企業已不是過去金字塔般的組織形式,也不是完全橫向性的組織,而是強調個體與全體間之自由度及彈性的組織。由於這種自由化的作風,當企業決定採用某種新設計的標準字,便很難使每一部門的人都感到滿意;基於這層考慮,事前的調查分析是必須實施的先前作業。

標準字的種類多、機能互異;例如企業名稱、產品名稱、活動名稱、店舖名稱、廣告標題等文字均屬之。然其基本與共通的責任,乃在於建立獨特的風格、製造標準字間的差異,以達到識別的目的。

▼標準字種類

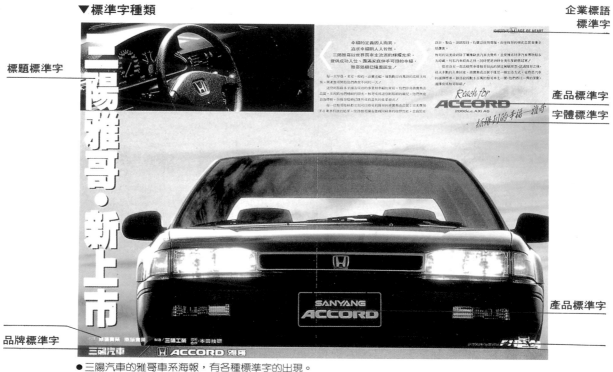

標題標準字

品牌標準字

企業標語標準字

產品標準字
字體標準字

產品標準字

●三陽汽車的雅哥車系海報,有各種標準字的出現。

新加坡航空公司
SINGAPORE AIRLINES

嬌聯寶業股份有限公司
united charm enterprise co., ltd.

震旦行股份有限公司
AURORA CORPORATION

日本亜細亜航空
Japan Asia Airways

西北航空公司
NORTHWEST ORIENT

●企業標準字。

### ■標準字的種類

標準字因所賦的機能不同,而有不同的設計型式,茲依照設計型式可分六大類:

①企業標準字(Corporate Logotype):主要在於表現經營理念,傳達企業精神,以建立其品牌、信譽。企業標誌與企業標準字具有統一企業理念的功能,同時也是企業對外的臉孔,二者有相輔相成之效果。企業標準字是諸多標準字種類中,最重要且為其它標準字之基礎者,具有統合各類標準字之效果。

②字體標誌(Logo Mark):在前面的單元我們曾介紹過字體標誌的特色,它具有直接說明企業、品牌名稱與視聽視覺同步訴求的優點。字體標誌為近年來企業標誌設計的主要趨勢;因為它具有獨立的性格與完整的意義,且能達到閱讀、認知、記憶。

③品牌標準字(Brand Logotype):企業為了國際化的經營、全面性的經營、市場佔有率的擴張、企業形象的保護作用等因素需要,而訂定

④產品標準字(Product Logotype)：一般的企業都會在企業或品牌之中生產不同的產品與機種，爲了表現個別產品的特色，常給予獨特的標準字，以強化產品的特點。一般均採用具親切感、容易記憶、個性強，印象高的名稱；此類的標準字可見於本田汽車的PRELUDE、BEAT、CRX、VIGOR等車系。

●字體標誌。

完整的經營形態與行銷戰略的計劃。根據此計劃，企業本身乃另立品牌或若干品牌以強化品牌知名度，達到提高業績的目的；因應此種需要所設計的品牌標準字，如松下電器的國際牌、建弘電子的普騰牌、東洋工業的MAZDA等均屬之。

▲▼品牌標準字：日本松下電器基於現代經營策略與市場行銷的重大改變，依據跨國性的經營需要、多角化的經營，而使用了與企業名稱不同的兩種品牌；分別爲Panasonic與National等。

⑤**廣告活動標準字（Campaign Logotype）**：專為週年紀念、節日慶典、新產品推出、展示活動、各類體育活動所設計的標準字。由於專為廣告活動而設，所以設計的形式較為自由；造形活潑、印象強烈是為特色。一般而言，此類標準字因為具有時效性，所以使用期短暫。

⑥**廣告標題標準字（Title Logotype）**：為了表達其中的內容，為了利用透過精心設計來塑造標準字的個性，我們常看到一般報章雜誌的廣告刊頭、電影廣告、產品型錄、海報標題、圖書書名、連載小說等分別將廣告標題的標準字，塑立成與內容相符的文字說明。

另外，一般標準字的應用範圍尚可分為：

(1)公司、機關、商號名稱的標準字。

(2)商品名稱的標準字。

(3)廣告與商業訊息的標準字。

針對上述三點敍述而言，我們另可依設計形式、使用期限與出現機率來做說明：

①**設計形式**：若是由①→②→③循序，那麼標準字的造形將從方正、穩定而走向活潑、自由；字體也會由單純、固定而走向嶄新、獨特。

②**使用期限**：如果由①→②→③來排列，則使用期會愈來愈短；尤其是廣告、訊息的標準字，長則一年半載，短則一週，隨即消逝。

③**出現機率**：由①→②→③形成逐漸減少的傾向。因此，對於前兩項的標準字設計，必須注意到其往後使用、組合的延展性問題。

●廣告活動標準字：字體風格自由活潑、造形強烈，使用期短暫。

●廣告標題標準字：透過精心的設計，可將字體塑造成不同的個性。

# (三)標準字的設計要領

企業識別即企業個性、商標的象徵。因此在考慮CI問題時,須清楚地調查企業性與形象力,然後考慮眼前的意識型態和企業本身經營的方針,如此一切調和均勻,才能設計出適切的企業標誌與標準字。而CI的開發、企業識別的設定與傳播媒體的應用,主要的管理者對CI必須先要有充分的了解,否則將會與決策的作業脫節,當然也無法產生好效果。

然而,在識別系統實施前,每一個系統要素設計的過程,都影響了後序作業成功與否。所以,設計者如何掌握設計要領與書寫程序,在在都是設計者所面臨的問題。雖然有時企業經營的理念與內容不同,都會產生諸多風貌的標準字;但是,就設計要領與書寫程序而言,是有一定的原則可遵循的。

## ■標準字的設計程序

當企業、公司、品牌的名稱已確定,在著手進行標準字設計之前,應先實施消費者的調查工作,尤其是同行、同品牌的標準字體,更需廣為蒐集、整理、分析並歸納總結。一般調查的重點包括:

(1)是否能符合業種、產品的形象?

(2)是否具有創新的風格、獨特的風貌?

(3)是否能滿足商品購買者的喜好?

(4)是否能表現出企業的發展性與信賴感?

●在CI設計的過程中,設計者需與決策者不斷的溝通。

(5)對字體造形要素加以分析。

將調查的資料加以整理分析後,就可從中獲得明確的設計方向。以下為標準字設計前的評量,可做為設計的參考:

●造形單純化。

●識別效果佳。

●具有設計的意義與其它聯想。

●字體容易記憶。

●造形具有現代感和震憾力。

●具有獨特的創意與風格。

●字體間的協調性夠並具安定感。

●筆劃清晰、簡潔、有力。

●容易被接受,具有一般普及功能,無任何文化習俗之忌諱。

●字的意義沒有反面的效果。

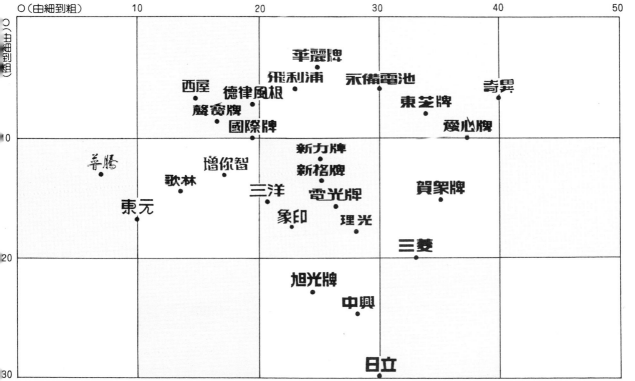

●做市場調查時,除了自身的標準字體外,也需調查同行的標準字體,以利設計時的參考。圖為市面上電器類標準字線條粗細的分析表。

●中文字體在設計前，應先慎密表現意象後才決定構想中的字態；而框格繪製具有表達文字的輔助功能。由左至右依序為十字格、米字格、井字格、回字格、會合格。

C.L　HAOhaxp

A.L　上緣線
　　　大寫線
W.L　腰線
B.L　基底線
D.L　下緣線

●為了設計時有依循的座標，在英文設計之前，應先行繪製五條輔助線，以利筆劃的配置。

● 字體流線佳具視覺美感。
● 視覺對比清楚，縮小之極限明識度清晰。
● 字形，筆劃具統一感。
● 無印刷上的困擾和媒體應用上的問題。
● 合於企業屬性和商品特性。
● 與競爭企業名或品牌名標準字體具有區隔性。
　　了解上述的細節，對於標準字的設計作業乃可正式的著手進行：

①**確定字體的造形**：標準字設計前，應根據企業告知的內容與期待建立的形象，確定造形的形狀；外形一經確定，則企業性格即正式成立。
　　外形確定之後，可在其中劃分若干方格細線，作為輔助線，以方便配置筆劃。較常見的

字格有米字格、井字格、回字格、十字格、會合格等。若是英字字母，則必須先畫出五條輔助線，由上而下依序為：1.上緣線2.大寫線3.腰線4.基底線5.下緣線等，以正確地將各字書寫在正確的輔助線上。

②**筆劃的修正配置**：文字可視為一完整的獨立個體；當字體造形確定，輔助線畫妥之後，即可將文字的骨架，利用鉛筆徒手輕輕地配置於格子內。在此過程中必須特別注意字形的大小、空間的架構、字間寬幅和筆劃粗細均衡與否。
　　根據視覺心理學的理論，證明了人類的視覺行為，確實存在著各種錯覺與幻象；而一般字體的設計只能根據圓規、直尺等製圖儀器求取

●中文字體因為筆劃差距極大，所以設計時不可依框格來配置筆劃。圖為修正前與修正後的字形差異。

● 英文字體形態亦有很大的差異，仍需透過視覺的修正來統一字體大小。圖下爲修正後的字形。

數據上的正確化、標準化罷了。所以，兩者間始終存在著某種程度的視覺差距；因此，視覺調整的修正工作，乃成爲標準字設計中最重要的課題；一般字體設計時，視覺調整的重點有二：1.字形大小的修正。2.字間寬幅的修正 3.

**字體筆劃統一**：中文字體無論設計的如何變化，總脫離不了兩種基本的字體形式：宋體字和黑體字；就筆劃造形差異言：一則粗細一致，一則直粗橫細；再就書寫來看：黑體字造形統一、起筆收筆整齊、筆劃勻稱，宋體字則筆劃造形差異大；另外，從文字的特質而言：宋體字呈現古典情趣的感性美，黑體字則傳達時代文明的理性美。因此，爲了表現標準字差異性的風格，與正確的傳達理念與內容，必須花費最多的時間於字體筆劃統一的階段。

在設計時，若要將標準字體塑造成具備獨特的風格，主要的設計重點在於線端形式與筆劃弧度的表現；確立一致的線端形式與筆劃弧度之後，則標準字的設計工作已然大功告成。值得注意的是，不同的行業有不同的表現手法；如食品業者的標準字適合圓角或弧度曲線的字

[固特異 GOOD YEAR] [日立 HITACHI] [三陽 SANYANG] [國際牌 National]

● 以黑體字爲骨架的標準字體，具有理性美。
　體。

④**字體排列方向**：中文字體有個特色，那便是字體可以根據媒體的空間，而選擇直式或橫式的組合方式，這是英文字體所欠缺的特長。但是，

[歐斯麥 O'smile] [波卡 POCA] [美極 MAGGI] [康寶 REGAL] [晶碧 Spring]

[資生堂 SHISEIDO] [伊的 Hito] [蘭蔻 LANCÔME] [華歌爾 Wacoal]

● 宋體字爲骨架的標準字，常呈現感性美。

● 圓角或弧度曲線的標準字體，適用於食品業者。

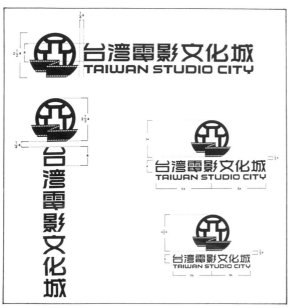

●台灣電影文化城的標準字備有直橫二組排列法。

●東洋工業的mazda標準字有直橫兩種排列方式。

英文的通行已是國際化的趨勢而阿拉伯數字亦仗著簡捷、明瞭、易懂的優點,成為標準字的設計取向之一。正因為如此,橫向排列的設計形式,已有取代直向排列的趨勢。再者,基於人類視覺動線的習慣;舒適、順暢、快速已是選擇橫排設計的有力論點。

另外,在構思標準字時,對於直橫排列的組合關係,必須具備彈性的排列;因為,優秀的橫式排列標準字,未必是好的直式排列標準字;反之亦是。一般來說,有英文、阿拉伯數字的標準字或中英文組合時,橫向的排列較為恰當。但是,若是只有中文字體時,應另行設計一組直排的標準字,在橫直二組標準字中,配合需要,擇取使用。

基於上述的顧忌,除了直橫排列方式有所限制,另外應注意下列三點:1.**避免連體字**:連體字具有順暢感與靈巧構思。但是,基於空間而調整排列方向時,勢必將連結的線分割,而與原有的字體無法形成統一感。2.**避免斜體字**:橫向排列的斜體字具有方向感、速度感;但是,若將斜體作直向排列後,會發生傾斜與不安定感。如非用不可時,應修正為近乎正體字。3.**避免極端的變體字**:排列時,可選擇適當的變體字,以加強運動方向與力軸動勢。橫排字體以平體字為佳;直排字體以長體字為宜。但是,極端的變體字,容易產生鬆散的現象,所以不適於做標準字的排列。

以上為標準字的設計要領,以下將介紹標準字的再設計。

### ■標準字的再設計

為公司設計標準字時,常採用以下三種方式:

(1)完全改變舊有的標準字。
(2)分為幾個階段,逐步修正為接近理想的標準字,此即標準字的再設計戰略。
(3)完全沿用舊有的標準字。

在公司內部所召開的會議上,由於大家均秉持改革的理想,加上對公司部分不理想狀態的討論,所以會議的結論往往會傾向於完全改革的方法。不過,紙上作業與實際的工作是完全不同的。

首先,完全改變了標準字的字體,即使實際的作業幾已達當初的理想,然而這組新的標準字是否也存有某些缺點呢?即使無視於這些缺點的存在,也應考慮新標準字可能產生的衝擊是否具有不良影響?如果有,應該採取何種彌補措施?諸如此類可能出現的問題,事先就應詳細地處、計劃、分析。日本的SONY(新力)公司經對好幾個國家發佈消息,徵求新的字體商標

準字），作爲改革的參考資料。後來，經過內部的檢討會議後，又決定不採用外界應徵的設計作品。

事實上，CI作業的基本原理是—確認企業體制中應該保留及改良的部分，然後再進入修正作業、開發階段。而新力公司的標準字，是經過長時期的考驗，且已建立強而有力的信譽，不應突破作全新的改變，必須配合時代的潮流，循序漸進，採用「再設計」戰略；是爲「時代性」的潮流。

1955年
1957年 SONY
1961年 SONY
1962年 SONY
1969年 SONY
1973年 SONY

● 新力公司的標準字演變史。

## (四)標準字的製圖

標準字設計完成之後，必須與標誌一樣製作製圖法和不同規格的樣本；並加以試印，試印滿意，即可做爲製作廣告、包裝、印刷物之完稿使用，一則方便設計完稿，二則避免各自繪製，產生描圖的誤差。因此，應將各種規格的樣本印製於銅版紙上，以便於完稿、製版；進一步製作，須將標準字黑白稿、彩色稿印製出來。根據印刷需要與設計效果；黑白稿可分線條稿及有網線的設計稿；彩色稿則分特別色設計與分色印刷設計

震旦行股份有限公司

正字產品加盟店

● 基本上，標準字設計完成後的製圖法，只需以方格子說明筆劃配置關係即可。

等二種。

在考慮店招、櫥窗、車體、建築外觀等大型立體物的應用上，爲了求取正確無誤的字體，標準字的製圖法是不二法門；製圖法又稱爲「作圖規定」、「尺寸圖」、「繪製圖」，是字體的標準設計圖。有了標準的製圖法，儘管製作、施工時的材料、時間、場所、人工不相同，也能製作出一致的字體，在形象上並達到統一的效果。

● 標準字的標準製圖法，在小至信封大至廣告招牌的應用上，皆可掌握住正確無誤的字體。

### ■製圖的步驟

製圖法的製作方式，一般順序爲：
①繪出字格：以扁平方格（平一、平二）爲佳，

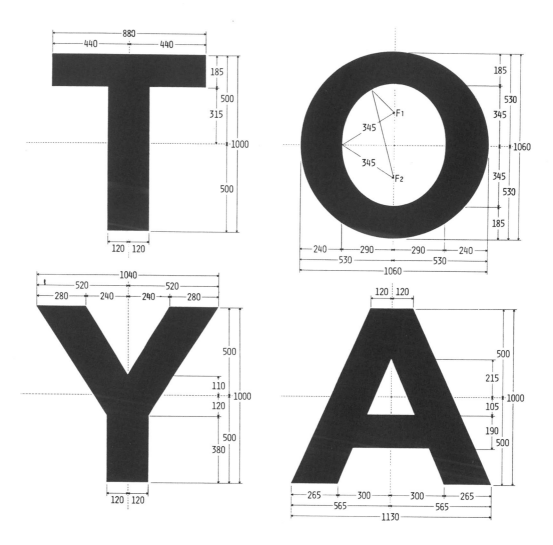

▲豐田汽車標準字ＴＯＹＯＴＡ之筆劃寬度與結構比例。▼爲了達到視覺調整的目的，ＴＯＹＯＴＡ以方格說明字間大小的不
一，其長度和寬度比爲１：５。

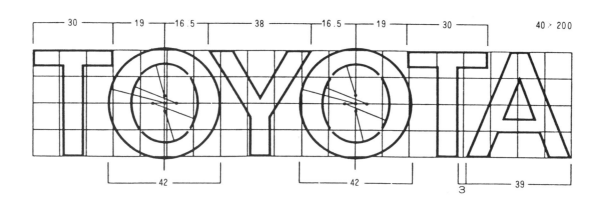

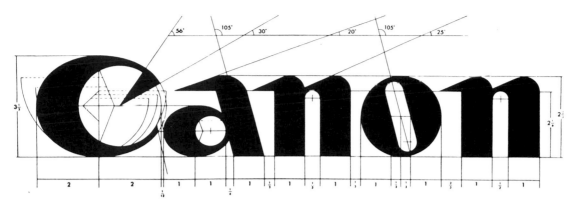

●Canon相機的標準字主要以字首C爲整組字的基本單位，以角度的不同爲特色。

●雖然是書法體，但仍需以方格標示筆劃位置圖。

有利視覺橫看的效果，字間與字間預留約字寬的1／10左右。

②**劃出字形的骨架**：骨架要飽滿、方正，上下左右部分的組合要均衡。

③**直粗橫細**：橫的筆劃細，直的筆劃粗，較合於一般的視覺原理。

④**調整筆劃骨架**：使字體間的筆劃、方向、位置趨向統一化。

⑤**筆劃的調整與變化**：字架穩定了，再予以設計筆劃、修整筆劃，使字體的字形合於視覺美感和企業形象的整體要求。

⑥**轉移描圖**：字體設計繪製完成後，再透過描圖紙，轉印於完稿紙上。

⑦**上墨完稿**：再予修正，力求精細度。

⑧**照像製版**：利用製版技術，做放大、縮小後的各種樣本。

⑩**組合完成**：配合企業識別用途，完成基本系統組合的工作；以利完成企業識別手冊。

另外，有時爲了配合標準字的外形也可選擇適當表現的製圖法。例如，以圓形爲基準，所用的圓形應採取同心圓的型式；如果以三角形作爲基準，則應以三角形的等分線作爲單位，以便計算面積和比例。所以，不是所有的標準字都得用方格等分線來製作；簡單明瞭及容易繪製是製作製圖法時最重要的原則。

此外，製作製圖法時也應注意下列各事項：

(1)從草圖、粗稿已至定稿的階段，應注意長寬的比例，以可除盡的比例爲準；如高度比爲1：5或2：9等。

(2)盡量減少線條與數字的使用。如果將等分線劃分的太細或以太多數字來標明尺寸，將使整個構圖顯得繁瑣紛亂，造成對基本圖形難以辨認的情況。

(3)製圖法的字形線與說明線須以不同粗細或虛實的線條，作爲明確的區分。

(4)字形線可以用彩色或實心的線條處理，以別於說明。

製作標準化的製圖法，用意即在能明確地說明出標準字相互間的關係。前述茲就各國企業的標準字及製圖法一併介紹，從中可看出設計者如何利用文字的特性來塑造企業獨特的風格。

## ㈤標準字的形象戰略與運用

　　正如前面所敍述的，標準字是視覺識別（VI）的重要一環，它與其它基本要素組合運用，並直接傳達企業訊息；而應用要素的設計形式，幾乎全部與標準字有關或展開的運用。

　　標準字應用的範圍非常的廣，從事務用信封、名片到龐然的廣告塔運用均有之。因此，在印刷材質的差異及施工技術的問題上，字體造型會有些微的變化；爲了強化標準字的同一印象與意識，一般在設計標準字時，除了標準化的字體外，另需針對不同材質、施工技術、各種組合狀況，製作變體的標準字，以適切的表達固有的特色。

● 標準字使用的範圍小至事務用品、包裝袋，大至廣告塔皆是。

### ■展開運用與表現

　　一般標準字的展開運用與表現，可分爲變形設計與衍生造形：

①**字體的變形設計**：字體放大縮小，筆劃粗細略作修正，反白的表現，用色襯顯字體，字形的空心體，網點、線體的變形設計等均是常見的變形設計；另外，將二次元的平面造形，增強成三度空間的立體表現，亦是常見的變形表現。

②**字體的衍生造形**：將標準字連續並列，重覆組合的表現形式，是最常見的衍生造形；這種標

準字衍生的圖案化造形，除了緩和標準字單獨存在的強烈感與孤立感之外，並具有裝飾畫面的效果；常見於包裝紙或手提袋的裝飾圖案。一般標準字衍生造形的圖案有三：1.漸變的動感表現形式2.字體的集合構成3.字體與其它造形要素結合。

● 黑白與反差的變形設計。

● 飛雅特FIAT汽車標準字採拼圖式設計，可靈活運用斜向方格

● 在標準字的展開運用中，包裝紙袋是最為典型的設計型式。

● 標準字的展開運用實例／紙袋設計。

### ■字體的形象戰略

最後，我們將舉出更改標準字成功的實例，以示標準字體設計的重要性。在介紹成功的實例前，我們先闡明一項重要的觀念──相同的企業理念，可藉著迥異的標準字或標誌的識別作用，而予人完全不同的印象。例如：把LAMB（小羊）這個英文字，以不同的字體來表現時，A字體易讓人聯想到一隻「老羊」，B字體卻有如「餐廳」名稱的字體，C字體則像「肉店」招牌上的字體，而D字體又讓人聯想到一隻「小羊」，E字體倒很像是某本「書」的書名。可見，同樣的一組英文字會因字體的不同，而引發各種聯想。因此，企業在決定標準字時，必須注意新的標準字能否配合企業戰略的形象。

而消費者對各種字體的印象如何呢？利用上述的字體分析，整理出大致的結論：

(1)「線條構成的字體」容易聯想到香水、化粧品、纖維製品。

(2)「圓滑的字體」易讓人聯想到香皂、糕餅、糖菓。

(3)「角形字體」則易聯想到機械類、工業用品類。

● 同樣字體、不同字形常予人不同的印象。

84

根據上述分析，在不改變公司名稱，只改變標準字的企業中；又運用新的標準字，來達到重塑企業形象的目的；日本的松屋百貨便是其中的佼佼者；松屋百貨過去所使用的標準字，屬於上述的「角形字體」，所以予人重工業的聯想，加上舊有的標準字無法充分表現松屋百貨的經營方針，因此新標準字的設計，自然有其必要性。新的標準字屬於「由線條構成的字體」，並強調企業的現代性，也就合乎百貨公司形象。

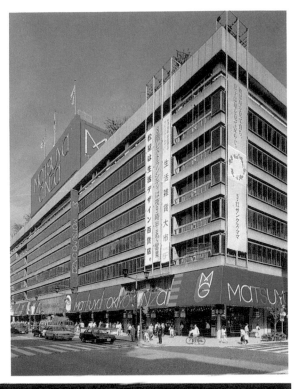

▲松屋百貨標準字演變。

▶店面招牌設計。

◀包裝設計。

▼標誌變體設計

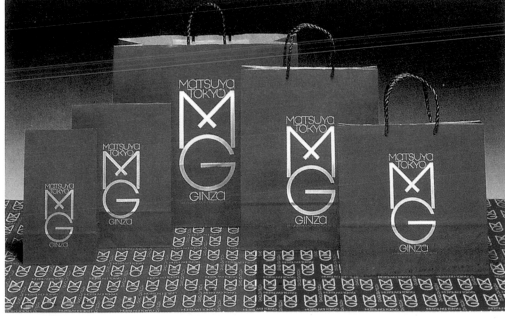

85

# 第十一章 基本要素的組合

企業經營的理念與產品的特性,透過印刷媒體傳達訊息、告知內容,是為長久以來企業情報傳達的主要管道。在二次元空間的靜止畫面上,該如何創造引人注目的吸引力?又如何在同時出現的版面競爭上,製造強而有力的表現呢?如何在長期出現、多樣產品的情報傳達上,塑造統一性的設計形式?這種種具備差異性、風格化的基本要素編排模式,是今日企業識別系統中,逐漸為人重視的基本設計要素,也是規劃視覺識別計劃時,必須深思熟慮,以作出適合不同媒體編排的基本要素組合。另外,廣告代理業者接受企業委託,從事廣告設計、製作時,應該遵循既定的編排模式,進行各種廣告製作。如此,方能透過固定的設計形式,建立統一性的識別系統,塑造

●日本世田谷信用金庫基本要素組合。

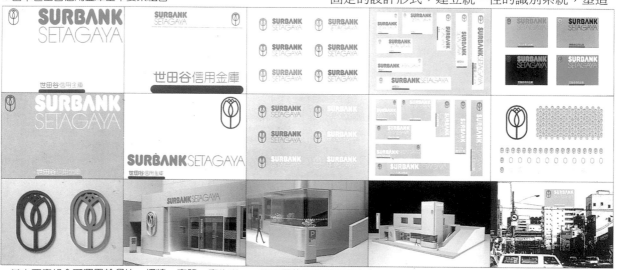

●基本要素組合可運用於名片、招牌、車體、廣告塔……等不同的視覺識別要素中。

●世田谷信用金庫招牌基本要素組合實例。

獨特的企業形貌。

## ■商標基本要素組合的規定

在企業識別系統要素中，爲了日後應用設計的需要，可將所有的基本要素試作單元的組合，使之成爲具協調性的要素作業。其中，又以標誌與品牌名、公司名標準字的商標居多，使用頻率也最高。

按照應用設計項目的規格尺寸、排列方向、編排位置等分析，是爲要素的基本組合系統；設計時的重點，將橫排、直排、大小、方向等做不同形式的組合，其目的在於求取商標與基本要素間的平衡，並獲得合理分配的空間與適當的比例。

目前，市面上商標與基本要素間的組合方式，大約不出下列幾種方式：
(1)標誌與公司標準字的組合。

AURORA GROUP

● 標誌與公司標準字的組合。

Japan Airlines

Japan Airlines

CARGO

● 標誌與象徵圖案的組合。

HEIDELBERGER
ZEMENT

KIEFER-REUL-TEICH
NATURSTEIN

HEIDELBERGER
PUTZ

HEIDELBERGER
FLIESSESTRICH

HEIDELBERGER
GIPS

HEIDELBERGER
MAUERMÖRTEL

● 標誌與公司名、品牌品標準字的組合。

● 標誌與企業口號的組合。

● 標誌與公司名，以及全銜、地址、電話的組合。

(2)標誌與公司名、品牌名標準字的組合。

(3)標誌與品牌名、公司名標準字，和企業造形的組合。

(4)標誌與公司名、品牌名標準字，和企業口號、宣傳標語的組合。

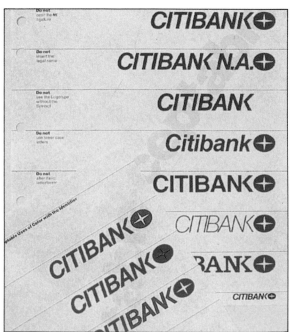

● 除了基本組合外，禁止使用的組合也需有所規範。

(5)標誌與公司名、品牌名標準字，以及公司全銜、地址、電話的組合。

　　上述的基本要素組合形式，是針對印刷媒體的廣告稿或大型廣告看板而製作的視覺識別計劃之一。基於企業識別系統的大前題：同一性、系統化，規劃一套富有延展性的基本要素組合模式，以作為視覺傳達設計的有力工具，是為各國大規模企業在視覺識別計劃的重點。這種統整諸多設計要素，冶鑄企業風格的簡易方格系統（Grid System）不僅方便於廣告印刷稿的設計、製作，也適用於所有的情報傳達媒體。如業務用品、傳單、型錄、包裝紙、招牌……等。

　　規劃各企業的基本要素組合模式，首先要瞭解該企業識別設計基本要素的系統（Signature System）。基本要素的系統可因公司規模、產品內容而有不同表現形式。一般而言，最基本的要素組合是將公司名稱（標準字）與標誌組合成一組一組的單元，以配合各種廣告媒體的空間位置與版面大小。若企業規模龐大、關係企業眾多，或是產品內容繁雜，則特別需要此一組合系統來加以統合，構成強而有力的單元要素。根據該組合系統的規定，再增添插圖、標題字、文案內容的空間，試作各種排列組合後，再確定富於延展性的編排組合。

# 第十二章 繪畫符號設計

● 繪畫符號常做爲指示標誌或告示標誌。

所謂的繪畫符號即是「以象徵意義的符號或繪畫,來代替語言或文字說明」;所以,又稱爲**繪畫文字**或**指示標誌**。各國風俗語言的不同,彼此間活動雖然來往頻繁;但國際通用的語文「英文」,還是無法解決某些指示或說明的問題;因而,一種可代替文字的繪畫符號,乃漸漸成了世界性共通的視覺語言。而今,英國的伯明罕、荷蘭的烏滋吹特和奧地利的維也那等大學及研究機構,已有專門的部門在研究繪畫符號代替文字符號的可行性。從事CI工作者,應在自然物象、符號的共通性下,做分析整理和設計,爲每一家企業設計出獨特的繪畫符號。

繪畫符號使用的範圍通常有:1.醫院、公共設施(博物館、公園、學校、美術館、圖書館)2.公共場所(港口、車站、機場)3.百貨公司、國際、飯店、工廠4.國際性的活動(亞運、世運、奧林匹克運動會、萬國博覽會、商品展覽會)。另外,由國際標準組織(ISO)所制定的一套國際通用的搬運標誌,是目前較多國家所採用的;它的內容有1.易碎貨品(FRAGIL)2.小心搬運(HANDIE WITH CARE)3.勿近熱源(KEEP–AWAY FROM HEAT)4.勿受潮(KEEP DRY)5.吊索位置(SING HERE)6.此方向上(THIS WAY UP)7.勿用手鈎(USE NO HOOKS)及易感光之照相材料、放射性物質等;皆是用繪畫符號來說明。

繪畫符號是企業識別系統的要素之一,雖然符號不顯眼,但對於整體系統的影響力卻不可忽視;它是識別系統的延展,編排、色彩有一致性;所以,一般的企業,皆不會忽視它的必要性。

| 警告標誌 | 警1 右彎 | 警2 左彎 | 警3 連續彎路先向右 | 警28 第二面 鐵路平交道無柵門 | 警29 第三面 鐵路平交道無柵門 | 警30 路面顛簸 | 警31 路面高突 |
|---|---|---|---|---|---|---|---|
| 警4 連續彎路先向左 | 警5 險升坡 | 警6 險降坡 | 警7 狹路 | 警32 路面低窪 | 警33 路滑 | 警34 當心行人 | 警35 當心兒童 |
| 警8 右側車道縮減 | 警9 左側車道縮減 | 警10 狹橋 | 警11 岔路(一) | 警36 當心動物 | 警37 當心台車 | 警38 當心腳踏車 | 警39 當心飛機 |
| 警12 岔路(二) | 警13 岔路(三) | 警14 岔路(四) | 警15 岔路(五) | 警40 隧道 | 警41 雙向道 | 警42 碼頭、堤岸 | 警43 右側斷崖 |
| 警16 岔路(六) | 警17 岔路(七) | 警18 岔路(八) | 警19 岔路(九) | 警44 左側斷崖 | 警45 注意落石(右側) | 警46 注意落石(左側) | 警47 注意強風 |
| 警20 匝道會車(右側插會) | 警21 匝道會車(左側插會) | 警22 分道 | 警23 注意號誌 | 警48 慢行 | 警49 危險 | 遵行標誌 | 遵1 停 停車檢查 |
| 警24 圓環 | 警25 有柵門鐵路平交道 | 警26 無柵門鐵路平交道 | 警27 第一面 鐵路平交道無柵門 | 遵2 讓 讓路 | 遵3 停車檢查 停車再開 | 遵4 關卡停車 停車檢查(關卡停車) | 遵5 停車繳費 停車檢查(停車繳費) |

● 目前交通部定有一套全國通用的警示標誌。

## ■繪畫符號設計要領

①**看得懂**：具有人類共同的識別功能。

②**造形整潔，具現代感**：明視度高且能瞬間識別。

③**具美感**：繪畫文字在設計上具有裝飾功能，因而具有美感的繪畫符號也是環境、景觀裝飾的元素。

●國際標準組織所制定的國際通用搬運標誌。

●繪畫符號也可設計成「字圖融合」的方式。

●厚重的標誌，也是設計時的方向。

●女性繪畫符號。

●男性繪畫符號。

▼彩色繪畫符號設計實例

# 第十三章 企業標準色

儘管上述的企業視覺識別傳達是如此的豐富多樣，但是這個系統應該要有一貫而統一的本質，它必須有別其他企業的形象，並積極明確的傳達企業的特性，使消費者銘記在心，並且做為消費時之選擇與參考。視覺傳達作用，除了造形，最重要的要算是企業色彩的識別，企業色彩幾乎涵蓋了企業識別的任何媒體，對於消費者的訴求，可以說最為直接；許多企業往往讓人可以馬上聯想到相關的色彩，並以此作為辨別的依據，這就是企業色彩所發揮的最大功能。如美國可口可樂飲料公司的紅色，洋溢青春、健康、歡樂的氣息；柯達軟片公司的黃色，充分表現色彩飽滿、璀璨輝煌的產品特質；汎美航空公司的天藍色，給予乘客快速、便捷愉悅的飛行印象；中國信託公司的綠色則顯出誠實、可靠、安全的經營作風……等。標準色的產生即是針對此種微妙的色彩力量，來確立公司、品牌所企圖建立的形象或作為商品經營策略的有力工具。

在廣大的消費市場中，各種物品的色彩與我們的關係最為直接，因為那是生活必須的；我們購買日用品時，也常記憶起物品色彩，並以此為購買的指南；但是現代企業的發展，不但商品色彩要令消費者產生記憶，連帶企業中任何視覺媒體，也要能深植消費者的印象中，並予以統合建立強大的視覺勢力。因此之故，我們在市面上看到了許多企業的色彩，不管是標誌、標準字、產品與包裝，甚至銷售人員的衣服及運輸工具等，都莫不以極系統化、明確化的色彩計劃方式，來吸引顧客及大眾的注意力，其最終的目標，是希望消費者能藉著色彩的記憶、擴大消費行為。

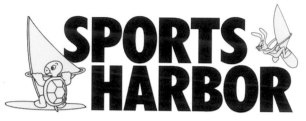

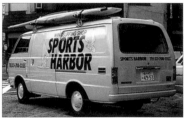

●日本運動港體育用品公司運用鮮明的黃色作為企業標準色。

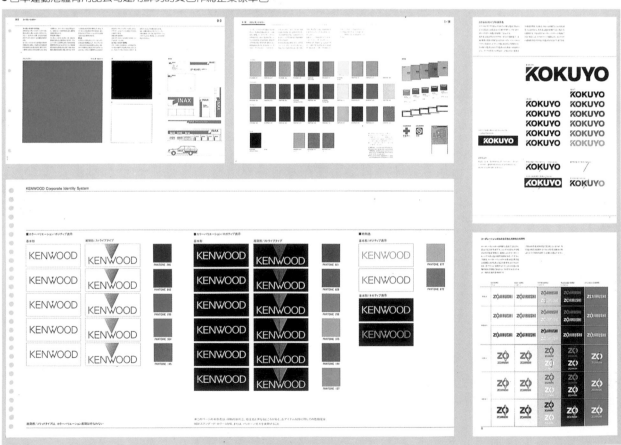

●企業標準色（左上圖）與輔助色系。

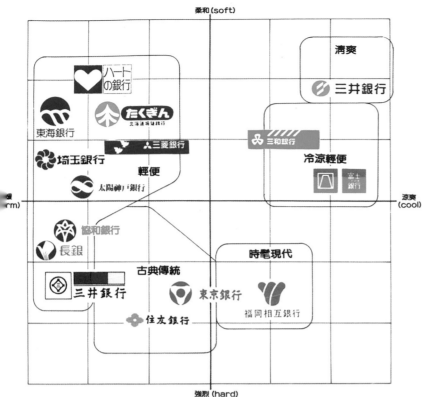

●日本銀行色彩形象尺度表。

●較清爽的色彩形象（三井銀行）。

●以理性的冷色系強調企業的信賴感和穩定性。

●日本各大銀行的金融卡，從中可比較色彩形象的差異。

●以互補色配色強調企業經營理念的活潑與現代感（蕃茄銀行）。

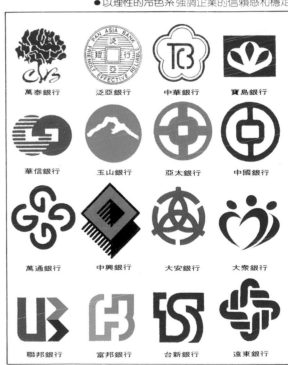

萬泰銀行　泛亞銀行　中華銀行　寶島銀行

華信銀行　玉山銀行　亞太銀行　中國銀行

萬通銀行　中興銀行　大安銀行　大眾銀行

聯邦銀行　富邦銀行　台新銀行　遠東銀行

●國內各銀行的企業標誌。

　　要能引起記憶、配色技巧宜考慮明視度的問題，而明視度現象的發生，可由彩度對比、明度對比、面積對比及補色對比的技巧來達成，當然用色的個性化、特殊化，也常是設計師好用的方法。引起記憶的色相不宜過多，應強調重點色彩，才能方便記憶，尤其在今日各家爭鳴的情況之下，簡潔有力的配色，往往能發揮最大的效果。

# ㈠標準色的設定

　　企業識別的色彩計劃，首先要考慮的就是決定一個以上的色彩，做為企業識別體系主導的顏色，稱之為「企業標準色彩」；隨著企業各種視覺媒體的需要，為了顏色使用方便，必然會產生許多附加的相關色彩，這種擴大應用領域以群集色彩，我們稱之為「企業輔助色彩」。

　　企業標準色彩可以分為兩種形態，即主色與副色，主色的主要功能，在於企業識別的記憶性、

● 標誌之標準色使用規範。

辨識性，並有統合所有企業識別媒體的效用，因此主色不管在明視度或彩度，常可適當的加以強化，尤其商標、標準字體的顏色，往往與主色有最密切的關係；主要的原因是，商標標準字分佈於任何媒體中；而副色則為強化主色的視覺效果而設定的色彩。輔助色的使用，通常因應不同性質的媒體需要而產生，一般的情形，是先以媒體的基本色彩作為依據，再設定若干色彩來協助其發揮色彩的機能；但是要注意一點，輔助色彩的使用，必須配合主色的出現，才能發揮企業色彩最大的功能。

● 亞瑟士體育用品社之標準色、輔助色與色票（方便印刷作業）。

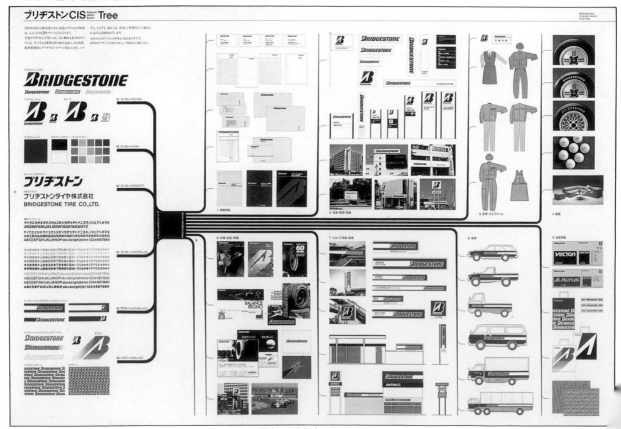

● 由普利斯通（BRIDGESTONE）輪胎公司的企業樹中可看出企業標準色的重要性。

●大榮公司的色彩計劃（部份）。

標準色彩的設定，可以從單色到多色，茲將用色數目多寡的性質分析如下：

①**單一色的標準色**——單色的標準色，容易產生明確有力而強烈的印象，因爲過於強化一個色彩，所以彩度應飽和，明度以中明度以下爲宜。

②**兩色的標準色**——兩色的標準色彩，有對比及調和的組合現象，在色彩的變化上較具個性，運用得當是明視度最佳作法。

●日本各大企業的標誌與標準色之組合搭配。

CIS手冊所附錄的黑白稿及色票，以備印刷作業、施工參考之用。

95

③**三色的標準色**——是最有均衡及調和作用的標準色，很能滿足人的視覺需求，比兩色的標準色更有彈性更具變化。

④**四色及多色的標準色**——過多的色彩易生混亂與缺乏秩序的感覺，但如果充分運用色階變化與多色相調和原理，也常會出現很好的配色。總之，色彩雖多，只要能夠建立統一性、獨立性系統，必然是好的標準色系。

● 多色標準色（美國 Apple電腦公司）。

Warm Gray, and darker　　Warm Gray, and lighter

Black　　Cool Gray, and darker　　Cool Gray, and lighter

● 美國蘋果（APPLE）電腦公司標誌的多色標準色彩是一最佳典範。

● 永豐餘造紙公司的標準色彩（日本傳統色）。

永豐餘

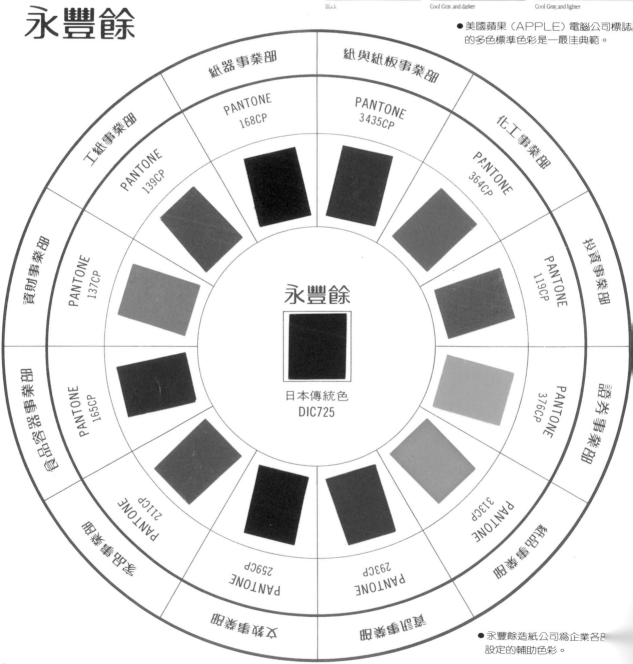

● 永豐餘造紙公司為企業各部設定的輔助色彩。

# (二)標準色設定的原因

一般而言，企業標準色設定的着眼點，不外乎下列三個方向：

①印刷成本與技術性的原因：色彩已在傳播媒體運用上非常廣泛，並涉及各種材料、技術。爲了使標準色的方便管理與精確，在選擇時應注意印刷技術、分色製版合理、盡量切合實際的色彩。此外，避免選用特殊的色彩（如金、銀、瑩光等昂貴的油墨、印料）或多色印刷，導致製作成本的增加。

②企業經營戰略的原因：爲了促使企業之間的差異性擴大，以達成企業識別、品牌突出的目的，而選擇與衆不同，顯眼奪目的色彩。其中應利用頻率高的傳播媒體或視覺符號爲標準，使其充分傳達此一特定色彩，達成視覺纍積，識別反射的行動；並且，可與公司主要商品色彩取得同一化，達到同步擴散的傳播力量。

③企業形象的原因：根據企業經營理念或產品的內容等質，以表現公司的安定性、信賴性、成長性與生產的技術性、商品的優秀性爲前提，選擇表現此一形象的色彩。

由上述三個方向來擇取其一，或考慮三者之間相互的關係，作爲企業標準色的設定方針，選擇具有效益的色彩，作爲企業經營競爭動力。

● 2色標準色。

● 企業在設定標準色前應考慮到印刷成本與技術性的原因。

● INAX公司之包裝設計。

● INAX製陶公司以藍色作爲企業理性、穩定、信賴的表徵。

## ■色彩的感覺

色彩所具有的具體聯想與抽象的情感：

色彩在視覺、聽覺、嗅覺、味覺所引起的聯想和情感，這種種知覺器官的反應，對於色彩的運用與訴求有很大的影響力。

證諸國內外各大企業的標準色，由色彩所引發的聯想及知覺的刺激來歸類適用的業種，可得如下表的歸類：

| 色彩 | 紅色系 | 橙色系 | 黃色系 | 綠色系 | 藍色系 | 紫色系 |
|---|---|---|---|---|---|---|
| 適用業種（符合企業形象或產品內容） | 食品業、金融業、百貨業、石化業、交通業、藥品業、 | 食品業、石化業、建築業、百貨業、 | 電氣業、化工業、照明業、食品業、 | 百貨業、飲料業、金融業、林業、蔬果業、建築業、 | 電子業、交通業、體育用品業、藥品業、化工業、 | 化粧品、裝飾品、服裝業、出版業 |

## ■色彩的聯想與象徵

　　當我們看到某種色彩時，常把這種色彩和我們生活環境或生活經驗有關的事物聯想在一起，稱為「色彩的聯想」，因此聯想的範圍差距並不會太大。

　　色彩的聯想，經常是由具體的事物開始，所以真實的事物成為聯想啟發的要素，但是，如果純由抽象性的思考去面對色彩，將色彩在心理上反應表達出來的這種情形稱之為色彩的象徵。

　　色彩的象徵，往往具有群體性的看法，如白色、大部分都認為其象徵和平、光明、祥和；紅色象徵博愛、仁慈、熱情、霸氣；綠色象徵繁榮、健康、活力。任何顏色象徵的意義，可能因為環境、種族的差異而有所不同，當然所表達的構思一般來說還是需要多數的觀者認同，才能稱得上是好的配色，以下茲將其色彩的聯想與象徵歸納出下列感覺，可依其作為設定企業標準色彩、輔助色彩的參考依據。

| 色彩 | 色相 | 具體的聯想 | 抽象的聯象 |
|---|---|---|---|
|  | 紅 | 血液、口紅、國旗、火焰、心臟、夕陽、唇、蘋果、火 | 熱情、喜悅、戀愛、喜慶、爆發、危險、熱情、血腥 |
|  | 橙 | 柳橙、柿子、磚瓦、晚霞、果園、玩具、秋葉 | 喜悅、活潑、精力充沛、熱鬧 |
|  | 黃 | 奶油、黃金、黃菊、光、金髮、香蕉、陽光、月亮 | 快樂、明朗、溫情、積極、活力、色情、刺激 |
|  | 綠 | 公園、黨派、田園、草木、樹葉、山、郵筒 | 和平、理想、希望、成長、安全、新鮮、動力 |
|  | 藍 | 海洋、藍天、遠山、湖、水、牛仔褲 | 沈靜、涼爽、憂鬱、理性、自由、冷靜、寒冷 |
|  | 紫 | 牽牛花、葡萄、紫菜、茄子、紫羅蘭、紫菜湯 | 高貴、神秘、優雅、浪漫、迷惑、憂柔寡斷 |
|  | 黑 | 夜晚、頭髮、木炭、墨汁、黑板 | 死亡、恐布、邪惡、嚴肅、悲哀、絕望、孤獨 |
|  | 白 | 雲、白紙、護士、白兔、白鴿、新娘、白襯衫 | 純潔、樸素、虔誠、神聖、虛無、廣大 |

# 第十四章 企業象徵圖案

## ㈠象徵圖案的概念

CIS企業識別設計的基本要素中，有一項要素常被靈活運用，在組合上功能頗大，但卻鮮為人知，那就是企業象徵圖案（Symbol Pattern），亦有人稱之為平面設計要素中的「裝飾花邊」。其功能之重要僅次於標誌、標準字、標準色，如能善加組合運用於各媒體中，更能突顯出企業形象之文化特色，強調各基本要素之獨特性和完整性。

但象徵圖案的機能仍屬於附屬要素，與標誌、標準字等基本要素保持著賓主的關係，使其由點的組合表現展開為線和面的造形構成，在媒體傳達上有賓主、強弱的對比，增加對大眾的訴求力。

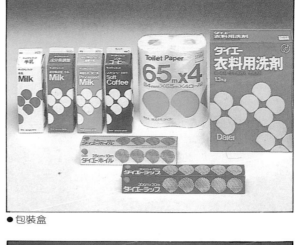

● 包裝盒

● 大榮公司的企業象徵圖案組合範例。

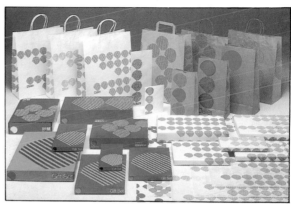

● 包裝袋、包裝紙（大榮公司）。

象徵圖案廣泛的運用於公司各應用設計要素上，由此可知象徵圖案對企業識別的重要性。

象徵圖案一般而言是針對視覺傳達系統所展開的設計要素，常出現於最為頻繁的雜誌稿、報紙稿等平面稿上，其功能可見一斑。然而隨著媒體的不同，空間的大小需適度的修正，這就非完整單一的標誌、標準字所能面面俱到的。而企業象徵圖案又具有下列的機能特性：

① **使企業形象更具訴求力**：利用其高度的襯顯機能補足企業標誌、標準字增加企業形象的訴求，運用象徵圖案中性格的多樣造形與特性，使基本設計的義意更趨完整而易於識別。

② **強化視覺的感受**：由於標誌、標準字屬於較完整、單一的形式組合，經由象徵圖案的中性搭配，不但強化畫面賓主的強弱視覺衝擊，更使視覺產生引導效果，增加了企業親切感與獨特性。

象徵圖案不僅可彌補基本要素設計的運用，與表現不足的消極機能，更有強化企業形象的積極意義；而其特性並非只能達成其一，而不能兼備其它功能。因而設計精密、規劃完整的象徵圖案，可同時達到多項的機能，因此，在講求整體的企業識別設計系統中，其扮演的角色有日益重要的趨勢。

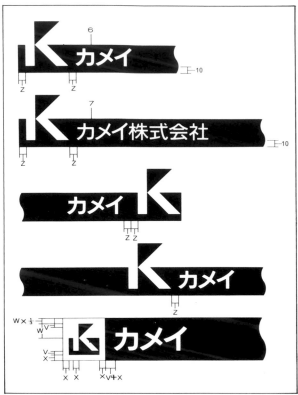

● KAMEI公司象徵圖案組合使用之詳細尺寸規定。

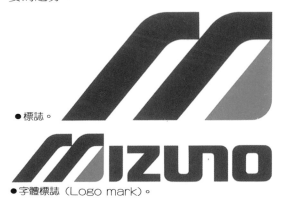

● 標誌。

● 字體標誌（Logo mark）。

● 日本美津濃（Mizuno）運動器材公司之事物用品。

● 標誌和象徵圖案組合使用之模式。

● 標誌、標語和象徵圖案組合使用之模式。

THE WORLD OF SPORTS

● 日販企業集團之標誌。

● 標準字與象徵圖案的組合使用規定。

● 產品包裝。

● 企業標準字體與象徵圖案的組合變形規定。

# NIPPAN

● 企業英文標準字和象徵圖案的組合使用規定。

# NIPPAN

● 企業英文標準字和象徵圖案的組合使用變形規定。

# 日本出版販売株式会社

● 公司全名標準字體。

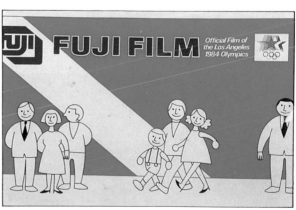

● 日本富士軟片公司的象徵圖案廣泛運用於展示會場、壁面設計、產品包裝、車體外觀及各廣告媒體上，達到了視覺統一的目的。

● 本富士公司象徵圖案之色彩使用規定。

101

▼象徵圖案展開運用之範例（G.U.M.公司）

P.O.P

● 雜誌稿。

● 雜誌稿。

● 雜誌稿。

● 電話卡設計。

● T恤、毛巾、浴巾之應用要素設計。

● 產品包裝。

● 產品包裝。

## (二)企業象徵圖案的設計

　　一般常見的象徵圖案大都以圓點、直線、曲線、三角、色塊、條紋、方塊等造形單純的幾何圖案作為單位基本形。由於幾何圖形本身具有中性性格，可隨對象物的不同，而組合運作出多樣的排列，產生極其多變的形式。尚且可依設計作業上的需求，而加以適度的修正、調整，如增加數量、折曲、漸層……等修改、變化，卻不會影響原有的企業形象。

　　在視覺設計要素中，象徵圖案所具有的機能是彈性的，而且極具強烈的識別性，所以愈是精簡的設計表現，在企業情報整體作戰的經營策略中，愈能發揮強烈、密集的效應。因此具備高度延展性的設計形式，逐漸成為設計作業的方向。而象徵圖案的設計可由兩方面來開發：①由企業商標衍生變化的延展性設計②另行設計出獨立的造形符號。

　　基本造形符號確定之後，需將造形和基本要素展開運用的組合規劃作業。其應用的範圍極為廣泛多變，大多應用在招牌、標幟牌、店面櫥窗、建築景觀或交通工具的外觀設計等較龐大的事物之上，因此，在設計先前的全盤作業，預先資料的蒐集及先行製作完整的規劃，皆是企業形象統一化、標準化的重要工作。

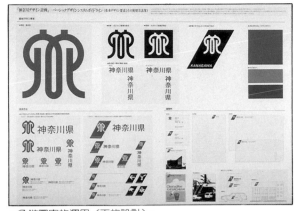
●象徵圖案的運用（面的設計）。

●KENWOOD公司事物用品（線的組合）。

●事物用品。

●包裝袋設計。

●由企業標準字中延展出的象徵圖案。

●包裝設計。

●車體設計。

●包裝設計。

●象徵圖案
（點的組合）。

103

## ■白鶴酒公司象徵圖案的展開

　　為了展開運用，其他配色和圖片中的形狀、標誌的周圍部份都使用公司標準色；亦即為了使用公司標準色而開發出象徵圖案。此圖形仍然維持原有的姿態，以標誌的方向性與飛翔中的觀感為對象而特別設計。無論對直式版面或橫形版面的每一媒體均能適用的情況下，製作很有彈性的變形；且對其所使用的比例和留白大小等，皆設計出一連串的規定。

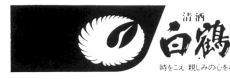

白鶴酒造株式会社

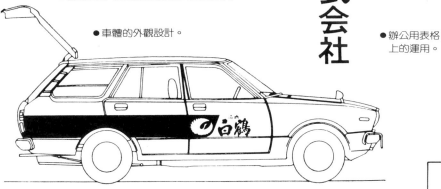

●白鶴酒公司象徵圖案之各式展開型式。

●車體的外觀設計。

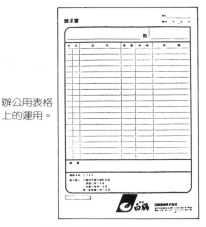

●辦公用表格上的運用。

●報紙廣告稿。

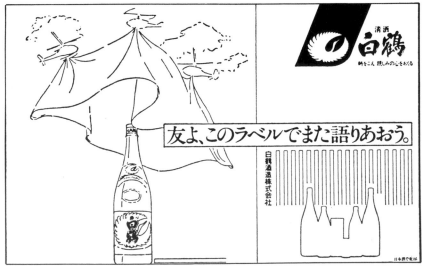

●報紙廣告稿。

●報紙廣告稿。

104

 足利銀行

●象徵圖案的變形。

●企業招牌設計。 ●包裝設計。

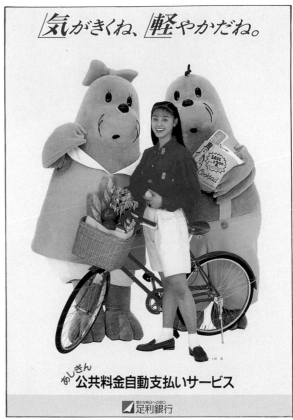

●海報設計。

## ■象徵圖案的變形

　　上述標準字體的基本型態和變形，無論是英文字體或中文字體都已開發。視覺媒體有長、寬不同比率及遠、中、近的距離問題，在此問題下，象徵圖案的體制仍然有意識地強調標誌和標準字體，可以說是CIS中重要的部份。

●森永製菓公司之商標。

●車體外觀設計。

●販賣機上標誌的運用。

# MORINAGA
## 森永製菓株式会社
### MORINAGA & CO., LTD.

●標準字體。

●業象徵圖案與商標的組合規範。

●包裝紙。

●標誌的運用。

KAWATETSU

●川崎製鐵株式會社之象徵圖案是由企業標誌所延伸。

KAWATETSU K ─2

KAWASAKI STEEL K ─3

川崎製鉄株式会社
KAWASAKI STEEL CORPORATION ─4

まっすぐ人の心に向かって ─5

大阪市 信用保証協会

経営のあしたを拓くパートナー
大阪市 信用保証協会

経営のあしたを拓くパートナー
大阪市 信用保証協会 ─4

経営のあしたを拓くパートナー
大阪市 信用保証協会

●象徵圖案與企業標誌（直式組合）。

経営のあしたを拓くパートナー
大阪市 信用保証協会 ─6

●象徵圖案與企業標誌（橫式組合）。

●封面設計（上）、包裝設計（下）。

●資料夾。

●店面外觀。

●信用卡設計。

●招牌設計。

凱聚磁磚
KPT

●凱聚磁磚公司之標誌與標準字之組合。

KPT 凱聚磁磚

●由標誌所延伸的象徵圖案。

# 第十五章 企業造形設計
## (一)企業造形特性與存在意義

何謂企業造形呢？企業爲了強化企業性格、訴求產品的特質，所以選擇適宜的人物、植物、動物等經過設計而成具象化的插圖；再透過平易近人的親和力、可愛造形，以達成攫捕消費者的視覺焦點，產生強烈印象的記憶，而塑造企業識別的企業成功形象。

企業造形設計的題材十分地寬廣，只要具有強烈的個性或明顯的特徵，皆是它涉獵的對象。如歷史人物的忠義精神、丑角的喜感、獅虎的威武、兔子綿羊的可愛、牡丹的富貴、竹子的高風亮節等；企業造形即是以上述人物、動物、植物爲設計的創意點，逐步建立起能具體表達企業形象的企業造形。

### ■企業造形的特性

①**親切感**：企業造形的創意均來自於活潑可愛的人物、動、植物等；所以，在傳達企業情報時，以吸引力、親切感爲出發點的設計，往往最容易達到造形的效果；因此，如何設計出能攫取消費者視覺焦點的企業造形，是設計者應注意的重點。

②**說明性**：企業造形具有說明企業經營理念與產品特性的效果。在設計時，具象化的造形圖案，較之抽象化的標誌、標準字更具訴求力與說明性，因爲企業造形可一目瞭然地傳達企業訊息。

③**多變性**：企業造形的設計並不是單一的，爲了特定的需求，可將表情、姿勢、動態等作多樣

▲▼日本大和運輸將標誌設計爲企業造形，以親切感來引起消費者的注意。

●月曆設計。

●卡片設計。

● 企業造形也可運用徵稿的方式。圖為SUN CHAIN的企業造形展開運用。

的變體設計;所以,較之標誌、標準字等基本要素的組合,更具多變性。

■**企業造形存在的意義**

　　在眾多的企業中,為了建立獨樹一格的企業風格;講求整體設計的企業識別系統,是企業最佳的選擇。企業識別能針對情報傳達的即時性與效率性,作刻意的強調企業固有特色與獨特的經營理念;而企業造形所具有的說明力,自然地在基本設計要素中,更顯得重要。尤其是,有些企業更將具象的企業造形與商標合而為一,使得企業商標的造形更為活潑;因此,為數不少的企業採用富親切感與聯想力的視覺設計,來取代抽象性或中立性的圖案或文字。

　　綜合以上所敘述,企業造形依存在的意義可分成二大類:

①**擁有企業標誌獨立自主的特色**:一般企業標誌皆擁有獨立的抽象性圖案或文字,而企業造形的具象圖案本身也存在著既定的獨特意義;獨特的親切感、說明性與多變性,正是它獨立自主的特色。如日本麒麟(KIRIN)釀酒公司

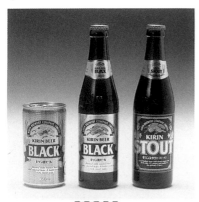

● 日本麒麟(KIRIN)酒業公司以東方傳說中的吉祥動物—麒麟為該企業的標誌。圖為標誌的四種設計形式與應用設計的實例。

● 結合奧運標誌與企業標誌的包裝設計，是產品促銷的重點之一。

的麒麟、法國米其林（Michelin）輪胎公司的輪胎漢、歐斯麥餅乾的微笑臉孔等均屬之。

②**補充企業標誌說明性的不足**：抽象化或中立性的圖案標誌或文字商標，常因為它的造形，而使得消費大眾無從了解起它的企業特色或產品內容。而具象化的企業造形，此時即可運用它的親和力與獨特性，加強消費大眾對企業標誌的說明性。如日本大榮（Daiei）百貨的猩猩、美國麥當勞食品公司的麥當勞叔叔、大同公司的大同寶寶、歌林公司的服務員、各項大型體育競賽的吉祥動物等均屬之。

▲▼職業棒球在國內正方興未艾。圖為日本歐力士職業棒球的企業造形(吉祥物)與展開運用實例。

▲▼爲了突顯各國特殊的文化；每四年一次的奧運會，舉辦國在吉祥物的選擇上，大都以傳說或國家特有的動物爲主。圖爲 1988 年漢城奧運吉祥物—虎多利的各種運動神態。

| Hockey | Judo | Modern Pentathlon | Korean Flag T'aegukki |
|---|---|---|---|
| Rowing | Shooting | Swimming | Basketball |
| Table Tennis | Volleybal | Tennis | Cycling |
| Weightlifting | Wrestling | Yachting | Football |
| Archery | Athletics | Equestrian Sports | Fencing |
| Boxing | Canoeing | Gymnastics | Handball |

# (二)企業造形設計與展開運用

企業造形的最大功能，即在於透過具象化的造形圖案，來說明企業性格或產品特質。所以，在造形的選擇與決定上，企業造形的生命力表現，已影響了企業所欲建立的良好形象。因此，為了設立名符其實的企業造形，在設計之初，即需

謹慎的選擇題材，仔細的分析企業實態、品牌形象、公司性格、產品特質等，逐步的以建立企業形象為準則。

## ■造型設計的方向

一般而言，在設計企業造形前，必須先考慮到風俗習慣的差異、宗教信仰的不同等，以避免日後不必要的困擾。而企業經營的內容，也決定了設計的方向與選擇設計的題材；如體育用品業以充滿力量、動感的動物造形為佳；女性化粧品則較適合可愛的動物，來表現溫柔、典雅的風情萬種等皆是設計時的參考方向。

對於設計前作業已有深入了解後，即可對企業造形的設計走向，做數點的分析：

①**歷史性**：基於人類對傳統風味的眷顧，懷念過去的心理，或標示傳統文化、老牌風味的象徵，企業造形也可以歷史性的創始者、文物來作為設計的創意。如美國肯德基炸雞公司，即以創始者山德斯老先生的肖像，作為企業造形，以彰顯獨特的祖傳秘方。

②**故事性**：從耳熟能詳或家喻戶曉的童話故事、民間傳說中，選擇富有特色、象徵的角色。如日本運動港體育用品公司，選擇龜兔，作為競技的象徵。

③**材料性**：以企業所生產的產品材料或內容作為企業造形的題材，此類造形能具體明晰地說明企業經營的內容，如著名的法國米其林（Michelin）輪胎公司的輪胎漢，是企業經營者將生產的輪胎，予以擬人化而得到的企業造形。

④**特質性**：宇宙萬物，各賦其性；所以，動植物的特質均有著明顯的差異。常見的設計方向是

● 在企業造形的展開運用中，透過不同媒體的傳達，可使企業造形達到深植人心的效果。

● 日本運動港體育用品公司企業造形的變體設計及組合實例。

，企業可就企業實態、公司性格、品牌印象及
產品特質來設計符合企業精神的造形，再賦予
特定的姿勢、動態，以傳達獨特的經營理念。
如大同寶寶活潑可愛的特質、亞瑟士Asics的
老虎、Lacoste的鱷魚均屬之。

### ■設計的題材區分

除了設計的方向外，企業造形的設計題材，
也可得如下的幾類：

①動物：韓國國民銀行的喜鵲、大榮百貨的猩猩
　　、日本運動港公司的龜兔、日本警察署的吉祥
　　物等。

②人物：大同寶寶、麥當勞叔叔、肯德基的山德
　　斯老先生、歌林服務員、星辰表的C寶寶等。

③植物：蕃茄銀行的蕃茄。

④產品：米其林輪胎漢、台塑的普拉士第、瓦特
　　涅斯的釀酒木桶等。

當企業造形決定後，可依企業經營內容、宣
傳媒體的需要，做微笑、跳躍、奔跑的變體設計

● 日本星辰表（Citizen）公司的「C寶寶」企業造形。

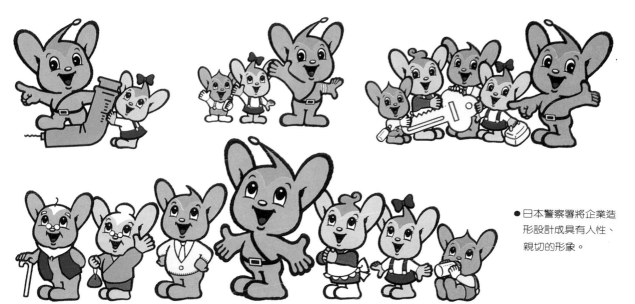

●日本警察署將企業造
形設計成具有人性、
親切的形象。

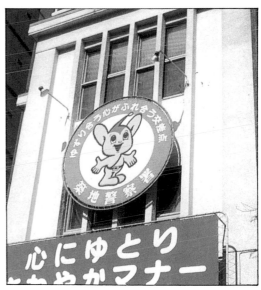

，以強化企業造形的說明性與親切感。而在原形
設計與變體設計均確立之後，必須再依印刷方式
的需要，作線條印刷、網線印刷、彩色印刷的表
現方式，以利不同方式的印刷作業，並掌握印刷
成品的品質。

▲企業造形不單只在平面上做靜態的變化，將造形立體化是近
年來的趨勢。

●蕃茄銀行企業造形展開運用實例。

113

# 第十六章 媒體版面編排模式

　　一般來說，版面編排模式應根據媒體不同的限制範圍，而製作規劃出許多不同的模式，才能符合實際來運用。舉凡國內外略具規模的企業，均重視此種模式的持續使用，除強化消費者對企業的認知和記憶外，並產生堅固的深刻印象；如報紙、雜誌等媒體，必須針對直式、橫式的版面製作出最少二種以上的模式，在各種範圍的媒體廣告中運用。但是，遇到特殊的版面或開數的不同，如三P、半二十P的報紙稿和12開、20開大的雜誌稿或招牌、車體、包裝設計等，就必需根據特殊規格規劃統一識別形象的編排模式。

　　版面編排模式確定之後，要將其統一規定，並繪製結構圖以方便運作。一般的結構圖常見的可分為兩種，一種是**尺寸標示法**：直接標示尺寸多寡，記明各種構成要素（商標、標準字、公司名、標題字、文案內容……）的空間位置。另一種則是**符號標示法**：如以英文字母A、B或X、Y來說明其長度、寬度的範圍距離；此種標示法的好處在於不受版面大小的影響，可直接以符號A、B或X、Y來換算空間上的各種要素的正確位置；簡易方格系統（Grid System）即屬此類的標示法。

　　以下即對國內外各大企業的版面編排模式與方格系統略為介紹，並以實際的廣告印刷稿輔助說明。

●普利斯通輪胎公司之平面媒體、刊物之印刷成品。

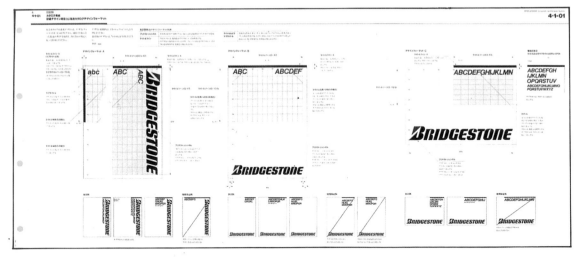

●普利斯通輪胎（BRIDGESTONE）公司之媒體版面編排模式規劃（應用手冊）。

▼媒體版面編排模式（永豐餘造紙股份有限公司）

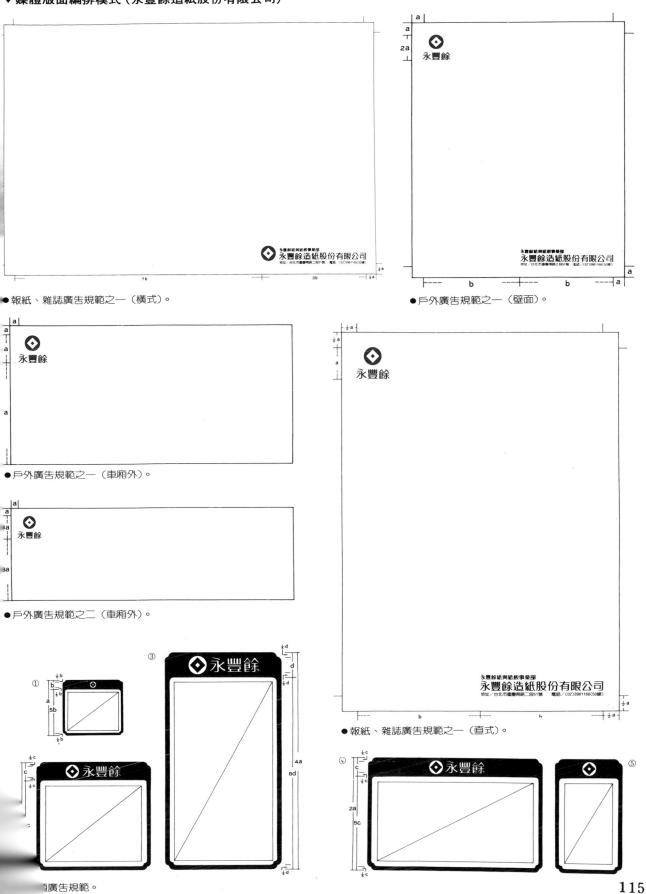

● 報紙、雜誌廣告規範之一（橫式）。

● 戶外廣告規範之一（壁面）。

● 戶外廣告規範之一（車廂外）。

● 戶外廣告規範之二（車廂外）。

● 報紙、雜誌廣告規範之一（直式）。

廣告規範。

神奈川県

KANAGAWA

●月刊封面設計。

●媒體版面編排模式規範。

●各平面媒體印刷成品。

●松屋百貨公司之媒體版面編排模式（印刷成品）。

●MAZDA汽車公司之平面媒體印刷設計之一。　　　　　　　　　　　●MAZDA汽車公司之平面媒體印刷設計之二。

●東京上海火災保險公司之平面媒體設計。

日本生命保險公司之平面媒體設計。

# JAL

●日本航空公司之標誌、標準字。

## 日本航空
## Japan Airlines

●海報設計。

●海報設計。

●海報設計。

●電話卡。

●包裝袋。

●書籍封面設計。

●DM設計。

MITSUI
MARINE

# 三井海上

● 三井海上保險公司之標誌。

三井海上

MITSUI
MARINE

## 海外旅行総合保険
## サービスネットワーク

ワールドワイドに広がる三井海上の海外サービスネットワーク。
海外での事故や疾病などのトラブルにお役に立ちます。

● 封面設計。

三井海上

MITSUI
MARINE

健康生活積立傷害保険（ガリバー）

# GULLIVER
®

改定
93. 4. 1

あなたのフットワークをひとまわり大きくする保険です。

● 封面設計。

refectio, relaxatio, renovatio
The art of rebirthment
The ethic of relaxation
The art of renewal
Mobility in the culture of bathing
and personal hygiene

presented by INAX

世界のトイレ・バスプラザ［エクサイト］

● XSITE公司的標誌。

● 雜誌稿。

平面媒體版面編排設計（印刷成品）。

● 資料夾設計。

# 第十七章 識別設計手冊

## ■設計手冊的意義

　　盡可能使企業的視覺設計標準化，表現出統一的形象向量（lmagine vector），這是CI的基本目標之一。因此，對開發CI設計而言，設計手冊（Design Manual）的編製是必要的；設計手冊不僅決定了企業今後對外的識別形象，也是實際作業時設計表現水準的關鍵。所以，企業在製作設計手冊時一定要慎重其事，使之成為真正適合企業本身的東西。

　　CI設計手冊的內容和種類，會依各企業的情況而有所不同，一般可區分為「基本設計手冊」、「應用設計手冊」兩種；通稱為「企業識別手冊」（Corporate Identification Manual）、「平面設計規範」（Graphic Standard）或「CI設計手冊」（CI Design Manual）等。

## ■設計手冊的編輯形式

　　設計手冊的編輯形式通常有如下數種：

① 「基本手冊」獨立方式：依照基本規定和應用規定的不同，分成兩大單元，以活頁式裝訂，編成兩冊。使用方便，可隨時隨地參閱小手冊中最常使用到的基本規定。在設計的開發方面，儘早歸納基本規定而加以活用，更有助於應用設計之展開。

② 基本設計／應用設計合訂方式：手冊中通常涵括各種設計要素和應用項目，而且多以活頁式裝訂，較易保存。整理基本設計和應用設計的規定，合編成一本，並且以活頁式裝訂。大多數實行CI的企業，都將基本規定和應用規定編輯於同一本手冊中。

③ 「應用手冊」分冊方式：根據應用項目的標準和規定，將應用手冊細分為幾本小冊子。可分別管理種類、內容不同的應用項目，適合規模較大公司採用。

●英國（BP）石油公司的CIS手冊之多，主要偏重於應用項目的製作方法與設計規定。

●美國可口可樂公司從開發實施至作業完成的設計指引手冊，計有六冊之多。

●NTT公司CI手冊分為基本設計及應用設計手冊2冊。

●各公司的CI設計手冊（PAOS公司製作）。

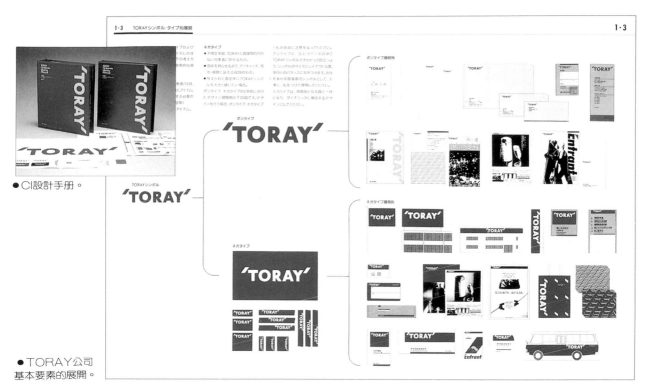

● CI設計手冊。

● TORAY公司
基本要素的展開。

　　此外，亦可將基本規定分編成數冊，或以小冊子形式摘錄基本規定和應用規定的主要部分。爲了達成整體設計統一化、標準化的目標，CI設計手冊不宜過於簡略，以免失去它的應用價值。

　　設計手冊的發行，原則上由公司的經理負責。手冊中所規定的事項等於公司的指示、命令；違反設計手冊的規定，也就是違反了公司業務上的命令。應用CI設計手冊者，依各公司組織的不同而有區別，主要是處理對外企業情報的部門和執行人；例如：宣傳廣告、促銷、總務、材料預約和營業部的負責人和執行者，利用到設計手冊的機會較多，他們常委託那些專門處理企業對外情報的廣告代理商、印刷公司、設計公司等，辦理相關事宜。

　　公司發送設計手冊的對象，主要以上述應用部門爲中心，此外事業部門的員工和各部門負責人，也是手冊的發送對象。設計手冊散發之目的，往往由手冊之體裁來決定；其發行冊數則由上述種種因素決定，手冊中所規定的內容原則上是公司內部的秘密，而不是毫無根據的。此外，設計手冊通常都會加上各種編號，以便統一管理。

手冊中加上編號可方便企業管理。

## ■基本設計規定

　　各公司的基本設計規定，依其CI設計之特性而各不相同；換言之導入CI的企業應根據本身設計系統的特性來編製設計手冊。

　　在此列出最普遍的基本設計手冊的規範，例子如下：

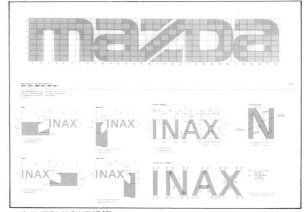

● 企業標誌的詳細規範。

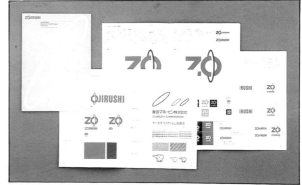

● 基本要素設計完成後應有系統的編輯成冊（象印公司）。

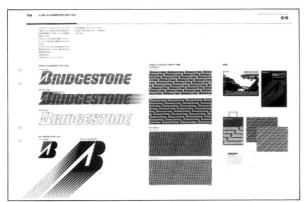

●標誌的變體（普利斯通輪胎公司之基本設計）。

## ■應用設計規定

　　每個公司的應用設計規定，會因基本設計系統的特性、企業的項目構成、主要項目的特性、手冊的使用方法和使用者之不同，而產生極大的歧異；所以，我們很難為應用設計規定下一個統一的定義。手冊的編輯方法，原則上是區分各應用項目的識別原則，每個項目均舉出一個設計代表事例，並且記載了應用實例。

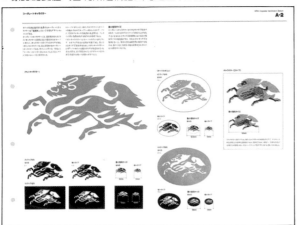

●麒麟啤酒公司標誌的色彩使用規範（基本設計）。

●INAX公司之應用設計手冊。

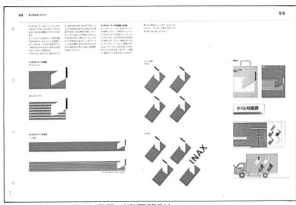

●象徵圖案的變形及運用（應用設計）。

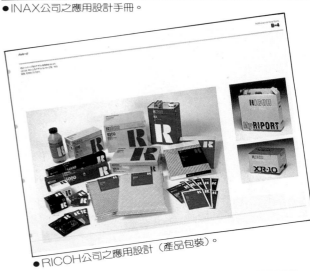

●RICOH公司之應用設計（產品包裝）。

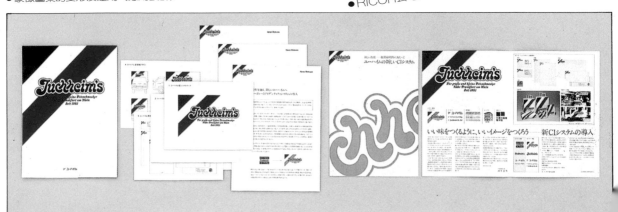

●Juchhcim's公司之應用設計手冊。

▼各企業之應用設計範例

● 各指示招牌字體組合規範（應用設計）。

● 企業室內指示招牌規範（應用設計）。

● 公司制服設計規範（應用設計）。

● 象印公司之戶外招牌、店面外觀及旗幟設計（應用設計）。

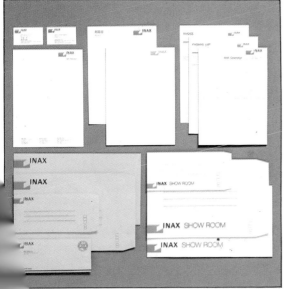

●INAX公司之事物用品設計（應用設計）。

● 日本各大企業之車體外觀設計。

應用設計的編輯形式，主要根據各企業本身的條件而決定。下列是部分應用設計之一般規定——「與標幟符號有關的規定」。

## ■手冊中有關標幟符號部分的應用規定：

①**標幟（Sign）的規定**：手冊的「標幟」（Sign）是指企業識別中的立體企業廣告和設施，在設施內外指示識別性的招牌、標幟牌，皆需將各要素的位置、大小、比例標示清楚，以便製作管理。

②**基本空間（Space）**：為了達到企業商標的視覺認知效果，企業廣告和設施的周圍必須保留適當的空間（關於這個規定，請參照基本設計手冊）。在此所提示的是商標和標準字運用於標幟（Sign）中的空間規定。

③**基本空間（Spacing）的許可限度**：這個規定提示是，當企業的標幟識別無法採用基本空間時，可以容許的限度。標幟（Sign）之適用設計超過容許限度時，必須先與事務部門取得聯絡並接受指示。

④**標幟（Sign）的分類**：可分為a.廣告塔b.建築物之壁面符號c.招牌兩側或直立符號d.門e.辦公室內之指示符號f.工廠內之指示符號等……。

⑤**廣告塔**：在所有項目中，設置於建築物之廣告塔特別具有強烈的視覺認知效果。而企業標幟之使用，以傳達統一化的企業水準為目的；以下所提示的是設計企業標幟的標準。

多面性廣告塔的設計，每一面應儘可能予人相同的印象；視覺認知效果最佳的塔面，可採用英文識別的設計，鄰面則是中文識別；如果是4面廣告塔，可以英文—中文—英文—中文的方式，交互設計。

⑥**建築物之壁面標幟**：建築物壁面標幟的視覺認知性，根據其建築條件、背景和材料，可區分為3種：

a.**遠距離標幟**：安裝在大建築物之壁面，可設於離地10公尺以上的地方；適合平面，特別是沒有其他景物的平面加上強而有力的設計，將公司的商標和標準字加工，直接設計於建築物壁面亦可。當建築物的背景有圖案或色彩時，基於基本空間（Spacing）的規定，可利用企業標幟的展示板。此外，在遠距離標幟中，其設計樣本之上下高度也必不可低於公尺以下（視覺設計手冊的有關規定而定）。

b.**中距離標幟**：設在廣濶道路對面之建築物壁面，容易被注意到，以裝置於離地3～10公尺高的地方為原則。

c.**近距離標幟**：站在建築物前面也看得到的符號，以裝置在離地約3公尺以內的地方為原則。

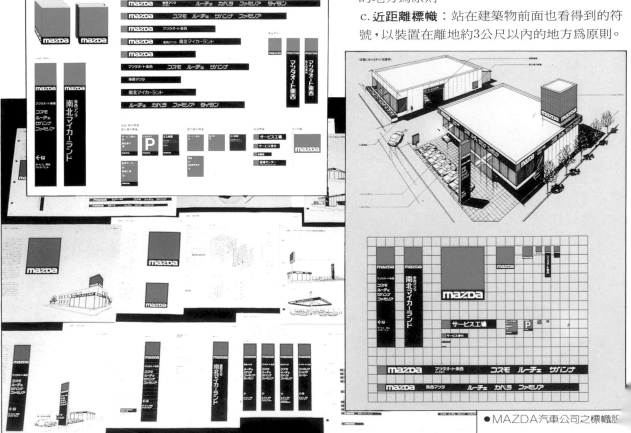

●MAZDA汽車公司之標幟設

由上述之企業應用設計要素可知，於CI的設計作業前，應作先前的企業應用項目的調查，應用設計項目的種類往往因企業不同的需求而有所異，才能發揮設計手冊的實質功能。

● 日本各大企業之標幟設計（PAOS專業設計公司製作）。

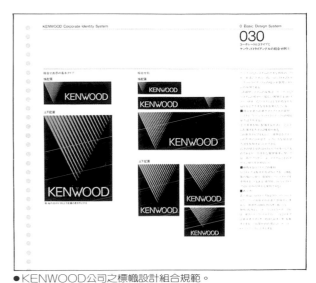

● KENWOOD公司之標幟設計組合規範。

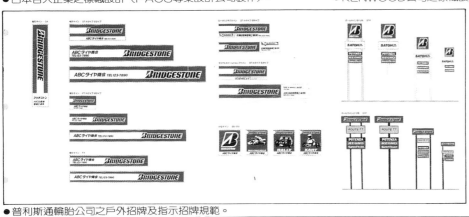

● 普利斯通輪胎公司之戶外招牌及指示招牌規範。

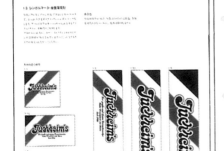

式、橫式招牌設計規範。

● 象徵圖案之組合多運用於企業標幟上，因此需詳細的說明運用之規範。

▼企業標幟使用範例（普利斯通輪胎公司）

● 店面招牌及指示指牌。

● 公司外觀設計。

● 廣告塔。

● 招牌設計。

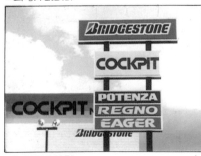

● 指示招牌設計。

● 壁面設計。

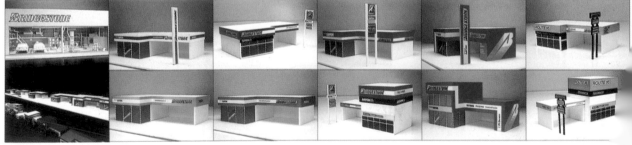

● 標幟設計之提案模型。

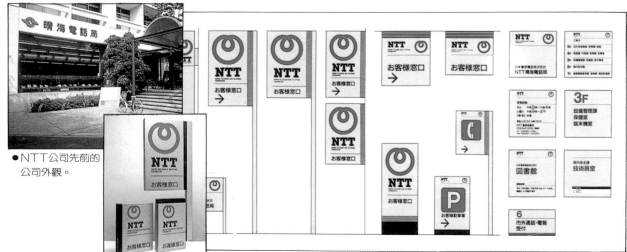

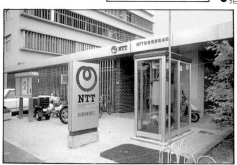

●NTT公司先前的
公司外觀。

●指示招牌的設計規範。

●指示招牌運用實景。　　　　　●指示招牌運用實景。　　　●指示招牌運用實景。

●NTT公司之企業外觀規劃實景。

# 第十八章 CI手冊發表與管理

## ■對內發表CI的意義

對公司內部的員工作一次完整的說明，使他們瞭解公司導入CI的主旨。員工不僅是傳達公司形象的媒體，更是真正影響公司的人，如果在CI發表時期，內部員工發生了下述反應，公司就必須重新檢討、調整腳步了。

(1)根本不知道CI是什麼東西。

(2)完全不知道公司的CI對手是誰。

(3)不清楚公司所制定的新理念，也毫無心得。

(4)不瞭解公司發表CI的目的、過程及其重點運作。

(5)對公司的CI進展感到疑惑時，不會想去探討。

(6)當外人詢問公司的CI計劃時，不知該如何說明。

(7)對於公司的新標誌、新識別，一點也不熟悉，也不覺得有什麼好。

(8)無法理解CI與自己的日常生活有什麼關連。

(9)沒有認真考慮識別結構，對新設計之推廣法也存疑。

(10)最初，公司並沒有認真考慮是否導入CI，甚至想用其他方法來取代它。

如果公司內部出現了上述反應，即使公司對外的CI發表會收到宣傳效果，但在實際的運作過程中，仍會產生許多問題。因此，公司應該具備一個新觀念——將公司的發展以及發表會的背景等訊息，先傳達給內部員工，然後再對外發表CI。

## ■對內發表和公司未來發展方向的內容

為了讓員工瞭解公司對內發表的重要性，以及公司未來的發展方向，應對員工說明下列事項：

(1)訂出對外發表CI的日期。

(2)公司員工應該對CI具備基本的認知程度

(3)CI有助於革新公司的發展方向、改善企業形象。以公司本身的立場而言，……（略）；基於上述理由，因此要實施CI。

(4)公司員工的言行舉止，必須秉持「員工決定企業形象」之自覺。公司的企業形象是由每一個員工所共同形成的；亦即員工決定企業形象的良窳。因此，員工的日常活動與CI有直接的關連。

(5)員工應瞭解並接受公司推行CI的計劃、公司對CI的期望及實際作業的過程、結果。

(6)詳細說明新企業理念的內容。

(7)詳細說明新的企業標誌，瞭解公司的新標誌，並產生情感上的認同。

(8)企業的外觀形象和識別形象之重要性，公司全體員工應嚴格遵守識別系統的設計。

## ■公司內部員工教育

如何提供有效的情報，使全體員工在短期間內瞭解CI的內容和成果，光是針對職務方面作口頭或書面報告，並不能達成預期效果；尤其是規模較大的企業組織，情報的有效傳達更是不易。

●3M公司發表CI的新聞廣告。1981／4月17日。

●星電器製造株式會社CI發表的新聞廣告。1980／10月1日。

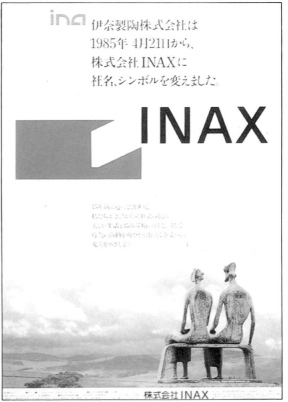

●CI新聞廣告。

● CI新聞廣告／東日本旅客鐵道株式會社／1987 年 4 月。

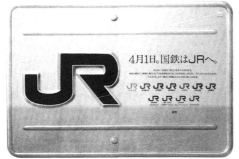

● CI新聞廣告／東日本旅客鐵道株式會社／1987 年 4 月。

因此，對於公司內部的員工教育，必須多加策劃考慮，積極展開公司內之啓蒙運動；以下即是內部教育所可能運用的用具或媒體，當然其種類、數量不只這些，重要的是訊息（Message）及傳遞方法，尤其須時刻意識到：唯有施行確實而有系統的內部員工教育，才能達到眞正目的。

公司內部員工教育所應準備的事項如下：

① 廣告說明書：這份綜合性的說明書，必須包括公司導入CI的背景、經過，以及新制定的企業理念和企業識別；每一位員工均分配於某一部門，召開說明會，作CI導入內容的說明。

② 內部員工教育用的幻燈片或VTR：公開舉辦說明會。利用視覺效果，例如AV（視聽）工具等，說明公司有關CI導入的背景、經過、新制定的企業理念和識別。

③ 利用「公司會報」或「CI消息」之類的公司內部媒體：利用公司現有的媒體，來傳遞情報、提示說明等。利用這種媒體的最大優點，是能將員工本身的反應和意見簡潔地記錄下來。

④ 員工手冊：編印說明公司新理念、新企業標誌的手冊，讓員工可以隨身携帶。

⑤ 公司內的宣傳海報：在海報中提出改革的口號，讓員工有心理準備，提高員工士氣。除了海報，尚可利用徽章、帽子、髮飾、展示板等，機動性地展現CI的飛躍和變革，增進視覺效果。

## ■對外發表CI的目的

當CI計劃順利地推行，展開新設計和設計系統的開發後，下一步就必須考慮對外及對內的發表CI了。在對外發表方面，應該在公司改變形象，特別是變更公司名稱等重大事項時，就儘早向外發表。公司必須明白揭示變更的主旨，對有關人員展開訴求，明確地表示導入CI的意圖，以及公司改革的決心。

對外發表的目的，除了明確地傳達公司的CI主旨外，並且能加強全體員工的自覺與決心，使公司上下每個職員早日熟悉新的指示並牢記於心，作爲一種自我更新的契機。如果公司能確認這些重要的目標，作爲活動前提，就可以擬定有關對外及對內發表的具體行動計劃。

● 朝日啤酒發表CI的新聞廣告。　● 東麗發表CI的新聞廣告。

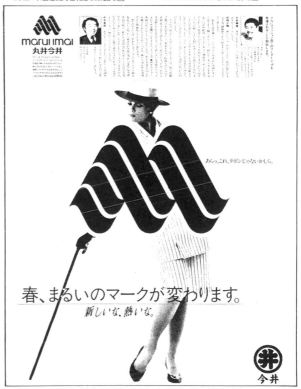

● CI新聞廣告丸井今井百貨公司／1985 年 1 月 11 日。

## ■確認對外發表的方針

公司應確認對外發表的基本方針，並以此基本方針爲基礎，才能確定對外發表的訴求對象和預定的目標。因此，徹底明瞭公司對外發表的目的後，就可以決定訴求的方法、手段，以及訊息傳遞的基本概念。以下是發表前應確認的事項：

① **發表的基本意義**：公司對外發表導入CI的成果，具有何種意義？公司在擬定行動計劃之前，應再一次回到起點來確認「對外發表」的基本概念。公司對外發表的內容爲何？（新的企業標誌、或新的公司名稱、新的設計系統，或者是CI的總合成果、新氣象等）。

② **對外發表的日期**：確認發表的意義後，公司再決定發表CI的日期。如果涉及變更公司名稱等必須辦理法律手續的情況時，就應將這方面的考慮列爲優先。

③ **發表的基本形式**：正式的發表形式，例如舉行記者會，或者舉辦新產品的發表會等，這類商業氣息較濃的活動。

④ **訴求對象和發表活動所達成的效果**：具體規劃各個訴求對象。公司對外發表的訴求對象是誰？如何傳達？如何造成認同效果？這些事項都必須仔細地加以考慮。

⑤ **主要的媒體**：考慮上述訴求對象和效果之間的關係，再決定發表時所利用的媒體、訊息傳遞的工具。

⑥ **其他主要的對外活動**：對外發表CI的同時，如果舉辦其他活動或營業方面的宣傳、傳達活動等，也要事先加以規劃。

## ■規劃對外發表的媒體和手段

根據上述事項而確立基本方針後，公司便可針對訴求對象的不同，制定對外發表的媒體和方法。

① **一般消費者／商人**：新聞廣告（一般報紙和經濟性報紙）、雜誌廣告（經濟性雜誌）

宣傳變更公司名稱後，希望大眾知道公司的新名稱。隨著公司名稱的改變，希望大眾知道公司的營業範圍亦有所擴張；利用發表CI的機會，讓大眾瞭解公司決意革新的作法。

② **中盤商／批發商**：郵件廣告（問候、寒喧式）、直接訪問（名片、公司產品的簡介）

闡明變更公司名稱、統一和轉換新商標的主旨。讓他們瞭解並且接受公司導入CI的作法，對於識別系統一時的混亂或不適應之處，請他們給予最大的協助；尤其對於各販賣店，應積極地表明更新識別系統的動機和意願。

③ **股東**：郵件廣告（問候、寒喧式）

闡明變更公司名稱、統一新商標的主旨。讓他們肯定並且信任公司導入CI的作法，對公司的遠景抱持強烈的希望

④ **傳播界的相關人士**：記者發表、提供給傳播界的畫面資料、發佈新聞（News Release）

公司所實行的CI有其獨特以及充實的內容，而且具有被報導出來的新聞價值；儘量利用宣傳廣告，使社會大眾逐漸瞭解公司的CI政策。

⑤ **其他關係者**：郵件廣告、直接訪問闡明變更公司名稱、統一新商標的主旨。對於公司之CI，採用具有好感的正面方案，有關公司日後的一切活動，請他們給予最大的配合、協助。

● CI新聞廣告／富士產經傳播集團。

● 施行CI宣傳活動所使用的電視廣告。

## ■設計手冊的管理／維護

　　各企業實現CI計劃後的處理方式，決定了該企業之設計手冊的綜合管理部門和管理方法。例如：設置CI專門部門，或由公司某舊有的部門負責CI的管理業務；而負責管理CI業務的部門，最好也兼任CI設計手冊的綜合管理和維護工作。

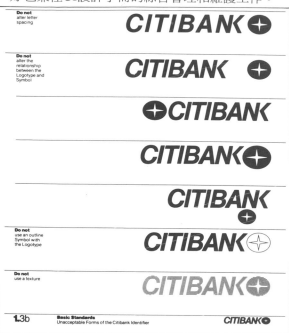

●CITIBANK禁止使用的範例。

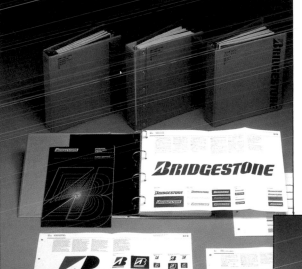

設計手冊應分類規劃或分冊管理（普利斯通輪胎公司）。

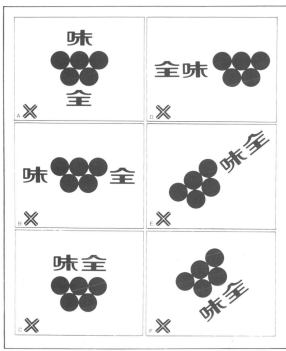

●味全公司標誌標準字組合的錯誤範例。

●日本聲寶企業標誌使用錯誤範例。

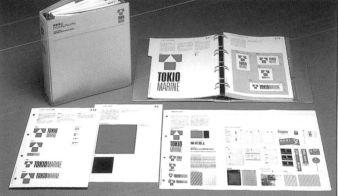

●單冊設計手冊（東京海上火災保險公司）。

即使是設計手冊中所明確列出的規定，也常產生解釋、判斷方面的迷惑，甚至採取錯誤的施行方法。因此，CI的管理部門必須針對種種實例，作出適切的判斷，指導、管理全公司正確使用設計手冊的方法。在推展CI的過程中，如果出現設計手冊裡沒有列舉的要素，就必須制定新的設計用法和規定；這時，CI管理部門應根據公司的需要，慎重檢討後再增訂新規定，並給予判斷指示。在能力範圍內，最理想的作法是找負責CI設計開發的設計師商談，共同制定出設計手冊中的新規定。此外，在增補設計手冊時，新頁數的印刷、

散發和已經散發出去的舊手冊，必須給予追加的指示和連絡。

不可避免的，設計手冊中的規定可能會產生不合實際需要、適用項目的規定不合理等情況，這時就應該修改手冊中的規定，然後連絡手冊的發送對象，指示指改後的內容。

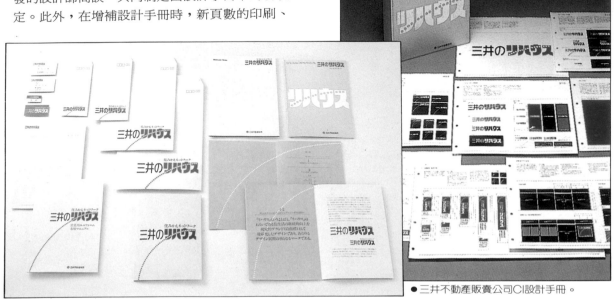

● 三井不動產販賣公司CI設計手冊。

● 依設計手冊製作印刷後的事物用品。

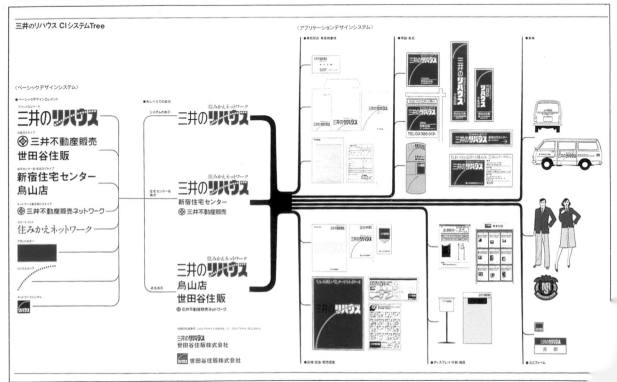

● 三井不動產販賣公司企業樹。

# 實例篇

# 永豐餘企業
# (YUEN FOONG YU)

**將象徵中國傳統精神的方與圓組合，有四海之內獨我維揚之氣勢。**

**開發作業開始**：1987年
**CI導入年度**：1989年

在1987年時，永豐餘為了因應多角化、國際化的需求，並考慮企業長期發展的適用性；基於「天地圓融，放眼世界」的理念，而發展出新的企業標誌與企業識別系統（CIS）。

企業標誌對外代表公司形象及企業精神，對內則象徵全體同仁的向心與認同。是故，永豐餘企業的「外圓內方」標誌，將適用於永豐餘企業本體，亦適用於所有永豐餘的關係企業；其標誌代表的意義有：

(1)天地圓融，放眼世界的國際化經營理念，並與企業之傳統與歷史相連結。

(2)方與圓的組合象徵中國傳統精神：天圓地方、無所不包，無所不容，與「外圓內方」處事待人的道理一貫相通，並有四海之內獨我維揚之氣勢。

(3)標準色為紅色，表徵永豐餘誠意正派的經營作風，也代表熱忱、光明與活力的企業本質。

而CIS的導入方式，則採階段式，自1987年1月1日至1988年12月31日，先於企業內部的中高管理層試行演練、修訂，依實際應用項目之急緩程度，排定先後逐項導入。到了1989年元月始分段逐步實施，經由視覺的統一，再昇格為內在的認同，以確立永豐餘企業體內外合一、熱忱精神、樸實正派的企業特質。

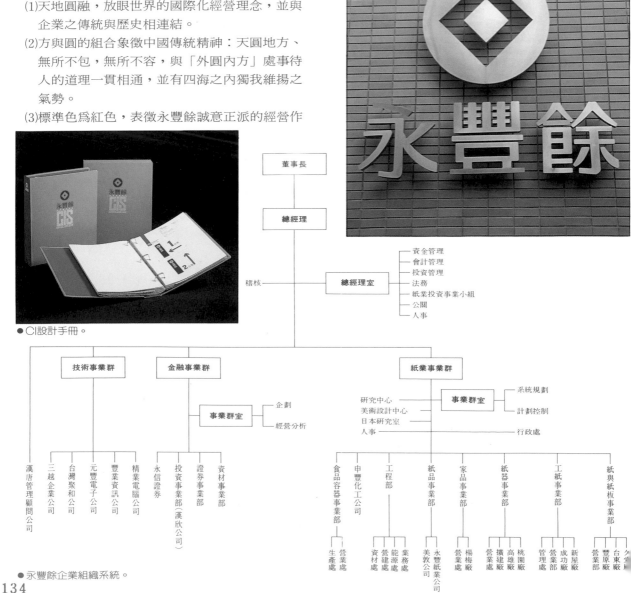

●CI設計手冊。

●永豐餘企業組織系統。

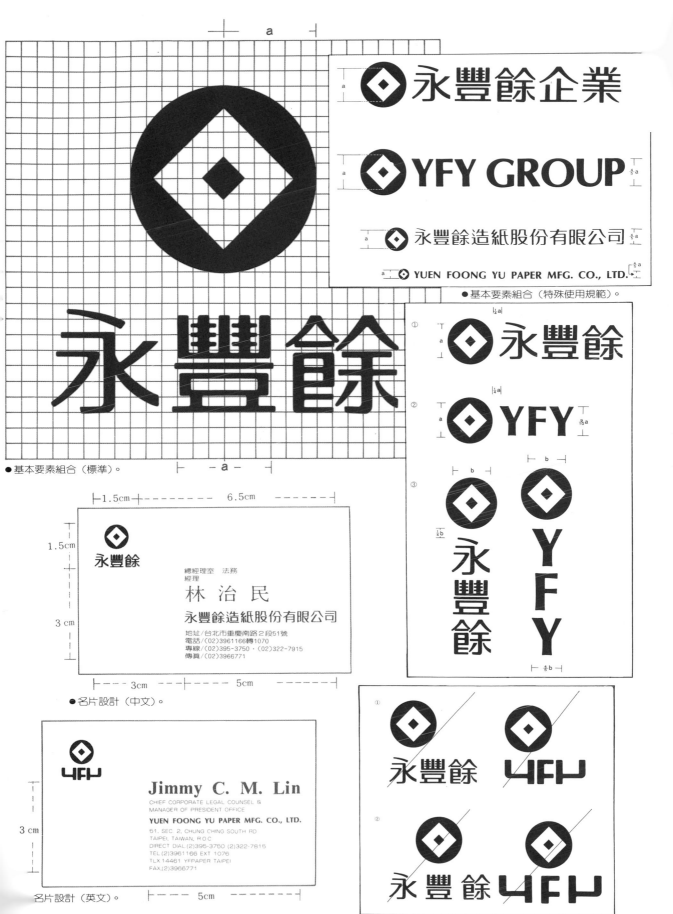

永豐餘企業

◇ YFY GROUP

◇ 永豐餘造紙股份有限公司

◇ YUEN FOONG YU PAPER MFG. CO., LTD.

● 基本要素組合（特殊使用規範）。

① ◇ 永豐餘

② ◇ YFY

永豐餘

● 基本要素組合（標準）。

總經理室　法務
經理

林 治 民

永豐餘造紙股份有限公司

地址／台北市重慶南路２段51號
電話／(02)3961166轉1070
專線／(02)395-3750・(02)322-7915
傳真／(02)3966771

● 名片設計（中文）。

Jimmy C. M. Lin

CHIEF CORPORATE LEGAL COUNSEL &
MANAGER OF PRESIDENT OFFICE

YUEN FOONG YU PAPER MFG. CO., LTD.

51, SEC. 2, CHUNG CHING SOUTH RD.
TAIPEI, TAIWAN, R.O.C.
DIRECT DIAL (2)395-3750 (2)322-7815
TEL (2)3961166 EXT 1076
TLX 14461 YFPAPER TAIPEI
FAX (2)3966771

名片設計（英文）。

● 基本系統組合（錯誤規範）。

135

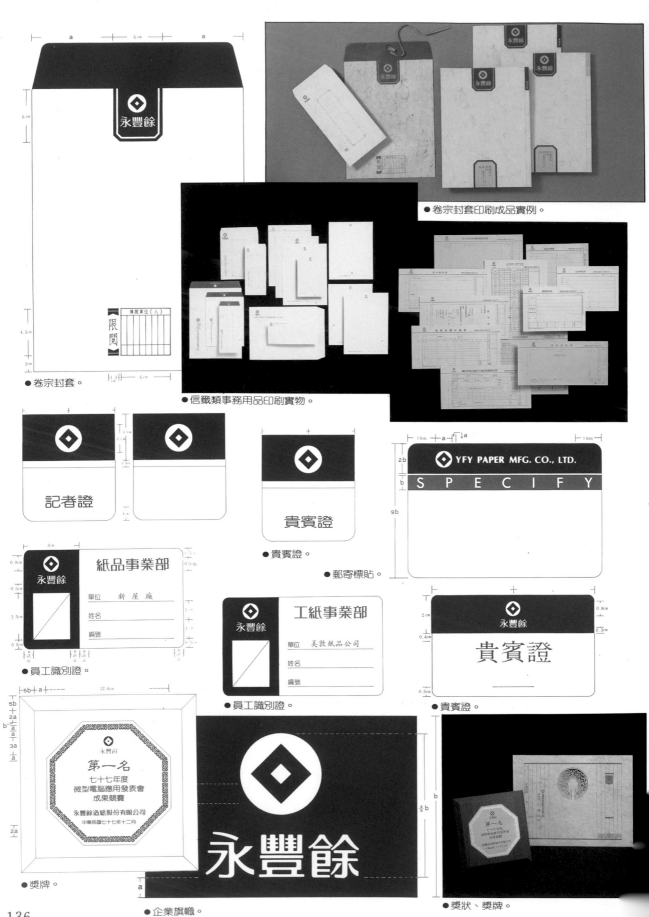

● 卷宗封套印刷成品實例。

● 卷宗封套。

傳閱單位（人）

限閱

● 信箋類事務用品印刷實物。

記者證

貴賓證

● 貴賓證。

YFY PAPER MFG. CO., LTD.

S P E C I F Y

● 郵寄標貼。

永豐餘　紙品事業部

單位　新屋廠

姓名

編號

● 員工識別證。

永豐餘　工紙事業部

單位　美敦紙品公司

姓名

編號

● 員工識別證。

永豐餘

貴賓證

● 貴賓證。

永豐餘
第一名
七十七年度
微型電腦應用發表會
成果競賽
永豐餘造紙股份有限公司
中華民國七十七年十二月

● 獎牌。

永豐餘

● 企業旗幟。

● 獎狀、獎牌。

●月歷、卡片設計。

●杯組系列設計。

●紙杯、邀請卡。

●產品外箱設計（一般型）。

●包裝袋及事務用品。

●包裝紙。

●包裝袋（手提袋）。

永豐餘造紙
台中分公司

● 招牌。

辦公大樓

新屋廠15公里
楊梅廠
3 公里

● 戶外指標（一般使用）。

1公里

2公里

● 戶外指標（特殊環境使用）。

新屋廠15公里
楊梅廠
3 公里

1公里

● 室內展覽會場規範（外觀）。

● 戶外指標（支架與指示牌之比例）。

138

● 標準色色票。

● 各種不同大小的商標（印刷完稿用）。

● 領帶、徽章、領夾（從業人員形象）。

● 交通工具（客貨兩用車）。

# 裕隆汽車（YULON）

**本著關懷人的「人本精神」，藉著推廣環保及藝文與公益活動，進而提升國人的物質及精神生活上的水準。**

**CI導入年度**：1992年

對於一個深具歷史傳統的企業而言，如何成功的自我轉型，適時地凝具員工向心力，重塑企業精神，是一個嚴肅的考驗。四十年，對一個企業來說祇是一個從無到有的成長初期階段而已，但是在台灣，對四十年卻特別重視。每一個階段畢業便是另一個階段的開始，在1992年時，裕隆CIS適時的推出，將有助於結合全員建立企業共識，為企業的發展，投注新的精神能源。

為了延續「YUELOONG」所包含的文化歷史自信與使命，進而表明銳意革新求變，對未來充滿旺盛企圖心，所以將英文名稱更改為「YULON」，為躍昇國際舞台的有力語言做準備。而企業標誌的「Y」「L」組合變形，更有穩重中有創新，紮根台灣、放眼國際的裕隆精神。關於企業標誌所代表的意義有：

(1)粗線條的設計，在三度空間與平面設計的平行發展中，呈現強烈的立體感，用以標誌裕隆在汽車工業中，獨特、穩重與安全感。

(2)由低而高、步步高昇的三度空間所顯示的層次感，蘊含了自小而大的圓滿歷程，象徵裕隆汽車永無止境的求新求變、邁向未來的企業動力。

(3)顏色的選擇以活潑、生動的紅，搭配明亮、開拓的藍，明白的昭示了裕隆誠懇、專業，兼顧技術與藝術的人性色調。

裕隆為因應外在環境趨勢的轉變及內部發展策略的調整，將經營理念由「認真、主善、完美」修改為「創造企業繁榮、追求顧客滿意、貢獻社會福址」以符合公司未來的經營方向。而CIS由裡到外，更展現一種企業文化的新時代感，有助於轉換社會以及消費大眾過去對裕隆的刻板印象，並且正面促成裕隆今天主動、創新，全面要成為國際品牌的積極形象。

裕隆舊商標引領的產品，在打開國際市場上遭遇了若干的困難，所以唯有設計出具有「國際觀」的品牌形象，與高品質的產品，當能在國際市場中爭得一席之地。短期的目標，希望能達到經營理念的重整、視覺識別的重整、產品線的更新；長期則是企業形象國際化、創新的永續經營。

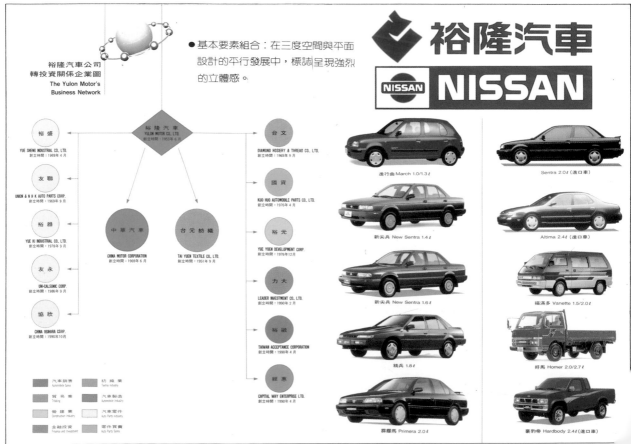

② VI (Visual Identity)

YULON

關於英文名稱

YULON

● 「YULON」為原「YUE LOONG」簡化而來，目的在於除了延續「YUE LOONG」所包含的文化歷史自信與使命，進而表明銳意革新求變，對未來充滿延盛企圖心，躍昇國際舞台的有力語言。

●基本要素組合。

●變體設計。

高秀枝
總經理室公關企劃推動組

............................................

裕隆汽車製造股份有限公司
台北市敦化南路2段2號13樓
TEL.02-7551515 EXT.751
FAX.02-7078973
統一編號：03489200

Shaina S.J. Kao
Presidential Staff

............................................

YULON MOTOR CO.,LTD.

13Fl.NO.2,Sec 2,Tun Hwa South Road,
Taipei, Taiwan, R.O.C.
TEL.02-7551515 EXT.751
FAX.02-7078973

●名片設計。

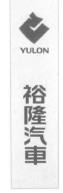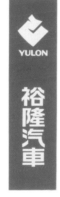

●直式標誌設計。

▲▼裕隆公司各類出版品。

●包裝設計。

◀在92年時，裕隆發出第一班藝文列車，首開民間企業大手筆主導藝文風氣之先河。

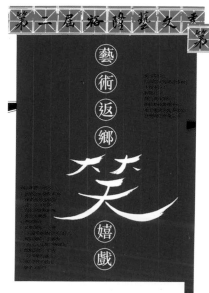

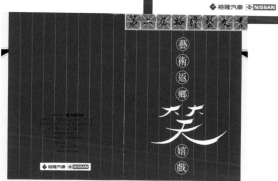

●展示設計。

●無論是全面嶄新的CI，或是一連串裕隆主辦的藝文活動，環保元年……在在顯示出裕隆對企業生命的新期許。

●公益海報。

●營業所外觀設計。

● 平面設計。

潮流在變,汽車在變,整個世界都變得MARCH起來了!

● 平面設計。

● 產品型錄。

MARCH 不只是 MARCH

▲▼裕隆汽車歷年來的廣告設計,均維持一定的水準,並屢次在時報廣告金像獎中得獎。

第一部車就買 NEW SENTRA 之必要

# 麒麟啤酒 （KIRIN）

邁向明天的食品企業——啤酒系列

**開發作業開始**：1982年
**CI導入年度**：1984年

日本麒麟賣酒株式會社（以下稱麒麟啤酒）以「品質本位」、「堅實經營」的基本經營理念來拓展啤酒事業，並於1982年成為日本食品業界，第一家突破營業額1兆日元的企業。

西元1980年PAOS公司接受麒麟生啤酒的啤酒桶開發設計企劃案委託後，開始對各啤酒公司的廣告趨勢及各公司策定開發計劃的啤酒圖案加以檢討。隨後以開發概念，把新產品定位為具有高資訊價值商品並以麒麟啤酒的獨特性為主要訴求目標。這些均是以「參考古老性，創造新產品」為方針，基於此方針，重新來評估基本要素及設定設計方向軸和包裝設計所使用的規定，以及創意的定位等總合案的提案。1981年在開發罐裝啤酒的包裝設計時，以先前設計開發的啤酒桶研究為基礎，把啤酒桶和標籤的設計分成兩極化，並深度的進行，推出麒麟啤酒為整合性啤酒的設計。

1981年在明確決定整個啤酒事業的方向性之後，就開始著手進行以各商品設計為目的的啤酒BI開發，從研究啤酒市場構造、形象結構，以至到問題的整理，來設定溝通觀念，策定以SCRM為核心的預防醫學行銷戰略學說。然後訂定出利用商品、事業、企業結合成以個性為目標的啤酒BI體系的設定，並依此假設加以進行開發，建立罐裝標籤（大、中、小）的開發，及提升形象系統的體系，重新評估基本要素，以品牌標誌為中心，來謀求整個麒麟啤酒的整合性；同時，建立在促銷戰略上和經濟對應的BI系統。

把麒麟啤酒做為事業經營的中心，對外食、種苗、醫藥等分野，積極進行多角化經營。並隨著企業的擴張發展，建立超越啤酒形象的新企業

キリンビール株式会社
KIRIN BREWERY CO., LTD.

●麒麟酒業的標誌—麒麟，富有強烈的東方色彩。 　●變體設計。

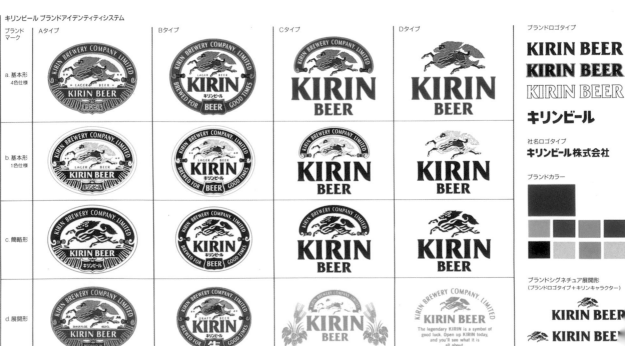

●麒麟酒業共有四組商標識別系統，對於包裝設計上的選擇非常實用。

●企業識別手冊。

●業務用品：名片、信箋類。

●年度報告書。

●麒麟酒業各類出版品。

●立牌。

形象，1982年12月CI開發計劃開始長期經營，並展望為了成為以「啤酒為核心，對富裕生活有貢獻的企業」，PAOS建議將創業以來的企業理念「品質本位」、「堅實經營」加上「價值的創造」。

　　1984年引入CI時，PAOS為了訴求新企業形象，展開了公司新產品、廣告、文具類基本圖案設計。這些設計中，成為企業形象統一核心的是公司標誌「KIRIN」和麒麟的特性，總公司及所有分公司建築內外的看版、標幟，一直到徽章、手提袋都展開設計。此外對公司職務的簡介及有關公司的CI展也巡迴各地舉行。

　　麒麟賣酒株式會社開始發售具有麒麟風格瓶裝的啤酒，是起於1888年。從此以後，模仿中國傳說上聖獸「麒麟」為標籤的麒麟啤酒，經一世紀後被繼承下來。1988年5月迎接麒麟商標誕生滿100年時，為對各界表示感謝，以及表現公司今後可能性商標，於是1988年「商標誕生100年」的象徵標幟出現。這時PAOS和麒麟啤酒的企劃無間業已展開合作，但在「商標誕生100年」表現標幟和聲明「世界商標」的提案決定後，製作了使用基準書，再依此基準書製作包裝及各種紀念商品。

● 包裝設計。

# KIRIN

● 1988年麒麟酒業百年慶所推出的系列包裝設計。

　　1987年末到1989年初，麒麟啤酒為了整合商品，作了集中的新產品開發，同時PAOS也開始作業，相繼製造新產品；使近年來「Dry Beer」、「allmalt Beer」等新領域的快速成長。但在根本上，是為對應消費者嗜好的多樣化，PAOS公司把高達七品種的新產品，配合個別的觀念和對象，並且考慮麒麟啤酒既得價值的正式感，來開發包裝圖案。

　　從1984年4月到1988年11月所出售的「Half & Half」、「Fine Draft」、「Cool」等具個性包裝圖案及衝擊力的啤酒，其所顯現的商品名稱及麒麟特性，就是為了和已往麒麟啤酒有所不同而設計的。1989年初依照啤酒的稱呼，將其標籤表記從「麒麟啤酒」變為「麒麟瓶裝啤酒」。同時為配合4種新產品陸續的出售，PAOS也開始設計啤酒用馬克杯及紙杯等新產品的圖案。直到以後，啤酒事業部仍繼續進行VI的開發作業

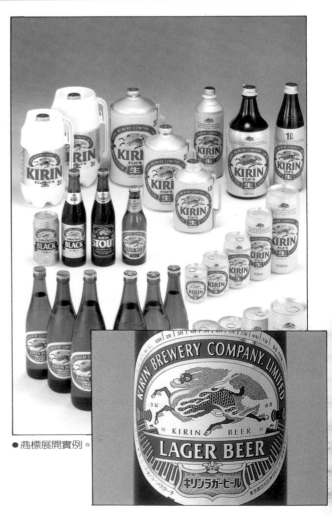

● 商標展開實例。

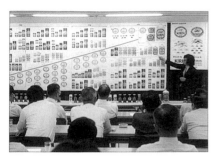 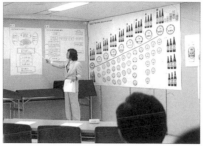 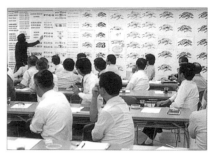

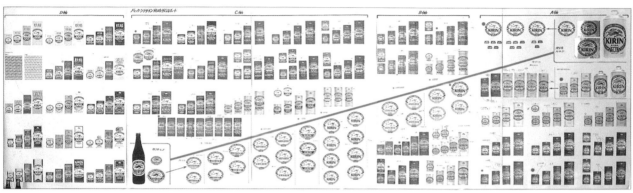

● 包裝設計提案展開。

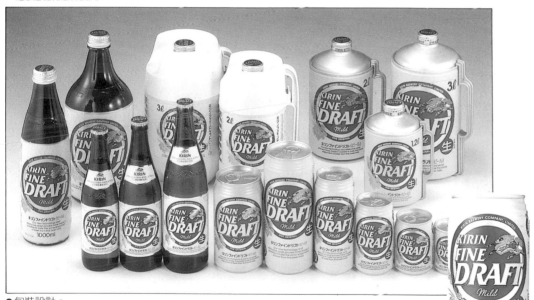

● 包裝設計。

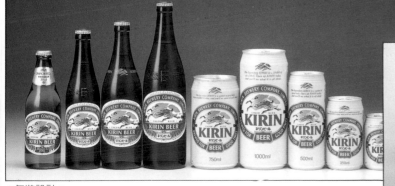

▲ 包裝設計。

▶ 贈品。

# BRIDGESTONE

從輪胎至體育至房屋,將其營業內容擴展至世界
及生活。

開發作業開始:1980年
CI導入年度:1984年

　　BRIDGESTONE創業於1930年日本九州久
留米足袋工廠,為日本本身以國產技術生產汽車
輪胎之開始。第二年,即1931年,由故・石橋正
二郎氏設立BRIDGESTONE公司。自1950年代
迄今,在日本造成壓倒性聲勢;該公司業務內容
以生產輪胎為核心,推廣至生產自行車、體育用

品、寢具以及家庭用品;之後,即穩定地朝海外
市場發展。BRIDGESTONE 之CI以創業50周
年為契機,檢討其政策,並於1980年初開發新作
業。經過1年半之調查研究,確立其CI方針,並
進行開發基本設計系統,而於1984年4月發表。
「無止境前進」—此一精神自創業以來,即脈脈
相傳,一直是該公司之精神靈魂所在。此家輪胎
公司,以創業50周年為契機,邁向新的時代,具
體將其產品向世界推展,以拓展其事業領域;為
此目的,而訂定了三個基本方針。同時也將公司
名稱由BRIDGESTONE輪胎公司改為BRID-
GESTONE公司。其基本方針包括了設計戰略
、品牌戰略、商店戰略以及文化戰略等4個主軸
。此外,並以改變體質為主體,進行CI開發計
畫,此種廣泛實施之CI戰略,在日本可謂第一
。
新公司以「BRIDGESTONE向世界生活擴張」
為基本概念,凝結「先進性」、「國際性」、「
信賴性」之形象,展開新作業。其圖案之設計開
發,經研討的結果,決定採用強調「B」之象徵
圖案。同時亦認為,圖案文字之可讀性不若全體

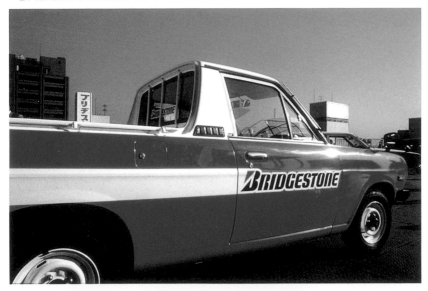

● BRIDGESTONE將字首B加上紅色三角形,以創造視覺焦點。

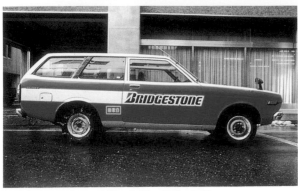

● 由上至下依序為:車體、制服、車體、招牌。

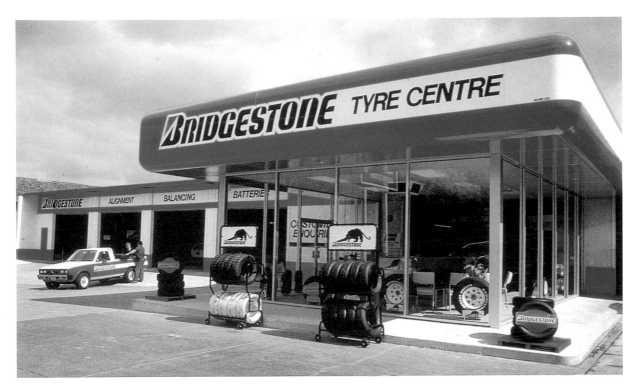

●BRIDGESTONE的廣告招牌主要以全名和字首爲主。

●各式產品說明書的封面設計。

●紙袋設計。

圖案給予眾人之視覺衝擊。所以，其「B」記號紅色三角形乃代表全體員工之熱情，即所謂的「熱情三角」。

BRIDGESTONE之商標設計，於1983年已初步決定；然而正式發表卻在變更公司名稱的同時。在正式發表以前，約利用1年時間，有系統有組織而完善地進行各項細節工作；並集合多項品名，組成新的圖案系統，導入以往絕對不同之CI政策，此一政策，帶給全體公司員工很大的衝擊，亦有別於其他企業CI不同之珍貴特徵。

BRIDGESTONE之CI計畫，包括了設計戰略、品牌戰略、經營戰略以及文化戰略等4個主軸。隨著該公司業務內容之擴張，各商品品項增多，構造亦跟著複雜起來。以往，各個品牌之開發或管理，均需由企業承辦人或生產該產品之員工自行實施，設計上難免有參差不齊之情形。經過一番整理改善，以發展公司潛力、衝擊力為訴求，並實施品牌戰略後，不但解決了上述問題，並且確定了公司之經營戰略。

BRIDGESTONE之品牌戰略的展開，順著所有集團地位方向而進行。舉例來講，關係企業之BRIDGESTONE體育用品，將網球用品定位為該品牌商品，其包裝或標示，完全以BRIDGESTONE標誌為中心，並加以包裝。這些不同之戰略企劃，突破了企業框框，達到了企業活性化之境界。

● 事務用品設計。

● 產品。

● 由輪胎至體育用品，BRIDGESTONE將經營觸角延伸至每一個角落。

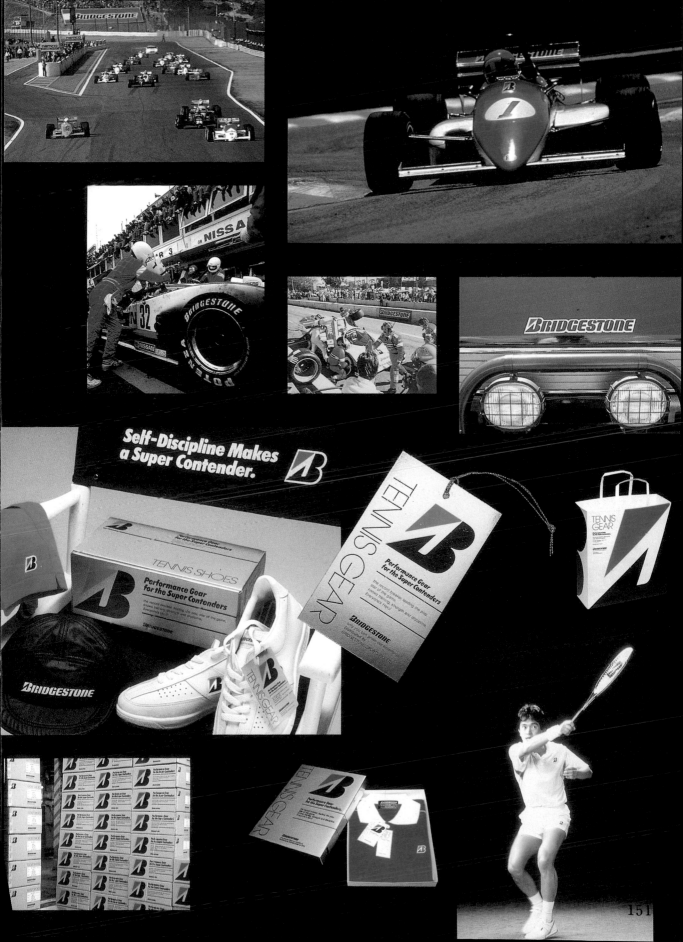

Self-Discipline Makes a Super Contender.

151

# 亞瑟士（ASICS）

**三家公司總合之體育用品社翱遊於世界**

**開發作業開始**：1977年

**CI導入年度**：1977年

1977年，在運動鞋、運動服飾以及運動用品領域中，擁有高度市場及頗受信賴之三家公司——Onitsaka、GTO、Jelenk，合併為現今已成為日本第二大體育運動用品社之「ASICS」。它們彼此相互提攜，在好友關係穩定成長下，考慮企業之未來展望，而以關西地區為據點統合成為一家公司。如此決定的原因，除考慮健全品質，強化總合力量之外，也希望藉由統合方式，確立新的經營管理體系。

新公司名稱「ASICS」，採用其經營理念「健全的心理寓於健全的身體」此一拉丁諺語原文「Anima Sana in Corpore」名字之字首「A」、「S」、「I」、「C」、「S」，加以組合而成。他的基本（CI）政策，乃建立一個在國際市場中，擁有聲望；產品以品質佳、功能多樣聞名之品牌。根據此一目標，以「ASICS」形象為核心，加入重點記號（One——Poimt Mark），而建立其體育運動用品界之先鋒形象後，即展開適合世界各國人士運動之各項活動。

ASICS當初開始其CI計畫時，邀請幾家公司對其CI政策進行搭配、設計；幾家設計公司進行競爭的結果，PAOS以其創新之設計理念贏得了這場競爭。然而，為了配合ASICS未合併前之三家公司，希望其將來合併的公司CI能具有國際性之要求，所以選擇了赫伯・魚伯林（Herb Lubalin）為ASICS做核心商業識別標誌設計，並確定其實施系統。

赫伯・魚伯林（Herb Lubalin）一共做了17種不同的造型。經過三家公司審查其原始性以及合適性，以配合ASICS之企業形象與目標後，兩項設計造型通過了檢驗，並且著手進行精緻化之圖案設計。在最後檢驗其企業識別商標後，目前ASICS所使用的造型於是產生。

●亞瑟士（ASICS）是由三家公司合併而成立的新企業。

●各式的包裝盒設計。

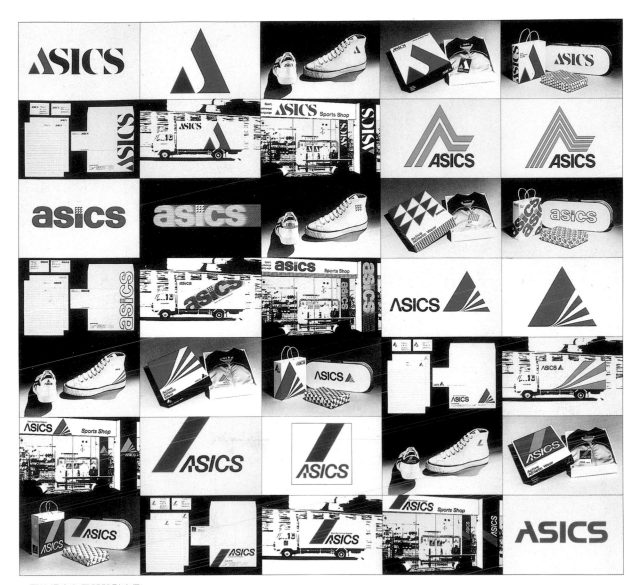

●原始提案與展開設計實例。

亞瑟士的原始提案一共有１７種之多。

在PAOS的指示下，赫伯‧魯伯林（Herb Lubalin）即以此一基本造型為根據，將商標加以圖案設計、精緻明瞭化。ASICS於品牌戰略之擴大、運動用品市場之經營戰略使用不同中，除基本元素〝重點記號〞（One－point mark）外，更使用了一些已存在的品牌，如TIGER等。

在商品包裝上以及車輛圖案上，配合體育運動用品製造廠商，展開一連串的作業，以強調其體育用品之速度感、強力感以及流行感。在其開發作業過程中，並且加入已聞名國際的TIGER品牌。

體育運動用品之品牌表示，配合業已規定的條件，在圖案表現上，分別使用了ASICS象徵圖案以及〝重點記號〞（One－point mark）。展開柔軟而多姿多采之ASICS圖案，使得ASICS成為世界性之運動品牌。

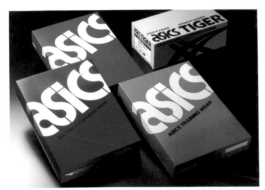
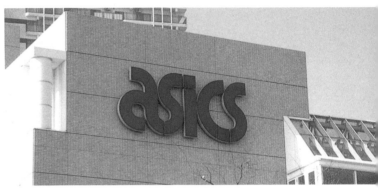

▲▼亞瑟士（ASICS）字體標誌展開設計實例。

# 情報雜誌Pia

受到年輕人歡迎而竄起的情報產業，朝向娛樂性
進軍

**開發作業開始：1986年**
**CI導入年度：1988年**

於1972年創刊的情報雜誌「Pia」，因將刊物重點放在機能性與情報多元化方面，提供了許多嶄新的資訊，受到眾多年輕人的支持與肯定。因而使得僅出刊一種情報雜誌的「Pia」業者，從出版業擴展到「購買券Pia」的情報服務業，不斷的持續成長，並朝向「提供娛樂」的方向發展。

1979年，情報雜誌「Pia」藉由月刊變更為雙週刊的時機，採用了PAOS公司的設計計畫，開始了精美字體與SP（促銷）創作。其中經過了1984年「Pia卡片」的推出，到1986年正式進行的CI開發作業。在此作業領域加速擴展的過程中，如再進一步去探討它的真面目，就會有領導階層問題意識的產生。

Pia開發CI的目的，就其創業基礎觀之，一方面意欲創造領導時代的新形象，另一方面為重塑其基本品牌的形象，亦即凡屬Pia系列的雜誌、企業、關係企業，均以特殊的年輕人文化為業務的前提，將多彩多姿的Pia形象就此建立與組合起來，將Pia精神的前瞻性更明確的表達出來。同時，此種選擇也解決了業務計畫上的分歧與紊亂，重新建立了Pia的美。

1979年，隨著「Pia」雙週刊的問世，推動了Pia字體精緻化與Pia形象表徵化的作業。並在松永眞與日暮眞（模仿）兩人的計畫與協助下，擔任起開展SP創作的工作。這工作的另一層意義，就等於是Pia利用媒體達到向社會大眾介紹SP創作。

1988年，在標榜其業務進駐第三期的關鍵口號「提供娛樂」下，更引進了新Pia系列設計。

●標誌立體設計。

Amusement Supplier

●情報雜誌以Pia為
基本象徵圖案，以豐富的顏色來突顯，無形
中增加了視覺上的變化。

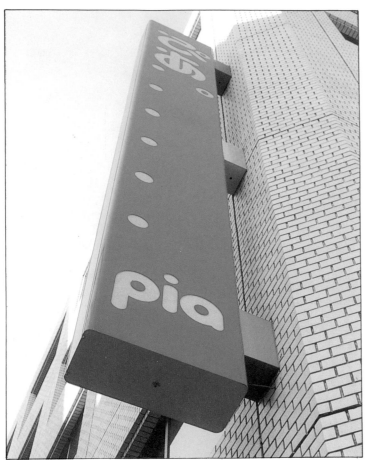

● 招牌設計。

● 進出口標誌設計。

● 進出口標誌設計。

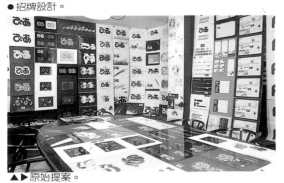

▲▶原始提案。

以Pia為基本象徵核心的商標,極富特色的
圖案來凸顯,無形中增加了其象徵主題在視覺上
的變化。另外又有效的運用畫刊要素,將Pia的
形象渲染擴張,以深入人心。這是在一九八七年
,正當設計商標意見分歧時,適時引進CI,一
掃商標給人混雜的印象,而建立出一套有系統、
有系列,生動且富個性的VIS。

Pia系列設計的特徵,並非是單一或統一的
型式,甚至可以說它是採用了複數多彩的型態,
朝向多元化發展的系列。雖然其發展的觸角十分
廣泛,但無論是個別商品,系列商品、企業本身
,或連鎖業的商標,均以Pia為象徵的核心,並
採用聯合活字體的書寫法,創造出各種富特色的
商標。

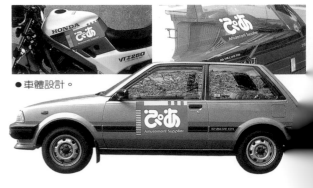

● 車體設計。

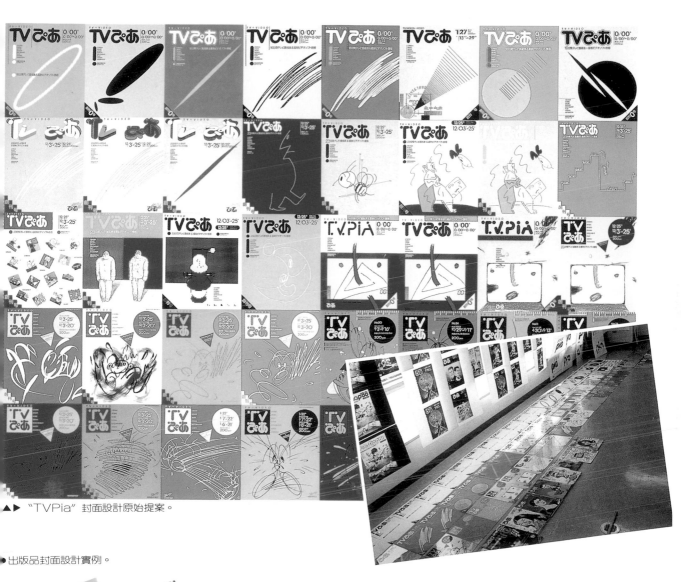

▲▶ "TVPia" 封面設計原始提案。

● 出版品封面設計實例。

情報雜誌「Pia」在1987年十二月，創刊十五週年時，發行了第二本定期物，這是一本報導電視消息的雜誌——「TV Pia」。PAOS受其封面設計的影響下，特將其與其他數家電視雜誌作比較，發現「Pia」內的插圖提高了數倍的可讀性。1988年，Pia的設計系列，被收錄在設計指南「PIA DESIGN」中。「提供娛樂」也以Pia獨有的語言方式表達，故標榜新思想的書「Pia Spirits」可稱之為表裡一致的嶄新。

Pia是根據交流特性、項目特性而製作的設計系列，所以它的象徵標誌與副要素色彩可自由的拆合使用，以各別不同的形態展現出來。所以這種具機能且合理，又富活動、有機性促銷的設計系統的展現，Pia可說是做為娛樂供應廠商，正在不斷擴展的表徵與結晶。

# 參考書目

- 台灣CI戰略／張百清著／耶魯國際文化／1993
- 日本CI戰略／張百清著／耶魯國際文化／1993
- CI贏的策略／汪光宗著／商周文化／1993
- 如何建立CIS／林陽助編著／遠流出版公司／1991
- CI理論與實例／藝風堂／1978
- 企業形象革命／加藤邦宏著／藝風堂／1981
- 新CI戰略／山田理英著／藝風堂／1978
- CI推進手冊／加藤邦宏著／藝風堂／1978
- 企業形象戰略／八卷俊雄著／藝風堂／1981
- 日本型CI戰略／藝風堂／1979
- CI與展示／吳江山編著／新形象出版社／1981
- 企業識別設計與製作／陳孝銘編著／久洋出版／1982
- 商標造形創作／林由男著／新形象出版社／1982
- 中國文字造形設計／新形象出版社／1981
- 企業識別系統／林磐聳編著／藝風堂／1978
- 標準字設計／藝風堂／1976
- 英文字體造形設計／陳穎彬編著／新形象出版社／1981
- 文字造形／魏朝宏著／1963
- 美術字技法／朱介英著／美工圖書／1980
- 商標設計的演變／何明泉譯／六合出版／1976
- 色彩計劃／鄭國裕編著／藝風堂／1977
- 字學／丘永福編著／藝風堂／1981
- 商標與CI／新形象出版社／1981
- 企業商標演進史／太回徹也編著／古印出版／1982
- 世界商標・標誌／龍和出版／1981
- SALES PROMOTION FILE-自動車關連編／安藤隆編集／株式會社出版エーヅ一出版／1993
- SALES PROMOTION FILE—化粧・醫藥品・家庭用品編／安藤隆編集／株式會社エーヅ一出版／1993
- SALES PROMOTION FILE—流通・フヌッツヨソ・スDツニョメ・スポーツ用品編／安藤隆編集／株式會社エーヅ一出版／1993
- SALES PROMOTION FILE一不動產・金融・しヅや一・サービス一編／安藤隆編集／株式會社エー一一出版／1993
- 世界の口反人プ・マ一りシソボル／デイビツドE・カ一タ一編／柏書房○1990
- HANDBOOK OF PICTORIAL SYMBOLS／DOVER／1985
- PAOS DESIGN／KODANSHA／1990
- 彩色商標與企業識別／美工圖書／1980
- 彩色商標與企業識別Part4／美工圖書／1982
- 廣告學新論／樊志育著／三民書局／1980
- 店面廣告學／樊志育著／三民書局／1987
- 商標與企業／憚軼群編著／聖島業書／1978
- 色彩與設計／美工圖書／1983
- 色彩計劃／藝術圖書／1991
- 編排與設計／美工圖書／1982
- 商標審查基準建立之研究／中央標準局／1985
- 經營戰略としてのデザイソ／中西元男／三省堂／1980
- 色彩計劃／賴一輝著／新形象出版社／1985
- 永豐餘企業識別手冊／1989
- 裕隆企業識別手冊／1993
- 商業廣告印刷設計／陳穎彬編著／新形象出版社／1993
- 美國企業識別設計CHICAGO篇／美工圖書／1982
- 美國企業識別設計SAN FRANCISCO篇／美工圖書／1982
- 美國企業識別設計LOS ANGELES篇／美工圖書／1982
- 美國企業識別設計NEW YORK篇／美工圖書／1982
- 實用色彩學／歐秀明編著／雄獅圖書／1973
- DECOMAS—經營戰略としてのデザイソ結合／中西元男／三省堂／1983
- CI計劃とマ一り、口ゴ／視覺デザイソ研究所／1984

創新突破 永不休止

「北星信譽推薦，必屬教學好書」

新形象出版事業有限公司・北星圖書事業股份有限公司

台北縣永和市中正路498號
電話：(02)922-9000(代表號)
FAX:(02)9 2 2 9 0 4 1
郵撥：05445000
郵撥：0544500-7北星圖書帳戶

# 企業識別
# 設計

定價：450元

出　版　者：新形象出版事業有限公司
負　責　人：陳偉賢
地　　　址：235新北市中和區中和路322號8樓之1
電　　　話：(02) 2920-7133　　(02) 2921-9004
F　A　X：(02) 2922-5640

編　著　者：張麗琦、林東海
總　策　劃：陳偉昭
美術設計：張麗琦、林東海、葉辰智
美術企劃：林東海、張麗琦、簡仁吉、張呂森

總　代　理：北星文化事業有限公司
地　　　址：234新北市永和區中正路456號B1樓
電　　　話：(02) 2922-9000
F　A　X：(02) 2922-9041
網　　　址：www.nsbooks.com.tw
郵　　　撥：50042987北星文化事業有限公司帳戶
印　刷　所：弘盛彩色印刷股份有限公司

行政院新聞局出版事業登記證 / 局版台業字第3928號
經濟部公司執 / 76建三辛字第214743號

西元2011年10月
ISBN 957-8548-52-4

國立中央圖書館出版品預行編目資料

企業識別設計：Corporate indentification
　System／林東海，張麗琦編著． --第一版.--
　〔新北市〕中和區：新形象，民82
　　面：　公分--
　　　ISBN 957-8548-52-4(平裝)

　　1.廣告－設計　2.包裝－設計　3.商標－設計

964　　　　　　　　　　　　　82008446